TONE 035

法國經典建築紀行
Voyage au cœur de l'architecture classique française

作　　者：羅慶鴻
特約編輯：王筱玲
副總編輯：林怡君
編　　輯：賴佳筠
美術設計：黃淑華

出 版 者：大塊文化出版股份有限公司
　　　　　台北市105022南京東路四段25號11樓
　　　　　www.locuspublishing.com
　　　　　讀者服務專線：0800-006689
　　　　　TEL：（02）87123898　　FAX：（02）87123897
　　　　　郵撥帳號：18955675　　戶名：大塊文化出版股份有限公司
總 經 銷：大和書報圖書股份有限公司
地　　址：新北市新莊區五工五路2號
　　　　　TEL：（02）89902588　　FAX：（02）22901658
法律顧問：董安丹律師、顧慕堯律師

初版一刷：2021年1月
定　　價：新台幣580元

ISBN 978-986-5549-22-0

法國
經典建築
紀行

CONTENTS

一

前　言

「物有本末，事有始終」，歷史便是本末始終的過程。歷史是看不見的，建築卻是實實在在出現在眼前；建築學者都同意建築是文化的無形載體和文明的有形佐證。要從建築去找出歷史，或從歷史去看懂建築，那麼必須從認識「建築歷史」和「歷史建築」這兩個概念開始。

建築歷史是指人類從穴居到現代創造出來各種不同的有形生活空間；歷史建築則是指建築物承載著的無形歷史訊息。前者是共通性的，一個新的建築理念會隨著時間和地緣關係傳遞到其他地方，然後根據各地不同的地理環境、政治、經濟、宗教等文化因素和社會狀態產生多元的變化；後者是獨一無二的，建築物記錄的事與理，是沒有其他事物可以代替的。其實，任何建築物都存在這兩個有形和無形的元素，它們的價值取決於該建築物對人類未來社會潛在的重要意義。

　　拙作《一次讀懂西洋建築》是以建築歷史為主線去談歐洲各時期的建築風格及其形成的本末始終；本書則是從歷史建築的角度去概說法國自擺脫西羅馬帝國的掌控和數百年混亂歲月後，1200多年來的建築發展沿革和它們潛藏的歷史意義。

　　本書把法國從第9至20世紀期間之主要建築流向分為四個時期，扼要闡述每時期的地理環境因素、歷史背景和宗教對建築的影響；並列舉一些代表性的建築物來談談它們存在的歷史訊息和建築的關係，讓讀者在暢遊法國之餘，也可以藉由欣賞這些建築物，對法國的歷史文化和現代生活形態有更深切的認識。

chapter

1

混亂的歲月

（5－9世紀）

Période de confusion

西元前49年，**凱撒大帝**（Jules César）征服**高盧人**（Gaulois）後，把不同的部族分隔到西歐北部布列塔尼（Bretagne）、諾曼第（Normandie）、西南部亞奎丹（Aquitaine）、庇里牛斯（Pyrénées）地區、羅亞爾河（Pays de la Loire）流域一帶，用羅馬的社會制度來管理，讓他們接受羅馬文化的洗禮，其後五個世紀高盧人都在羅馬帝國的管轄範圍之內。為了方便統治，實施了「條條大路通羅馬」的規劃，以里昂（Lyon）為中心，用放射性的概念建設道路，連結各地。

羅馬帝國建立之初（西元前27年），局勢未定，為了保障這些地區的安全，不受西部伊比利半島（Péninsule Ibérique，現西班牙、葡萄牙地區）及東部阿爾卑斯山（Alpes）地區各外族威脅，第一位君主屋大維（Gaius Octavius）實行所謂「**羅馬治世**」（Pax Romana）的政策後，這些地區才慢慢穩定下來。

西元1至3世紀初，是帝國的全盛時期，國土範圍覆蓋了西歐以及地中海沿岸大部分地區。帝國第22位君主卡拉卡拉（Caracalla）授予公民身份給所有在帝國統治下的人民。到了3世紀末，由於擴張太快，幅員太廣，第49位君主戴克里先（Dioclétien）發現以羅馬為中心來治理已力有不逮，於285年把帝國的治理中心分為羅馬和**拜占庭**（Byzance）東西兩個部分。改革早期這一措施頗有成效，東西兩地持續擴展。到了4世紀末，第66位君主狄奧多西一

凱撒大帝
（西元前100-前44年）

羅馬共和國末期的軍事統帥、政治家，於西元前49年擊敗現西歐地區的高盧人後，權力大增，推動各種改革，改變原來的政治制度，實施獨裁統治。西元前44年凱撒遇刺身亡，權力鬥爭引發內戰，最終由其養子屋大維勝出，建立羅馬帝國。

高盧人

古羅馬人對鐵器時代盤踞於今西歐的法國、比利時、盧森堡、荷蘭南部、義大利北部和瑞士地區之塞爾特人（Celts）的統稱。

羅馬治世

「羅馬治世」是一種政治手段。羅馬帝國立國之初處於內憂外患之中，為了穩定局面，第一任君主屋大維首先採取軍政統治，獲得大部分軍事領導（軍閥）支持，減少了內戰威脅，並把他們調派往東西前線，成功堵截了東西兩面外族的干擾。後代君主相繼沿用這政策，為羅馬帝國帶來了相對穩定的二百多年，史學家稱之為「羅馬治世」政策。

世（Théodose Ier）執政期間，帝國在內憂外患——
宗教矛盾（基督教和古羅馬原來的多神教）、貪污腐
敗、外族滋擾等情形下，被迫分裂為兩個獨立的政治
體，史稱東西羅馬帝國。東羅馬帝國定都拜占庭，
後改稱君士坦丁堡（Constantinople），即現在土耳其
的伊斯坦堡（Istanbul），國祚長達一千一百多年，
後世史學家改稱這時期的東羅馬帝國為拜占庭帝國
（Empire Byzantin）。西羅馬帝國則持續衰落，410
年首都羅馬城被**西哥德人**（Visigoths）攻陷，被迫遷
都至義大利半島（Péninsule Italienne）東北的拉溫納
（Ravenne）。3至5世紀間，西羅馬帝國更不斷受到來
自中國北部遊牧民族**匈奴人**（Huns）的攻擊，地區動
盪不斷，引發民族大遷徙，對以後歐洲歷史的發展影
響甚大。之後，各地部族陸續興起，西羅馬帝國的政
權更是岌岌可危。直至5世紀中葉匈奴人才被羅馬人聯
同哥德（Goths）、法蘭克（Francs）及其他部族擊退，
當年被羅馬帝國認為是蠻族的**日耳曼人**（Germains）
中的**法蘭克部族**亦由此崛起。約於476年，西羅馬帝國
便徹底解體了。

　　485年，法蘭克薩利安部族（Saliens）之克洛維一
世（Clovis Ier）在基督教的支持下，聯合各法蘭克部
族把羅馬人及北方的高盧人趕出境內，吞併布根地王
國（Royaume de Bourgogne），趕走在亞奎丹的西哥德
人，建立歷史上第一個法蘭克王朝，史稱**梅洛溫王朝**
（Dynastie des Mérovingiens）。爾後四百多年，原屬

拜占庭

位於黑海入口，原是古希臘地
區一個水上貿易城市，先後被
斯巴達人和雅典人統治，196
年被納入羅馬帝國的版圖。

哥德人

西哥德人：被羅馬帝國稱為野
蠻的日耳曼人之一的哥德人分
支，早期生活於西歐南部一
帶，受羅馬人統治。4世紀時
聯同其他哥德部落和羅馬帝國
對抗，410年更攻陷羅馬城，
之後勢力不斷擴張，遍及伊比
利半島大部分地區，於5至8
世紀建立西哥德王國。
東哥德人：3世紀前，東哥德
人生活在黑海北部，及後由波
羅的海（Mer Baltique）地區
向南擴張至頓河（Don）和聶
斯特河（Dniestr）一帶（今烏
克蘭西部），4世紀曾被匈奴
人征服。

匈奴人

歐亞大陸之間的遊牧民族，自
1世紀被中國東漢王朝（永元
3年）打敗後向西遷移，並於
4世紀入侵東西羅馬帝國，引
發日後歐洲的民族大遷徙。

日耳曼人

沒有接受羅馬文明洗禮的部族
包括東哥德人、西哥德人、汪
達爾人、布根地人、倫巴底
人、法蘭克人和所有斯拉夫人
等，他們被統稱為日耳曼人。

法蘭克部族

被稱為日耳曼人的分支,自西羅馬帝國解體後,一直生活在西歐大陸北部,主要據點是現大巴黎地區。

梅洛溫王朝

5至8世紀期間,由法蘭克人建立的第一個王朝,統治範圍包括現法國大部分地區。爾後,王位被攝政王的兒子丕平三世奪取,他建立了加洛林王朝。

加洛林王朝

8至10世紀統治法蘭克王國(Royaume des Francs)的王朝,鼎盛時,儼然是西歐各地區的盟主,基督教(公教或天主教)的保護者。

於西羅馬帝國統治的地區,群雄割據,戰爭不斷(有如中國的春秋戰國時代)。8世紀初,王朝的權力實質掌控在攝政的查理‧馬特(Charles Martel)手中,719至732年間,他成功地帶領法蘭克人在中西部克朗河(Clain)畔的普瓦圖(Poitou)地區擊退來自北非阿拉伯(Arabes)族群的伊斯蘭教徒後,更受國人擁戴,聲望達到高峰。之後,他沒有趁機奪取王權,而是幫助他的兒子丕平三世(Pépin III)在現今大巴黎地區幾個軍閥的支持下登上王位,建立**加洛林王朝**(Dynastie des Carolingiens)。

法國主要河流、山脈、城市分布圖

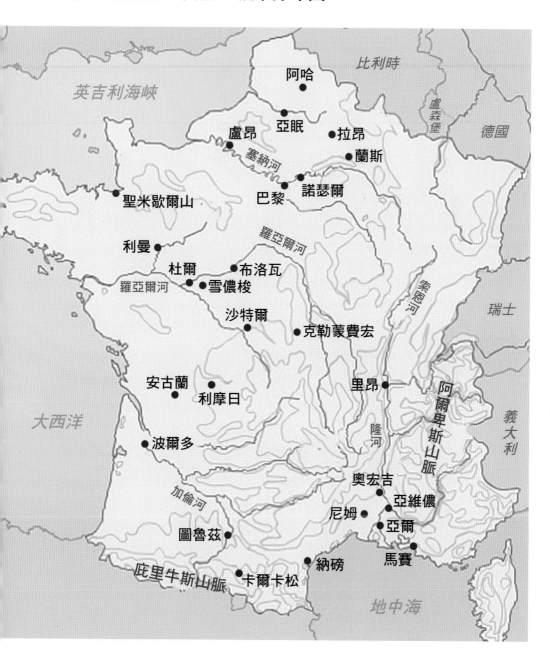

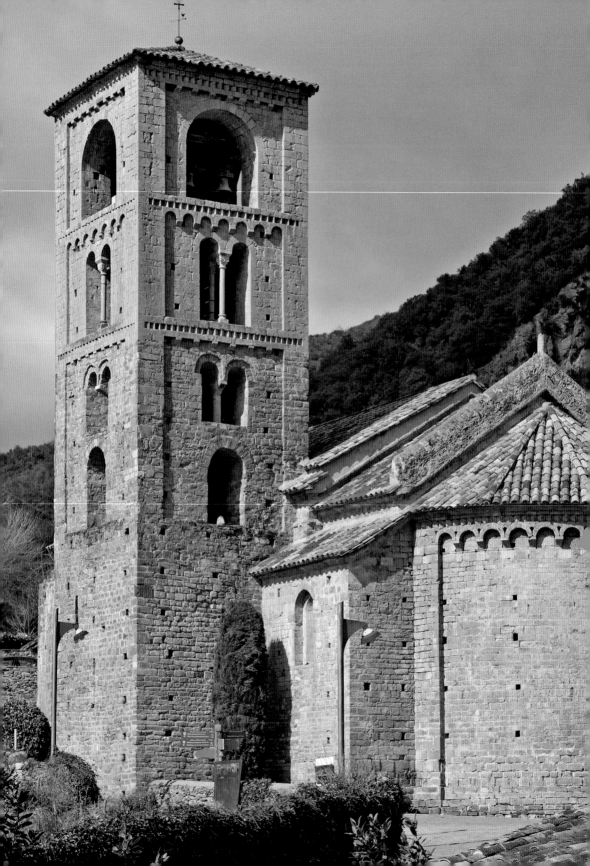

chapter

2

羅馬風時期

（9－12世紀）

Période Romane

地理環境因素

　　法國位於西歐的中央（南臨地中海、西接大西洋、北瀕英吉利海峽），境內的五大河谷：隆河（Rhône）、索恩河（Saône）、塞納河（Seine）、加倫河（Garonne）及羅亞爾河（Loire），是天然的交通要道，土地肥沃，也是自古以來族群聚居的地方。

　　9世紀前，古羅馬文明便是循著隆河河谷進入法國境內，之後來自地中海一帶的商業活動把威尼斯和東方文化沿加倫河谷帶入今天的佩里格（Périgueux）地區。今天，仍然可以見到不少受拜占庭影響的文物和遺跡。

　　聚居在羅亞爾河一帶的北方人（Normands）則明顯受到從北歐地區渡海而來的維京（Vikings）文化影響；此外，日耳曼部族之一的法蘭克人則盤踞在東部的萊茵河（Rhin）一帶和西北的布列塔尼地區。因此，這些不同部族、不同地區的生活文化，也令這些地區的建築產生不同的變化。

　　土地資源方面，法國擁有大量容易開採、品質優良的建材：北部康城（Caen）地區的石塊，品質細緻，適合各種不同的建築用途，並可大量生產，供應鄰近地區；在東南部有火山之城之稱的奧維涅（Auvergne）地區出產浮石（pumice）和石灰華（tuffeau），不但色彩豐富，適合各種裝飾用途，更容易切割為方塊，是建造拱頂（voûte）的上等材料。

氣候方面，北部英吉利海峽地區較其他地區寒冷，溼度較高；西部則受大西洋海流影響，相對暖和；南方屬地中海的亞熱帶氣候。由於受不同氣候的影響，北方的窗戶和門洞較大，越向南方的越小；北方的屋頂坡度較高，以減低積雪的負重，南方的較低，避免橫向的風壓。這些都是各地建築造型的特色之一。

歷史背景

到了9世紀，丕平三世的繼任人查理曼大帝（Charlemagne）的統治期間，國力大增，影響力遍及西歐大部分地區。同時在**基督教**的支持下，查理曼大帝以宗教名義建立**神聖羅馬帝國**（Saint-Empire Romain），嘗試以宗教的力量來重整西歐的秩序，權力凌駕於各邦國之上，儼然是西歐地區的盟主（如同中國春秋時代的盟主）。可能因為過快和過度的膨脹，未能打好穩固的基礎，效果並不顯著。查理曼死後，王朝由兒子路易一世（Louis Ier）繼承，國力迅速下滑，更受到來自北方海外部族——維京人的後裔，後稱諾曼人（Normands）侵略，國家再度分裂為眾多小邦國。不但如此，到他晚年，三個兒子為了爭奪繼承權相互攻伐，三年內戰，使國力更加一蹶不振，最終簽定凡爾登條約（Traité de Verdun），把國家分割為三部分，中部歸長子洛泰爾一世（Lothaire Ier），東西部則分別屬於次男日爾曼的路易（Louis II de Germanie）和

基督教

現分為正教、公教和新教三個教派。正教或稱東正教，指最早由西亞傳入君士坦丁堡，自稱正統的基督教。公教又稱天主教，指把原教義再詮釋，由羅馬教廷傳播的教派。新教是16世紀在馬丁·路德倡導的宗教改革運動中，脫離羅馬天主教的教派，亦稱新基督教。

神聖羅馬帝國

9至19世紀在中歐和西歐大部分地區的一個仿羅馬帝國政治體制，以基督教（天主教）教義號召的政治聯盟。法蘭克國王查理曼是該帝國最早的名義國王（盟主），並不擁有統治權。聯盟組織十分鬆散，查理曼在任期間也沒有達到原來的政治目的，死後更是名存實亡。19世紀後，連帝國的名稱也退出了歷史舞臺。

三男查理（Charles II le Chauve），東部便是今天德國版圖的基礎。儘管如此，由於北方人的持續入侵，各封建主們需要加強自己的實力以自保，在這樣地方強中央弱的情況下，各地紛紛脫離中央政府建立自己的統治權。

911年，原加洛林王朝成員的查理三世為了穩定國內的局勢，把東北部諾曼第地區分封給從北方斯堪地那維亞半島（Péninsule Scandinave）渡海而來的挪威公爵——維京人羅洛（Rollon），從此，北歐文化便開始在境內植根，這都反映在日後的建築設計上。

另一位王族成員**修哥·卡佩**（Hugue Capet, 940-996）則以現今大巴黎地區（Île-de-France）為中心，建立卡佩王朝（Capétiens），替代了原來的加洛林王朝，定都巴黎。由於當時亞奎丹、奧維涅、普羅旺斯（Provence）、安茹（Anjou）、布根地（Bourgogne）、諾曼第和布列塔尼等地區的統治權仍在當地的貴族地主手中，他的政權四面楚歌。

11世紀初，西班牙、德國等地區相繼崛起，丹麥、瑞典、挪威等北歐地區也成為擁有獨立主權的王國。神聖羅馬帝國在這些地區的的影響力日漸式微，為了抵禦這股崛起勢力威脅，中央政府把諾曼第地區升格為大公國（羅洛時期以伯爵名義統治），由諾曼人羅貝爾大公（Robert Ier）統治，不但成功防堵了來自北歐的干擾，他的繼任人威廉公爵更佔領了現英格蘭（Angleterre）地區，並自立為英格蘭國王，史稱

修哥·卡佩

原是加洛林貴族之後，父親死後，於956年繼承了他的爵位（公爵）和財產，是當年法國西部地區最富有、最有權力的貴族。由於這期間原王朝家族的治理能力持續衰落，王權於978年被推翻，修哥·卡佩被推選繼任，是法蘭克王國卡佩王朝的第一任君主。

威廉一世

北歐入侵者維京族的後裔諾曼人。1035年承襲父親的爵位成為諾曼第地區大公國公爵。1066年威廉帶領諾曼人、布列塔尼人和法蘭克人聯軍橫渡英吉利海峽，成功地擊退挪威人，其後自立為英格蘭國王，同時統治英格蘭和法國北部諾曼第及布列塔尼地區，與卡佩王朝分庭抗禮。

威廉一世（Guillaume le Conquérant, 1028-1087），揭開了往後幾百年法蘭西人和諾曼人不斷相爭的序幕。11世紀末，卡佩王朝國力上升，第四任國王腓力一世（Philippe Ier, 1052-1108）於1077年把諾曼人驅趕回諾曼第地區，並與英格蘭王國對峙。

這幾百年來，王室貴族擁有絕對權力，壟斷了土地、醫療、教育、軍事，以至各種生活資源，老百姓只能替他們工作或成為他們的佃戶，也要依賴他們的保護，這是當時的封建制度之社會模式。到了12世紀，卡佩王朝的第六任君主路易六世（Louis VI）為了壓制不斷膨脹的封建主的權力，畢生致力在境內對付那些貪得無厭的封建主，成功地實行中央集權及城鄉行政制度（和中國秦代的郡縣制度相似）；同時，在國家帶動下，成立工藝訓練系統，積極為宗教和非宗教建設培育能工巧匠和設計人才。境外則與英格蘭國王及兼任諾曼第公爵的亨利一世（Henri 1er, Duc de Normandie）周旋，雖然成就不大，但極獲民眾擁戴。

可是，承繼他王位的路易七世和當時西歐最富有實力的亞奎丹王族的妻子埃莉諾（Aliénor d'Aquitaine）離婚。其後，埃莉諾轉嫁給比她年輕20歲、當年在安茹及南特封地擁有統治實權的伯爵——諾曼第公爵亨利，亨利公爵因此獲得亞奎丹的統治實權。兩年後，更成為英格蘭國王亨利二世（Henri II）。自此，英王朝的統治權覆蓋了半個法國。

1180至1223年期間，卡佩王朝在另一位王位繼承

腓力一世

腓力一世是法蘭克國王亨利一世的兒子，統治卡佩王朝達48年。8歲登基，14歲前由母后攝政。他以圓滑的政治手段周旋各方，在諸侯矛盾之間保持中立，打好各方關係。之後，腓力沿用母親的政治策略，獲各方支持，有「公平的腓力」之稱，影響力日漸加深。據史籍記載，腓力一世曾以賣官鬻爵為王朝積聚財富。

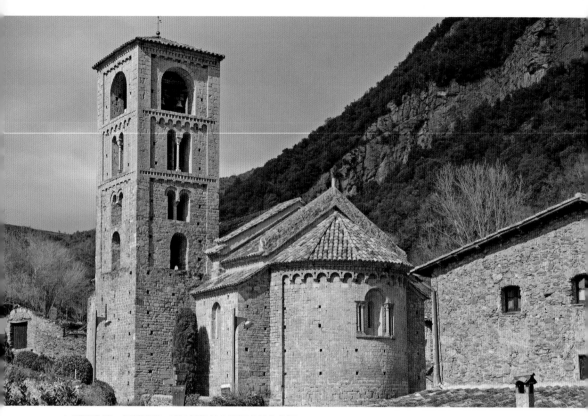

▲ 磚石結構、半圓拱頂、壁柱等都是古羅馬建築的基因。

腓力二世

歷史學家們認為腓力二世在法蘭克王國的成就堪與羅馬帝國的開國君主屋大維媲美，故亦稱之為奧古斯汀·腓力。腓力二世是法蘭克王國卡佩王朝路易七世的兒子，王朝的第七任繼承人。主要政績是繼父親之後徹底地解決了長達二百多年封建主的困擾和把諾曼人趕回英格蘭。其後，他把國號易名為法蘭西（France），該名稱沿用至今。

人腓力二世（Philippe II Auguste, 1165-1223）的統治下再度崛起，成功解決了長期封建主的問題，也收回人在法境的統治權。爾後，法國就掀開了一頁歷史的新章。

無論如何，自9世紀到12世紀期間，法國本土的變化，外來的影響，法國人的遭遇、經驗，都記錄在這三百多年被史學家稱為羅馬風時期的建築中。

西羅馬雖亡，它的建築文化在這些地方衍生變化了幾百年。到9世紀時，即中國唐末、五代的時候，這些地區的建築才慢慢脫離原來的軌跡，初步形成新

的風格。但是，由於仍然保留了不少古羅馬建築的基因，建築史學家稱之為羅馬風建築，意思是「不是古羅馬但又像古羅馬」的建築風格。

宗教影響

像古羅馬文明一樣，基督教也從那些河谷進入法國，最初出現在隆河河谷的里昂（Lyon）地區。約55年，更由於遷徙而來的高盧族主教分別在亞爾（Arles）、納磅（Narbonne）、利摩日（Limoges）、克勒蒙費宏（Clermont-Ferrand）、杜爾（Tours）和圖魯茲（Toulouse）等中南部地區建立教堂，基督教在各地區迅速發展。3世紀時期的巴黎本地人主教聖德尼（Saint Denis）更於日後被封為聖人。

10世紀初，東部的**克呂尼修道院**（Abbaye de Cluny）頒發了新的**教令**，減少昔日教堂複雜奢侈的裝飾而強調簡潔宏偉的風格，此後各地紛紛仿效。到了11世紀，基督教信眾普遍接受了修道者應要清心寡欲，生活應要與世俗隔離，除靜心研究宗教道理外，也要學習設計藝術，這是宗教藝術進入建築設計領域的主因。

1095年，法國響應了教宗烏爾班二世（Urbain II）的號召，腓力一世以羅馬神聖帝國名義派遣**戈弗瑞公爵**（Godefroy de Bouillon）帶領十字軍（Croisés）開始了第一次東征。東西文化的接觸，對日後法國建築藝術也有深遠的影響。但無論如何，這三百多年的羅馬風建築風格也可以羅亞爾河谷為界，概分為南北兩

克呂尼修道會教令（Ordre de Cluny）

克呂尼修道會是天主教修道會之一，在法國中部布根地省克呂尼小鎮，屬本篤（Bénédicte）教會分支。910至919年期間，克呂尼修道會發起整頓修道院紀律的改革，頒布了克呂尼修道會教令。11至12世紀間，整頓遍及西部地區，史稱克呂尼改革（Réforme Cluniste）。期間，運動領導者希爾德布蘭特（Ildebrando）當上教宗（教宗格列高利七世）後，正式為神職人員制訂教規，鼓吹教義至上，公開參與政治，與世俗君主爭權。12世紀初教會在西歐擁有300多座修道院，修士萬餘。克呂尼修道院以建築雄偉來彰顯宗教力量著名，可惜於1800年在內戰中摧毀，但無論如何，對日後宗教建築的設計風格影響深厚。

戈弗瑞公爵

戈弗瑞是法蘭克王國的男爵，布永（今比利時城市）的貴族，自1096年起開始帶領十字軍向東征戰。1099年攻陷耶路撒冷城（Jérusalem）後，曾被推舉為耶路撒冷國王，但他拒絕了，因為他認為耶路撒冷只有一個國王——「耶穌基督」，他只能以基督保護者自居。

種不同的特色。

在南方普羅旺斯大區的亞爾、尼姆（Nîmes）、奧宏吉（Orange）以及隆河河谷一帶各城鎮，受古羅馬建築文化影響深厚。教堂立面裝飾豐富，迴廊設計幽雅。亞奎丹、安茹等地的教堂沒有走廊，中堂上空以拱頂覆蓋在承重牆上，這樣的建築結構和古羅馬浴室相似。早期的尖拱形窗戶和門洞都是受到伊斯蘭文化的影響。

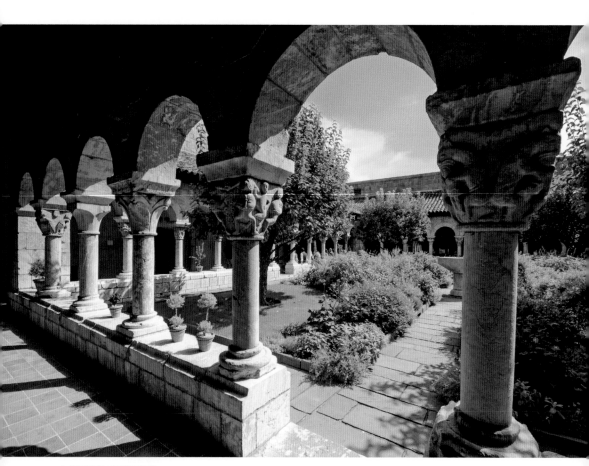

▲ 迴廊和內庭園示意圖。

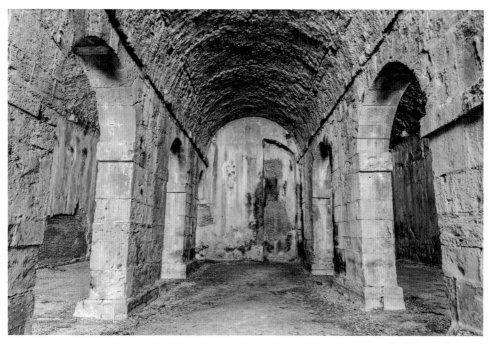

▲ 拱頂和承重牆示意圖。

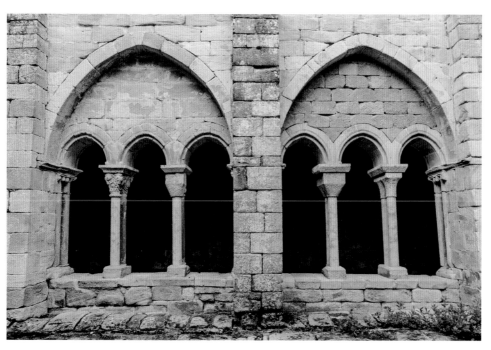

▲ 尖拱和圓拱示意圖。

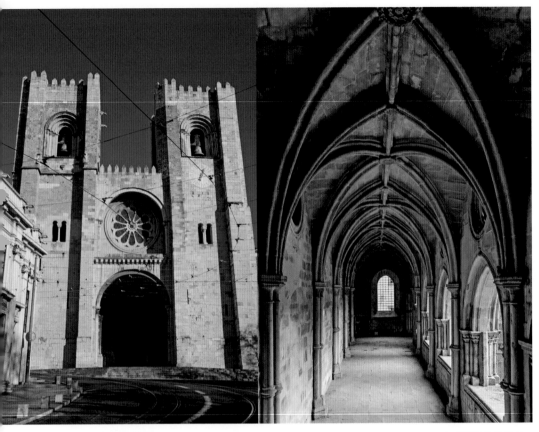

▲ 雙塔式教堂示意圖。　　　　　　　　　　　　　　　　　　　　▲ 典型的肋拱樣式。

　　北部古羅馬建築的影響較少，設計手法也較靈
活。教堂立面採用雙塔式設計，特別是向西的多以
扶壁來豐富立面的效果；室內柱子較輕盈，間距較
密，以支撐延續性的拱頂。教堂早期中堂上空多以四
方形組合的肋拱覆蓋，漸漸發展為長方形或半橢圓的
組合；後期更以肋拱、尖拱和飛扶壁組成新的結構組
合，成功地擺脫古羅馬建築技術的桎梏，是早期哥德
建築風格的雛形。

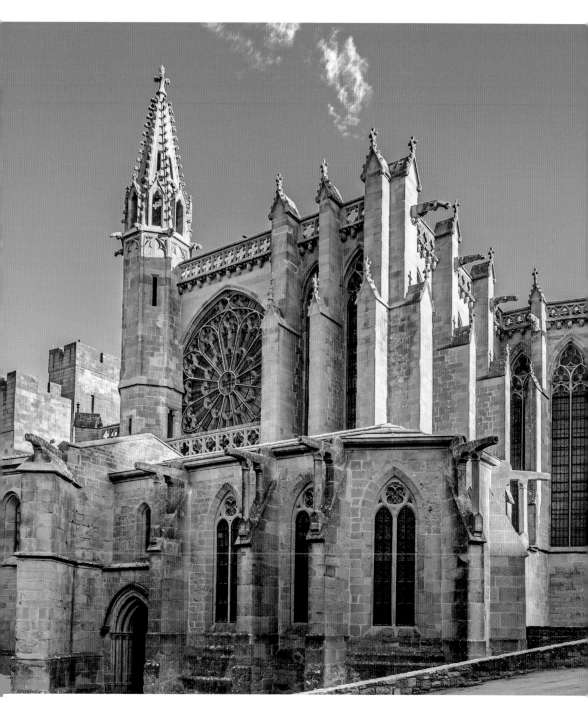

▲ 肋拱、尖拱和飛扶壁結構組合示意圖。

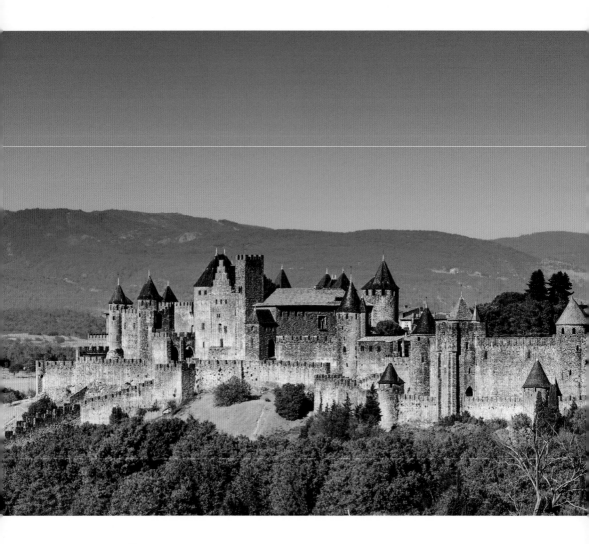

卡爾卡松城堡

法國羅馬風建築之源

（Cité de Carcassonne, 西元前 1 – 13 世紀）

卡爾卡松

———

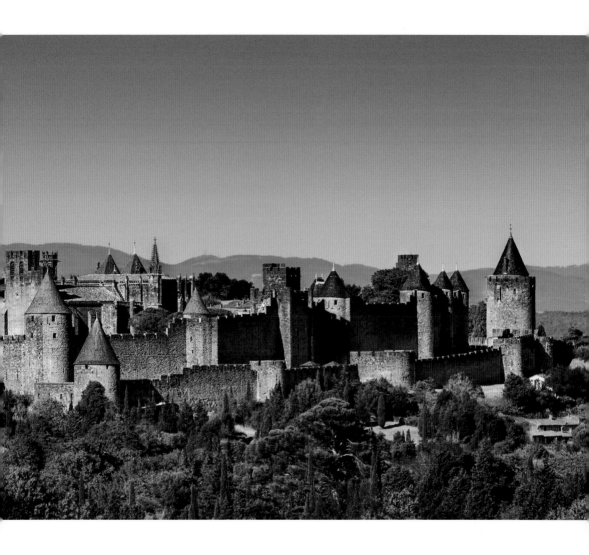

「城堡原是一種重要戰略要塞，進可以攻，退可以守的長期軍事設施。卡爾卡松城堡位於法國隆格多克-胡西雍區（Languedoc-Roussillon）奧德省（Aude）河谷地區，交通方便，水路有河道連接大西洋和地中海，陸路可通往中央高原（Massif Central）各地，南方的庇里牛斯山脈是法國與西班牙之間的屏障，易守難攻。從新石器時代已有高盧先民在卡爾卡松聚居，城堡的建設則是由那混亂的歲月開始的。

　　自西元前1世紀，凱撒大帝征服高盧人後，卡爾卡松便成為羅馬帝國殖民地，受羅馬文化洗禮。其後，帝國積極擴張，這裡便成為帝國與伊比利半島之間最早的軍事要塞，也是後來「羅馬治世」政策的重要施行地之一。直至5世紀，西羅馬帝國被西哥德人擊敗後，這裡由西哥德人佔領，但不久哥德人又被崛起的法蘭克人趕走。此後，法蘭克部族在法國地區興起，建立了歷史上的第一個法國王朝──梅洛溫王朝。

　　現在看到的卡爾卡松城堡是在早年羅馬人建設的基礎上，經歷了不同種族、不同朝代的洗禮而形成的，雖然幾經風雨和戰爭的破壞，但現在看到的城牆、大小碉堡、露天劇場、內城堡、教堂、殘缺的構件、橋梁和乾涸的護城河等，仍可以想像得到當年的歷史模樣。

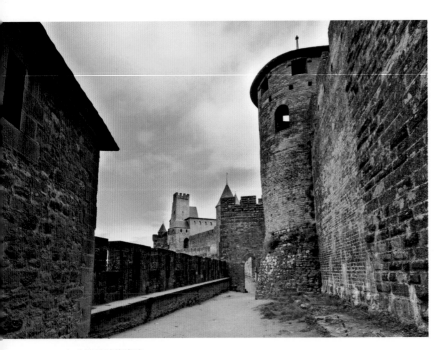

▲古羅馬城牆遺跡。

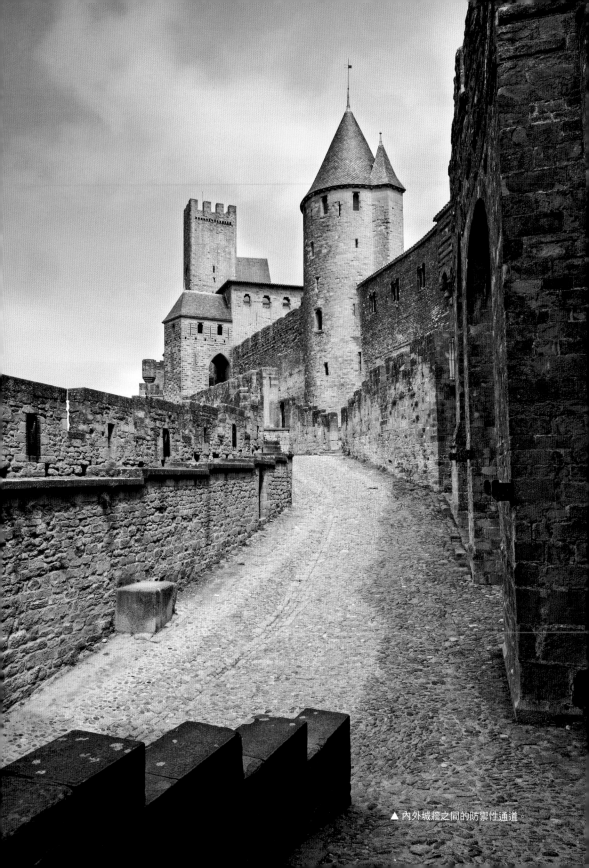

▲ 內外城牆之間的防禦性通道。

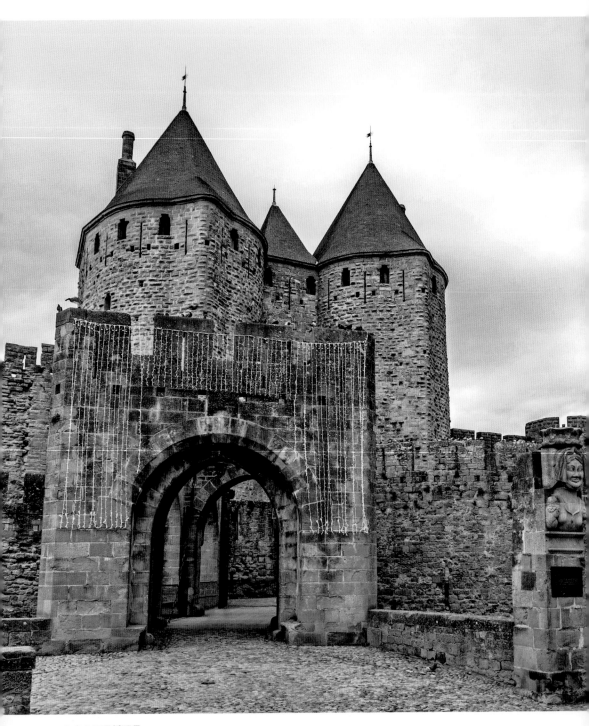

▲ 主入口及橋頭堡。

　　羅馬人的城堡建築技術來自伊特魯里亞（Étrurie）人，他們是最早期移民到義大利北部的古希臘人的後裔，西元前被納入羅馬共和國的統治對象範圍，擅長以石塊建造橋梁、道路、挖坑、運水、鑿山等大型工程，拱形的建築結構也是他們創造出來的。義大利半島（亞平寧半島）屬火山地區，缺乏石塊，卻有豐富的黏土、火山灰；黏土可以造成磚塊，火山灰和碎石及沙粒用水混合，乾後可凝固為一體，是最早期的混凝土，與石塊和磚塊混合使用，既可加強建築物的承重力，又可以使建築物更加堅固。卡爾卡松城堡的所有建築構件都是石塊、磚塊和混凝土三種技術交替使用的成果，也是羅馬人比歐洲其他地區的建築技術更先進的例證。由於石塊比磚塊結實，防禦功能更強，所以成本較高。有趣的是，可以從建築物構件使用石塊的數量和方法中（哪裡使用石塊、哪裡使用磚塊）發現當年羅馬人的防守策略。

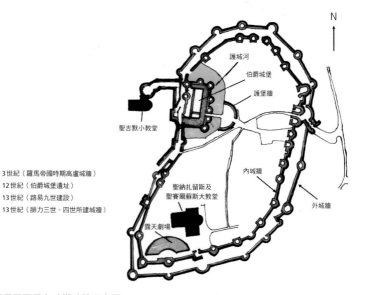

■ 3世紀（羅馬帝國時期高盧城牆）
■ 12世紀（伯爵城堡遺址）
■ 13世紀（路易九世建設）
■ 13世紀（腓力三世、四世所建城牆）

▶ 城堡平面及各時期建設示意圖。

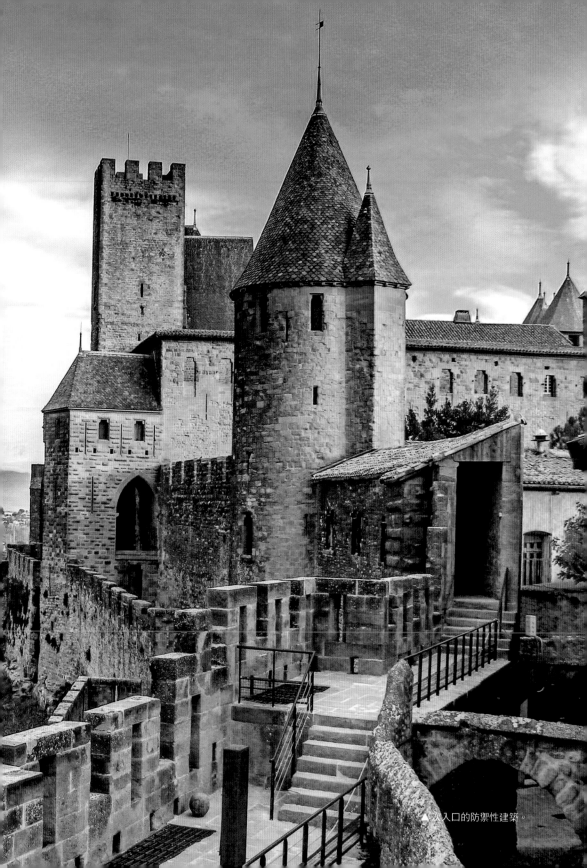

▲次入口的防禦性建築。

　　自1世紀初，卡爾卡松便是羅馬帝國對海外擴張的軍事要塞，所以羅馬人開始在這裡興建城堡，由軍隊和封建主（史載是伯爵級的軍事領導）駐守，有獨立的行政統治權，直接向中央政府負責。高盧人則居於城外，負責農耕工作和替地區政府服務，軍事上受統治者保護。

　　羅馬帝國時期城堡的規模不詳，但從當年建築技術的水準推算，大概是現今城堡東北和西北的大部分地區。現城堡面積約76,000平方公尺，包括內外城牆。外城牆約1,350公尺，沿牆設有19座碉樓，以護城河圍繞；內城牆長約1,100公尺，設有26座碉樓。主城門在東南城牆偏東位置，可通過橋頭堡、甕城和內城門直入城堡中央；次入口在西北城牆中央；牆內有防禦性通道往城內及內城堡。原內城堡建於12世紀初，在13世紀初的戰爭中被毀壞，現在看到的城堡和外城牆是路易九世在位時修整和加建的。西北部分的內城牆則在稍後由腓力三世和四世修繕及加固。這時候，法國的建築風格已開始進入哥德時期了，從這些建築構件中已可以看到哥德建築風格的縮影。至於位於城堡西南端的露天劇場建造時期，已沒有文獻可考，但從建築技術和設計風格去推斷，應該是羅馬帝國統治年代遺留下來的建築物。

▶ 哥德建築特色的尖拱頂。

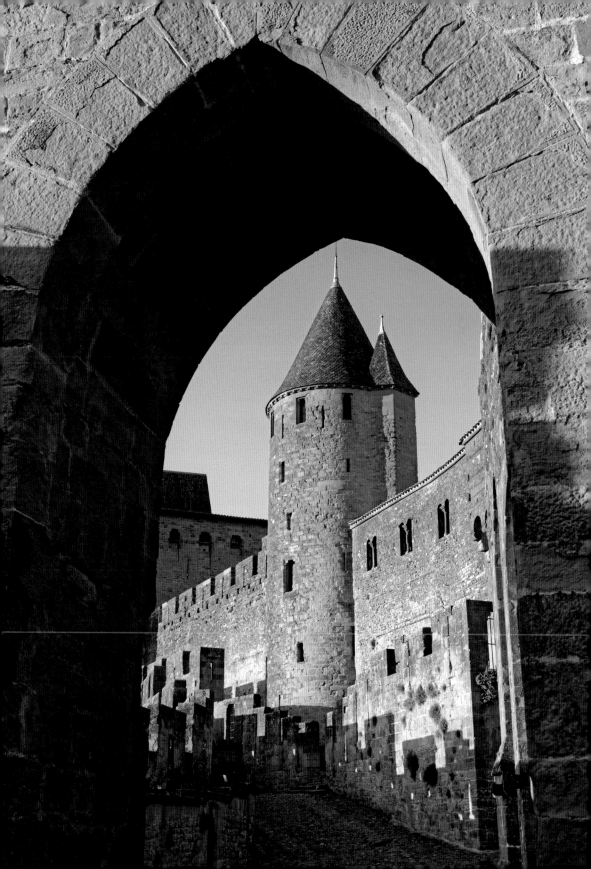

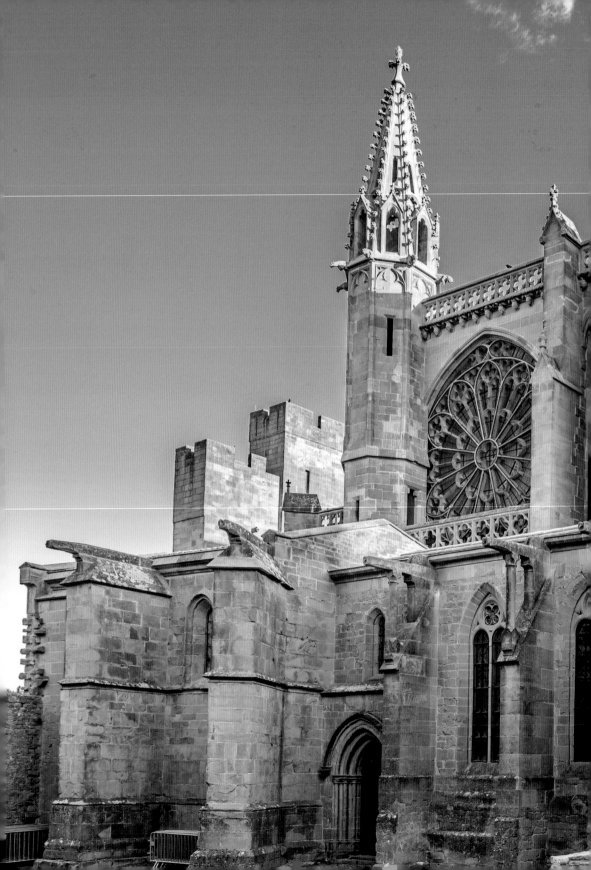

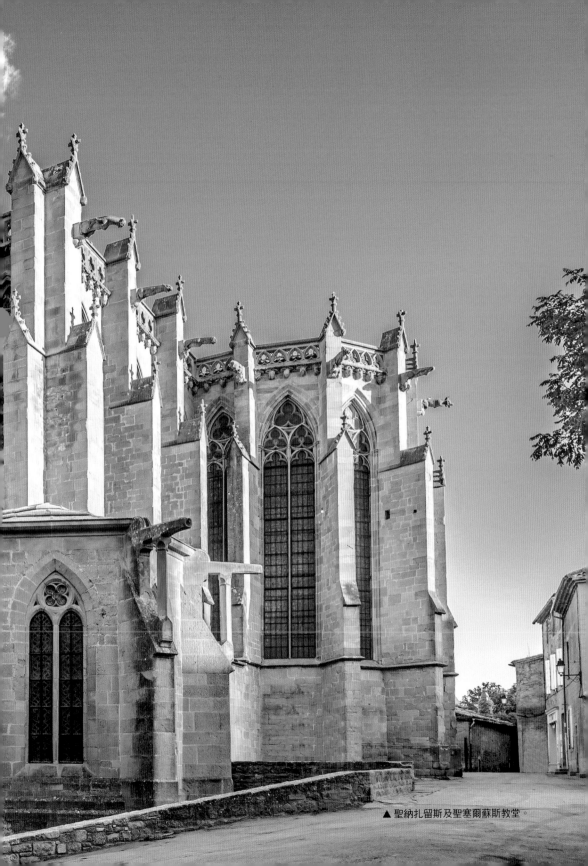

▲ 聖納扎留斯及聖塞爾蘇斯教堂。

　　鄰近露天劇場的教堂是法蘭克王國腓力三世和四世為奉祀傳說中的天主教殉道者聖人聖納扎留斯（Saint-Nazarius）和聖塞爾蘇斯（Saint-Celsus）在前教堂基礎上重建的。前教堂於13世紀初在與異教徒的戰役中被摧毀，只剩下大堂和西立面，原設計屬於9至12世紀羅馬風時期的建築風格，重建部分則採用13世紀以後的哥德建築手法。可以說，現在是兩種不同建築風格混合的成果。

▼ 哥德風格的尖拱和玫瑰窗。

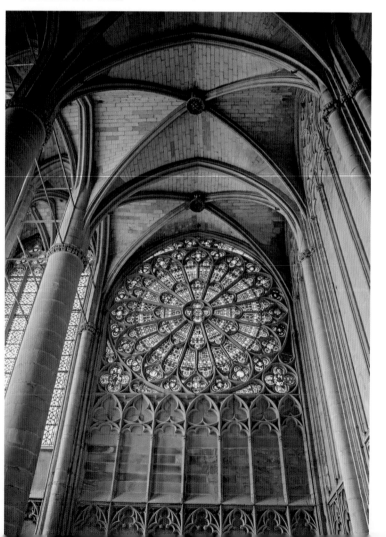

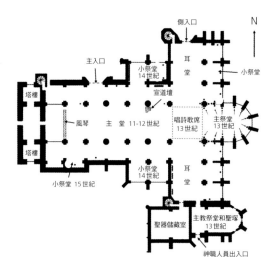

N

側入口
主入口
小祭堂
14世紀
耳堂
小祭堂
塔樓
宣道壇
風琴
主堂 11-12世紀
唱詩歌席
13世紀
主祭堂
13世紀
塔樓
小祭堂
14世紀
耳堂
小祭堂 15世紀
聖器儲藏室
主教祭堂和聖塚
13世紀
神職人員出入口

◀ 教堂平面示意圖。

▼ 教堂的北立面主入口。

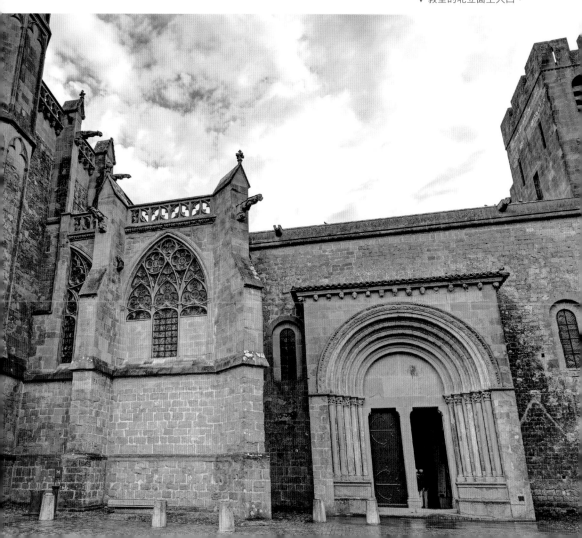

教堂平面是羅馬風建築的十字架形式，西立面與祭殿
（sanctuaire）之間長約50公尺，大堂（naf）寬16公尺，南北
耳堂（transept）之間長34公尺、寬14公尺，南耳堂外有當年
主教拉道夫（Radulphe）的祭堂和聖塚，耳堂與大堂外側加建
小祭堂。值得留意的是，大堂分隔主堂和側廊（nef latérale）
的列柱以圓柱和方柱相間的手法十分罕見，證明建築師已擺脫
了古希臘和古羅馬的柱制局限。其次，大堂仍是原來羅馬風建
築的承重牆結構，因此窗戶較小；重建部分則改為用柱子承
重，這樣窗戶較大，透光度較強；結合這兩種不同建築風格產
生的一明一暗，卻為教堂帶來意想不到的宗教氣氛。此外，
側堂上空的圓窗至今仍是法國南部歷史最悠久的玫瑰窗（rose
window），它和其他耳堂與祭堂上方的16個尖拱式窗戶，以
及以彩色玻璃描繪聖經故事的裝飾手法，是日後哥德式教堂仿
效的範本。

　　從教堂造型來看，傳統的主立面和主入口大都設在西面，
但教堂的西立面設計十分簡約，沒有任何裝飾，像防禦工
事，入口門十分狹窄。北立面的入口則十分寬敞。嵌入式的
門庭，是羅馬風建築風格的主入口範本。至於為什麼如此修
建，原因不明，也許是和卡爾卡松城堡的整個防禦策略有關
吧。

　　到了19世紀初，城堡已十分破落，政府有意把它拆除並
規劃用作其他用途，但遭市民極力反對。之後，著名的哥德建
築大師勒-杜克（Eugène Viollet-le-Duc, 1814-1879）受聘將其
修繕成現在的樣子，也喚起了世人對歷史文物保護的關注。

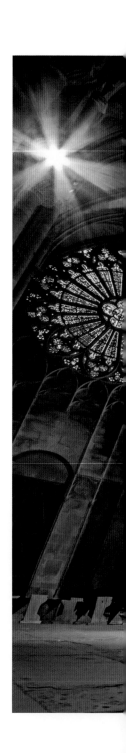

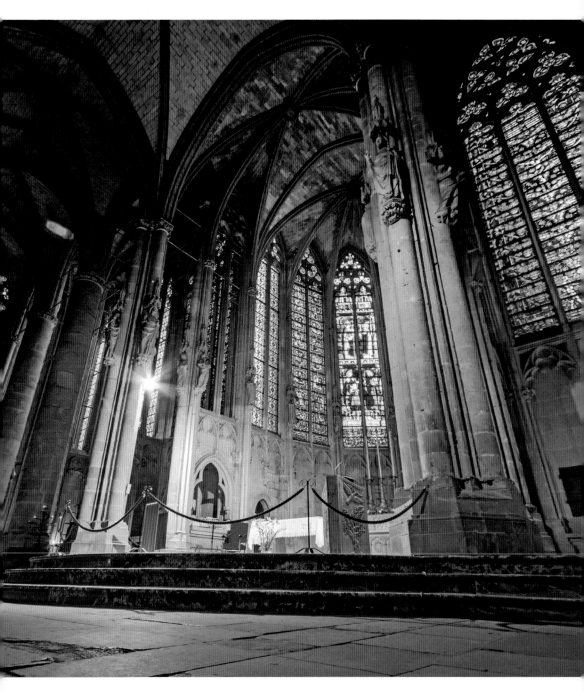

▲ 自然光射入教堂內的效果。

聖米歇爾山

英法的恩怨情仇
（Le Mont-Saint-Michel,
8 – 15世紀）
芒什省

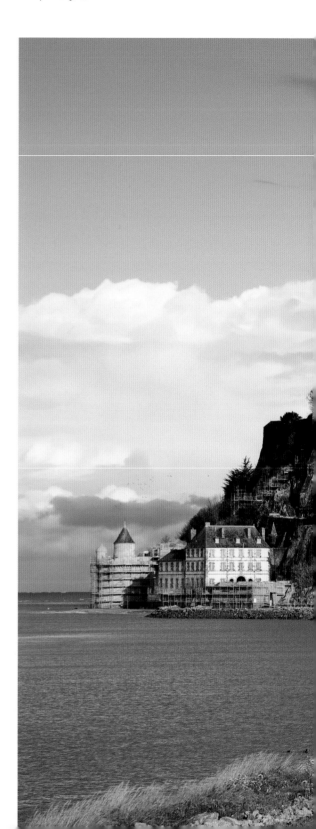

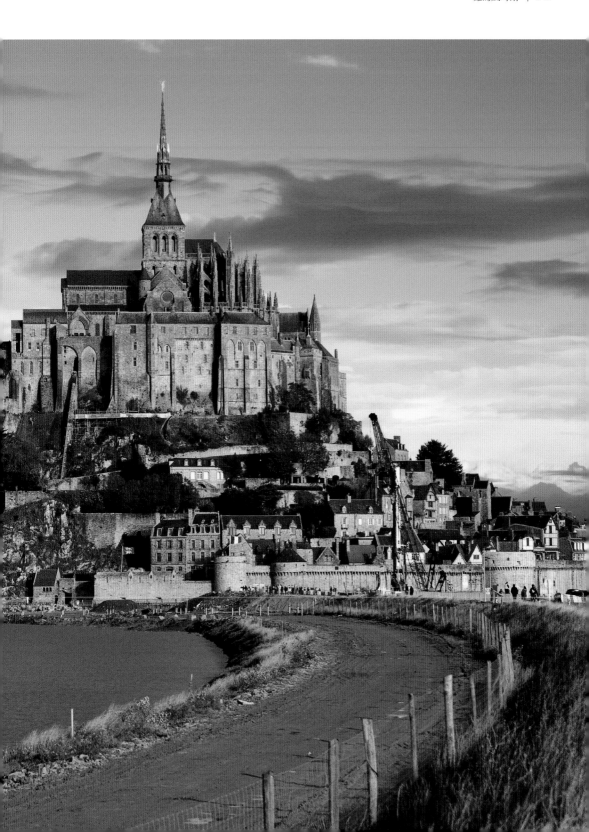

都說法國和英國在歐洲史上是一對歡喜冤家，有時是最親密的盟友，有時又是對抗的雙方。兩者聯姻不斷，路易七世的妻子埃莉諾甚至改嫁給英格蘭的亨利二世，關係糾纏不清。無論如何，英法兩國之間的恩怨大概可以從聖米歇爾山開始說起。

聖米歇爾山位於法國西北芒什省（Manche）的北部沿海，面向英吉利海峽，位於古厄斯農河（Couesnon）和很多不知名小河流交匯的三角洲上之一塊巨石，原名銅布山（Mont Tombe），屬早期芒什省阿夫朗什教區（Diocèse de Coutances et Avranches）。該地區的宗教活動在那混亂的歲月裡，沒能被完整記載下來，從零碎的史料推算，早在4世紀西羅馬帝國衰落前後，基督教已由哥德人帶進該地區。8世紀初，銅布山已成為宗教的活動中心，以及修道者、傳教士、僧侶和奉獻者的集中地。708年，阿夫朗什主教聖歐貝爾（Saint Aubert）以天使長聖米歇爾——領導天使對抗魔鬼撒旦、保護世人的神祇——之名義建立宣道台。709年，海嘯破壞了島上大部分的建築，並把銅布山變為離島。710年，教區人員完成銅布山的修繕工程後，持續在那裡進行宗教活動。8世紀末，加洛林王朝查理一世（亦稱查理曼大帝）登基，把聖米歇爾奉為國家的保護神，此後，銅布山更獲得朝廷的重視，易名為聖米歇爾山。

847年，聖米歇爾山的宗教活動正如日中天的時候，法國西北地區（現諾曼第大區）被來自北海的維京人佔據，聖米歇爾山更被攻陷，宗教活動一度停止。911年，法蘭克王朝查理三世和維京人首領羅洛簽定《埃普特河畔聖克雷爾盟

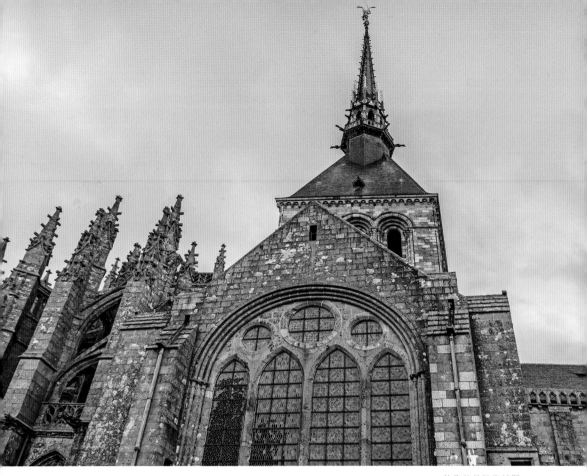

▲ 修復後的教堂外觀。

約》（Traité de *Saint-Clair-sur-Epte*），羅洛被封為諾曼第伯爵
（Comte de Normandie）。從此，諾曼第地區便是他們的領
地，其後裔被稱為諾曼人（或稱北方人）。其後，伯爵亦被改
封為公爵。羅洛不但不反對基督教，反而對教徒更友善，把因
戰爭被破壞的建設修復得更具規模，並且用優厚的條件吸引離
去的神職人士回聖米歇爾山。他的慷慨改變了聖米歇爾山昔
日的樸素和清修教條，來自諾曼第貴族的財富漸漸地腐化了
僧侶的生活方式，到羅洛的兒子威廉（Guillaume de Longue-
Épée）執政時期，聖米歇爾山的奢靡生活變本加厲，僧侶們時
常陪貴族們吃喝玩樂，其行為已脫離宗教意義了。

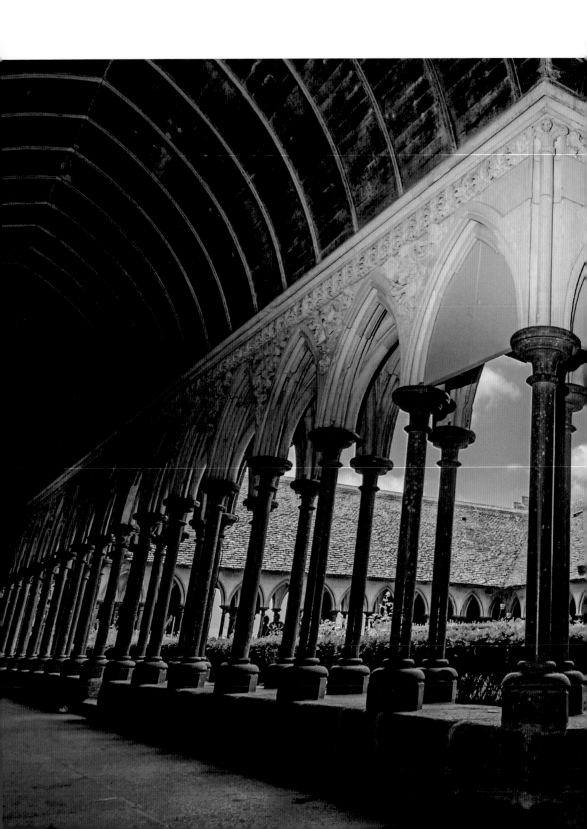

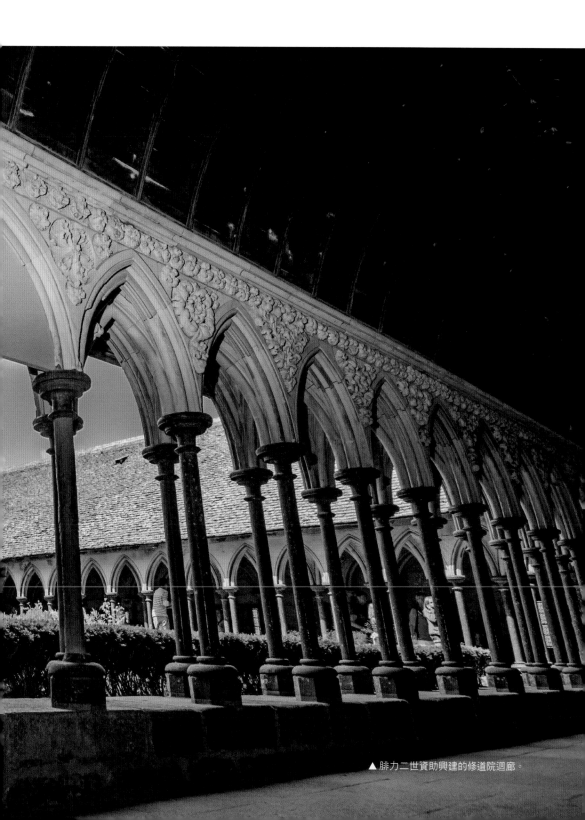

▲ 腓力二世資助興建的修道院迴廊。

　　理查一世（Richard I）於942年繼承父親威廉的爵位後，曾經嘗試用他的權力改變聖米歇爾山的奢靡現象，最初並不成功，後來在羅馬教宗約翰十三世（Jean XIII）和加洛林王朝國王洛泰爾（Lothaire de France）的同意及其他教區的支持下，宣佈以本篤會教令（Ordre de Saint-Benoît）強行聖米歇爾山恢復往日的宗教狀態，不料只剩下一個僧侶，其他人全部都離去了。966年，理查一世委任諾曼第地區本篤會的聖旺德里修道院（Abbaye Saint-Wandrille）院長梅納德（Abbé Maynard Ier）在聖米歇爾山成立修道院和興建第一座教堂。教堂設計屬於基督教前期（Christianisme primitif）建築風格，規模不大，布局簡單，僅僅是在古羅馬建築的大堂長方形平面頂上加上一個半圓的祭堂（sanctuaire）而已。11世紀初，理查二世執政，委任義大利建築師沃爾皮亞諾（Guillaume de Volpiano）採用羅馬風建築手法（Architecture romane）改建教堂，新教堂比原來的規模大，拉丁十字平面布局，把耳堂和主堂的交會處設置在山的最高點上。

　　12世紀時，在亨利二世的政治顧問托里尼（Robert de Torigni）領導下，聖米歇爾山的發展達到了歷史高峰。亨利二世便是那個娶了加洛林王朝路易七世棄妻的諾曼第公爵。

　　12至13世紀期間，聖米歇爾山發生了很大的變化。卡佩王朝腓力二世開始實行強國政策，首先收回諾曼第封地，在布列塔尼公爵（Duc de Bretagne）的協助下，攻陷了聖米歇爾山，可惜過程中大部分的建設被摧毀。為了獎勵他的盟友，腓力二世把聖米歇爾山的統治權交給布列塔尼，同時亦送給修道院一筆豐厚資金，用以修復所有被破壞的設施。今日看到哥德

風格的教堂和那裝飾十分漂亮的修道院迴廊、住所及餐廳，便是那次修復的成果。至於那些防禦工事，包括塔樓、保衛牆等則是瓦盧瓦王朝對抗諾曼人的「百年戰爭」（Guerre de Cent Ans）期間由查理六世（Charles VI）加建的。自諾曼人全面退到英格蘭後，聖米歇爾山便成為法蘭西王朝統一的象徵。

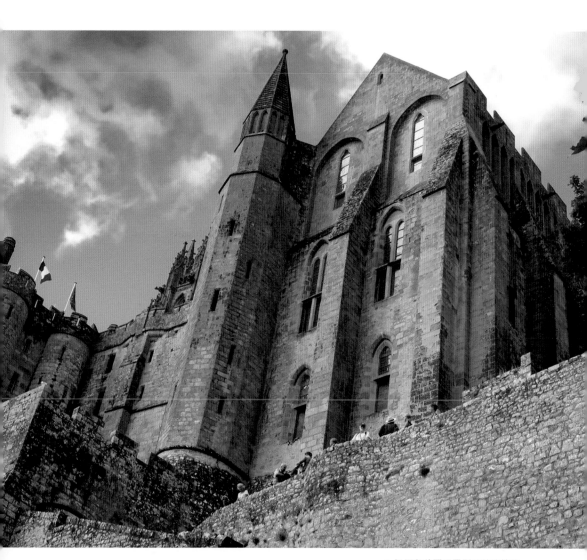

▲ 仍保留著羅馬風影子的建築群。

聖塞寧大教堂

法國羅馬風建築的基本範本
（Basilique Saint-Sernin,
1080－1120）
圖魯茲

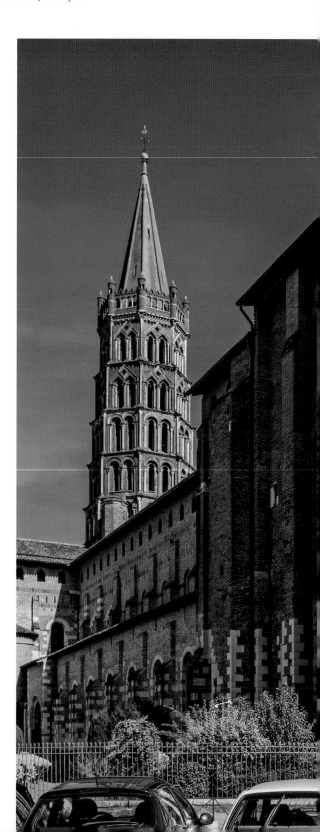

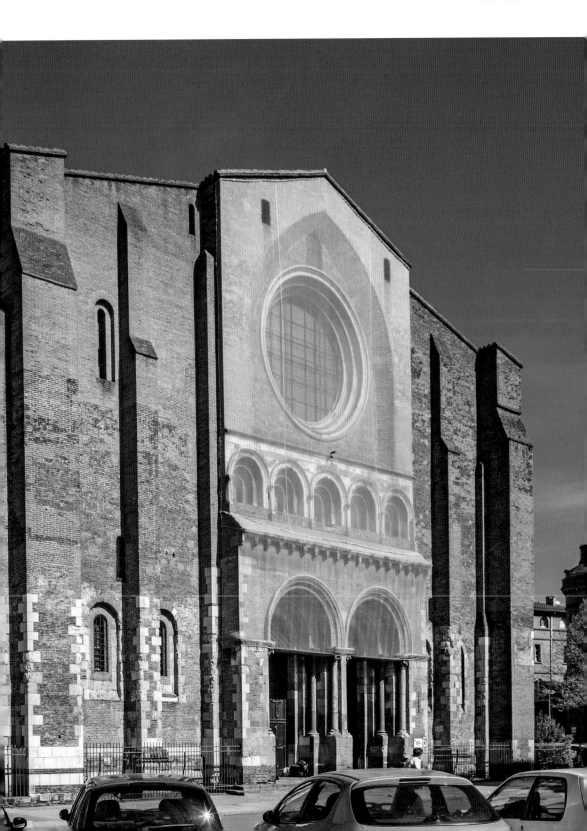

聖塞寧大教堂位於法國南部，現奧克西塔尼大區上加倫省首府圖魯茲（Toulouse），是原聖塞寧修道院剩下來的唯一建築物，興建於1080至1120年之間，也是歐洲最大和同時期最具代表性的羅馬風教堂。

　　教堂宏大的規模有賴於當年神聖羅馬帝國的君主查理曼，他捐獻給教會的一批聖人骸骨（類似佛教的舍利子）存放於此。此外，這座教堂還位於去西班牙基督教聖地聖雅各德孔波斯特拉古城（Saint-Jacques-de-Compostelle）朝聖的必經之路上。

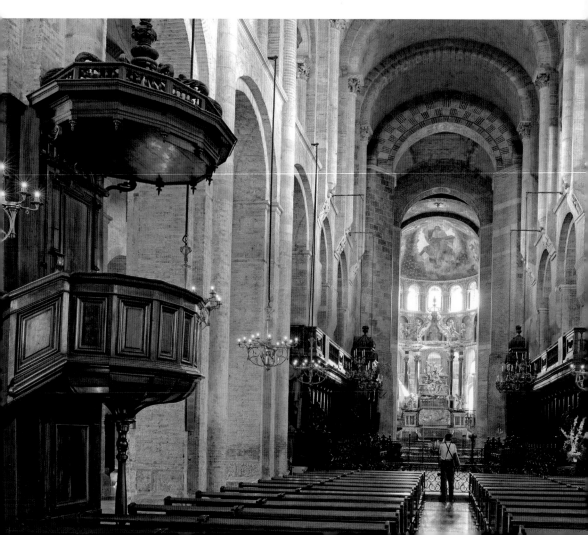

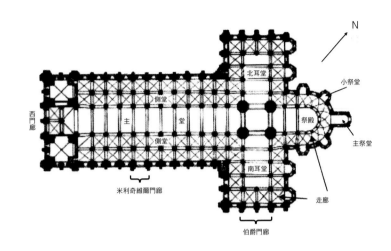

教堂平面示意圖。

教堂長約110公尺、寬64公尺、高21公尺，面積達4300平方公尺。平面雖仍採用古羅馬長方形會堂（Basilique）布局，但和以往的卻有很多不同之處。建築主體雖是會堂式的長方形，但在兩側加上耳堂，形成十字形布局；中堂及側堂上空分別採用了肋拱式的天棚；祭殿以祭台為中心，在半圓形外牆及耳堂兩側呈放射式建設了九個供奉聖人遺骨的祭堂；教堂內部周邊及祭殿均設有走廊，讓朝聖者在瞻仰聖人遺骨之餘，不會干擾進行中的彌撒儀式。

除一些裝飾性的石塊及雕塑外，整座建築物採用的紅磚和那不尋常的大體積都是和9世紀之前的教堂建築不同的地方。

◀ 肋拱式天棚。

　　從外觀來看，最醒目的是在中堂和耳堂交接點上空的八邊形鐘塔，鐘塔以紅磚建造，高65.5公尺，五層。底部三層與教堂同期興建，其餘兩層在14世紀加建，均採用羅馬建築的拱洞及壁柱裝飾。到了15世紀後哥德建築時代，設計師才在鐘塔加上尖頂。值得一提的是塔樓向地面垂直，而尖頂則輕微向西傾斜，但感覺上兩者渾然一體。這個古希臘的視覺效果設計手法（雅典衛城的帕德嫩神殿就採用了此手法）在這裡再次被應用。

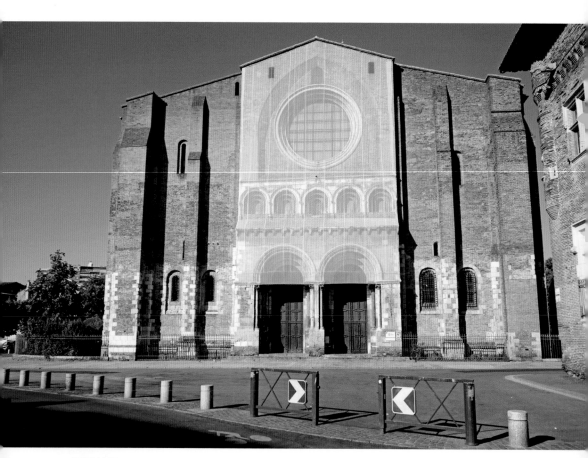

▲ 教堂西立面。　　　　　　　　　　　　　　　　▶ 八邊形鐘塔。

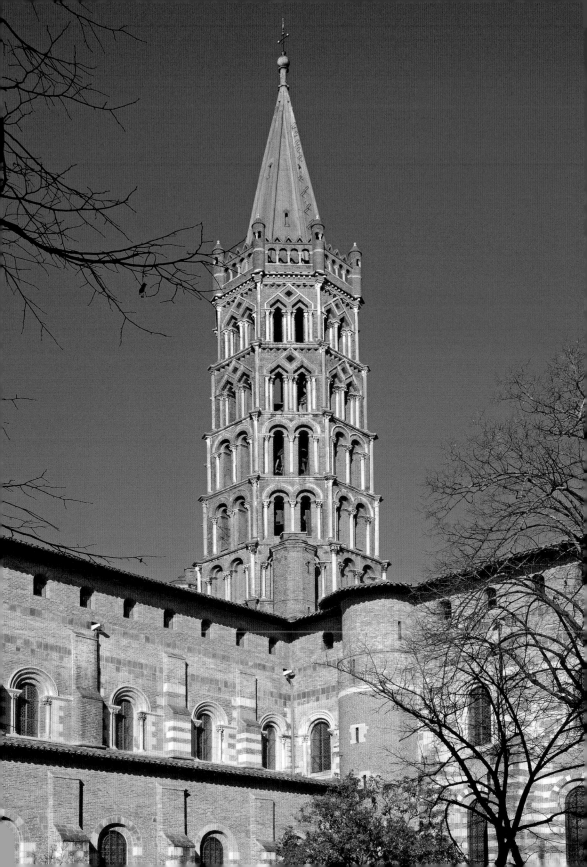

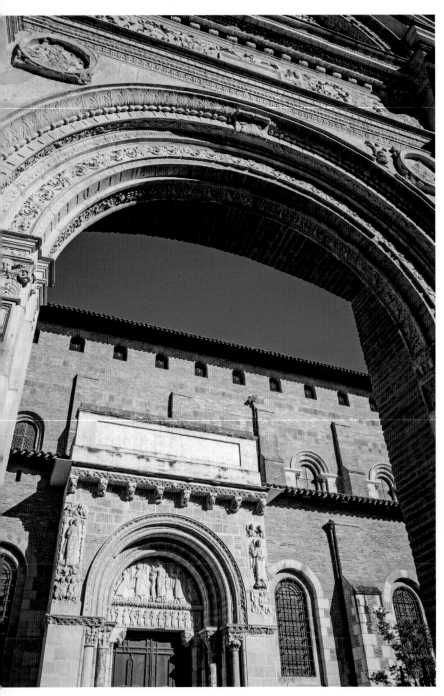

▲ 米利奇維爾門廊。

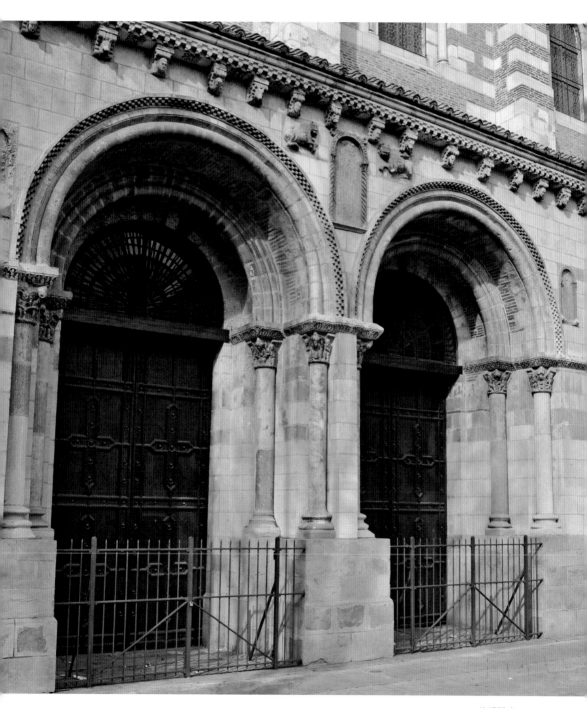

▲ 伯爵門廊。

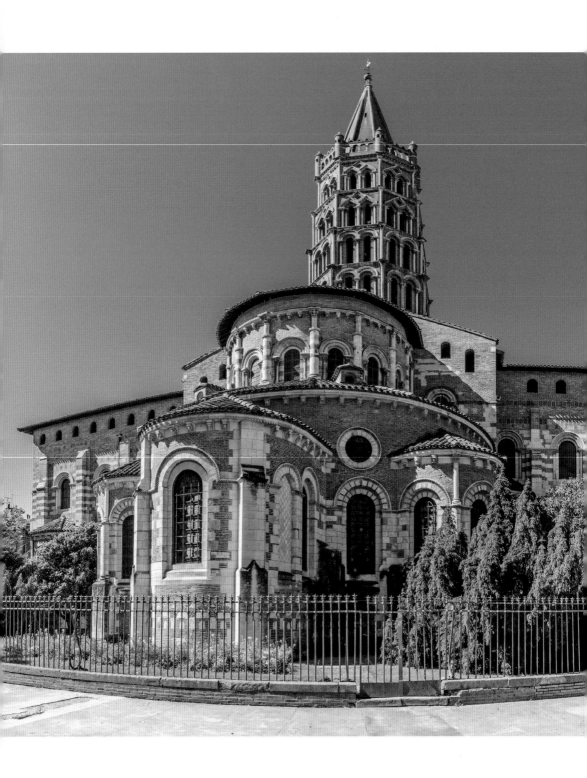

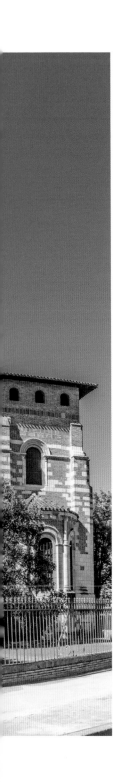

　　從外觀來看，西立面應是教堂主要的入口，但除了一些結構上的扶壁、門廊、拱洞和大圓窗外，西立面沒有任何裝飾，反而令人覺得主入口是在南立面的米利奇維爾門廊（Porte Miègeville）和伯爵門廊（Porte des Comtes）。顧名思義，米利奇維爾門廊是朝米利奇維爾市中心方向的，應該是最方便教徒和朝聖者進入的門廊；門廊裝飾豐富，門洞上空的耶穌雕塑被認為是羅馬風時期最具代表性的藝術品之一；門廊正對著的拱門是16世紀文藝復興時期的作品。伯爵門廊因廊內存放著早期基督教貴族石棺而得名，最值得欣賞的是那八根柱頂的雕塑，描繪了《路加福音》記載的麻瘋病窮人獲得永生和狡猾富人被罰入地獄的故事。相信這是只供神職人員進出的門廊。

　　欣賞該教堂最佳的建築造型還是要由東北面的立面開始，那裡能看到祭殿、祭堂、鐘塔和其他建築構件相互呼應，有秩序、有節奏、有韻律，和諧地融為一體，是研學建築藝術的好樣本。

　　此外，教堂內被教宗烏爾班二世（Urbain II）祝聖的雲石祭台、地下墓室，和那被稱為法國三大管風琴之一的聖塞寧教堂管風琴——另外兩個是巴黎聖敘爾比斯教堂（Église Saint-Sulpice）管風琴和盧昂的聖旺修道院（Abbatiale Saint-Ouen de Rouen）管風琴——都是該教堂值得欣賞的文化遺產。

◀ 東北面的立面造型。

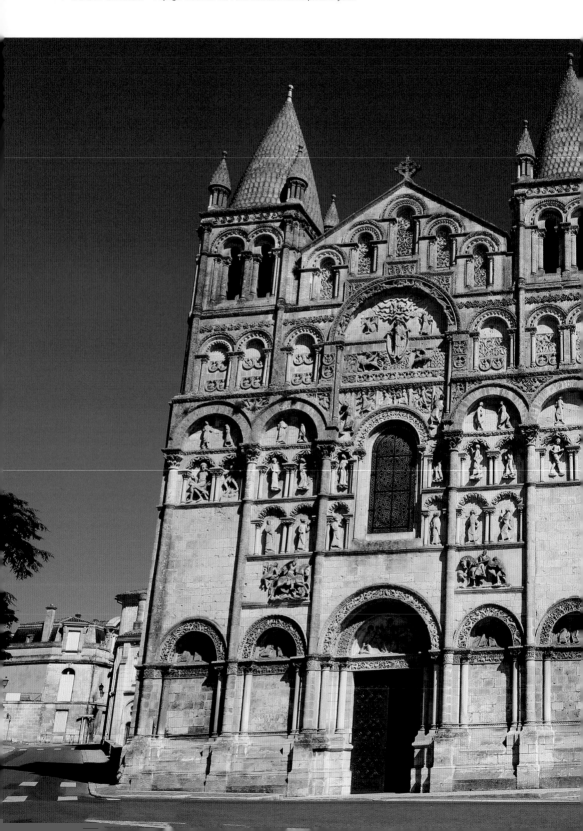

安古蘭主教座堂

王朝家族之爭的見證
（Cathédrale Saint-Pierre d'Angoulême,
1105 – 1130）
安古蘭

安古蘭主教座堂位於新阿基坦大區夏朗德省的首府安古蘭。在基督教傳入之前，該堂址原是羅馬人統治時期的神殿，於507年在法蘭克國王克洛維一世對抗西哥德王國的戰爭中被破壞；560年原址第二次興建的基督教堂也於數世紀後與諾曼人戰爭中被燒毀。

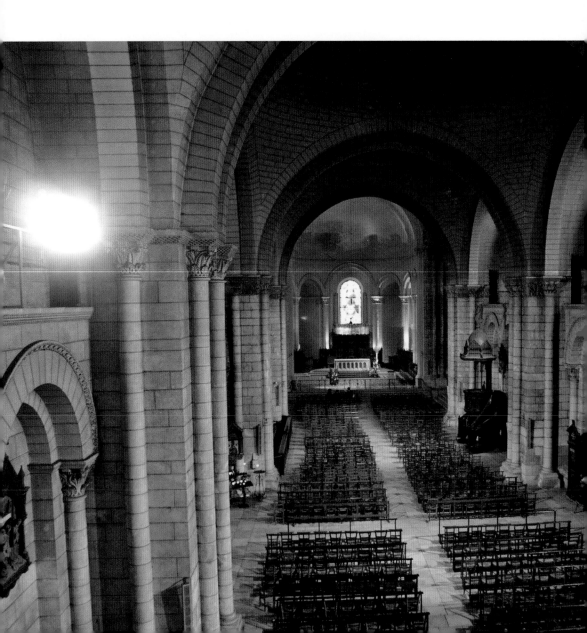

現座堂於12世紀興建，由諾曼人主教謝拉特二世（Gérard II）設計，他是著名的教授、藝術家，也是教宗派駐該地區的特使及英格蘭國王威廉一世的智囊，在當時的政治和宗教領域都是名重一時的人物。

原建築工程由1105年開始，1130年完成，現在看到的是其後曾被多次破壞和修改後的模樣。例如，耳堂上方的一個鐘樓和鐘樓之間的穹頂在16世紀一次公教和新教對抗的戰爭（Guerres de Religion）中被破壞，說是宗教戰爭，其實是卡佩王朝兩個具有強大實力的波旁家族（Maison de Bourbon）和吉斯家族（Maison de Guise）的權力之爭，勝利者之後更建立了封建時代最強盛的波旁王朝（Dynastie des Bourbons）；西立面兩邊的塔樓於1885年才被加上去。

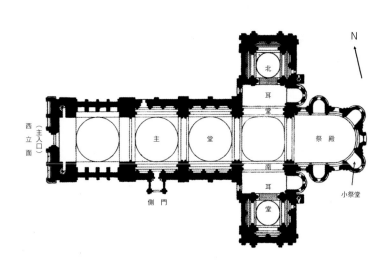

◀ 座堂內部。

▲ 座堂平面示意圖。

　　座堂長約76公尺，最寬處約52公尺，面積約1780平方公尺，呈拉丁十字架形。主堂長約46公尺，內寬15.5公尺，設有側堂。教堂上方由主堂的三個小穹頂、主堂與耳堂的交叉甬道上的大穹頂組成，坐落在三角形的帆拱（pendentif，亦稱弧三角）上，由龐大的外柱承托，這樣的結構技術明顯受到拜占庭建築的影響。其餘的建築構件如門洞、窗洞、壁柱等仍多保留著古羅馬時期的基因，是該座堂的特色。因此，安古蘭主教座堂也被認為是拜占庭建築形式的羅馬風建築。

　　從遠處看，很容易發現一個很奇怪的地方，北耳堂上方只有一個比主穹頂還要高、和座堂比例及造型都不相稱的鐘樓。原來南面被破壞的鐘樓從未修復，缺口只用金字塔頂覆蓋。大概那消失了的鐘樓記錄了法國歷史上的一個重要事件吧。

　　要欣賞羅馬風時期的雕塑藝術，就要到教堂西面的正立面，那裡有以「耶穌基督升天」和「最後的審判」為題的雕塑，都是原封不動保留下來的藝術作品。

▶ 拜占庭建築的帆拱結構示意圖。

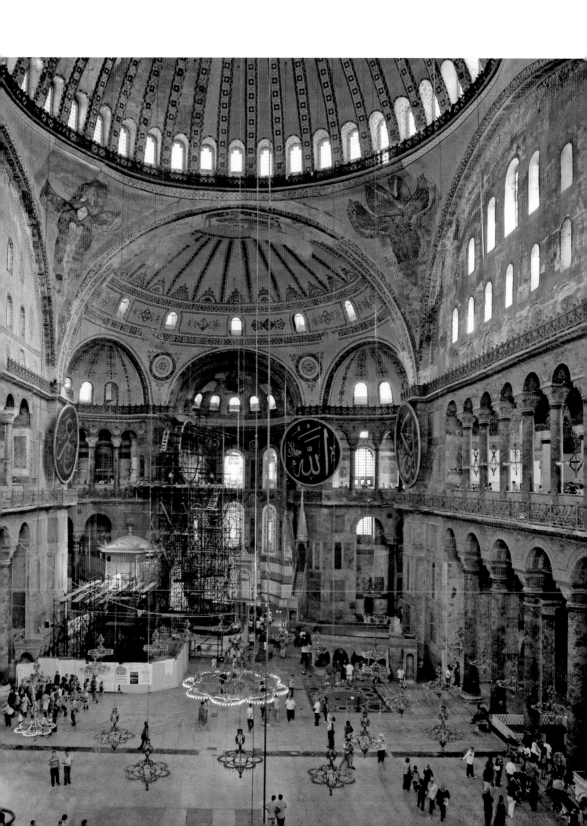

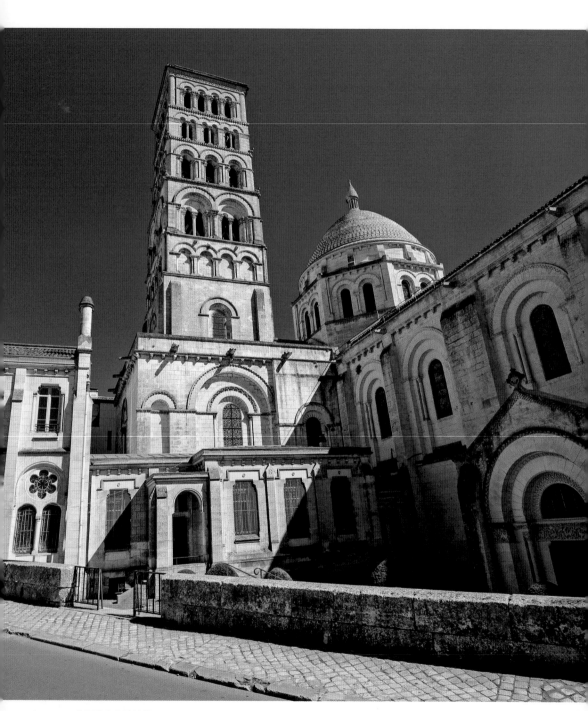

▲ 北耳堂上空的鐘樓。

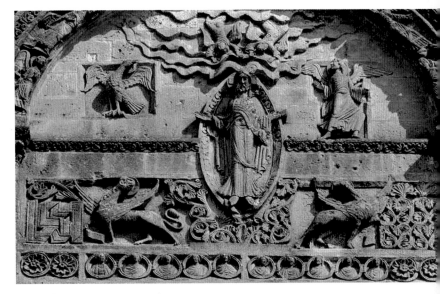

▲ 座堂「耶穌基督升天」雕塑局部。

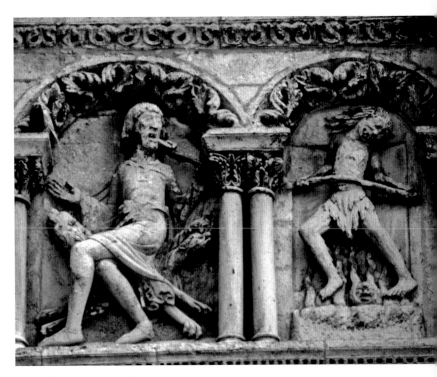

▲ 座堂「最後的審判」雕飾。

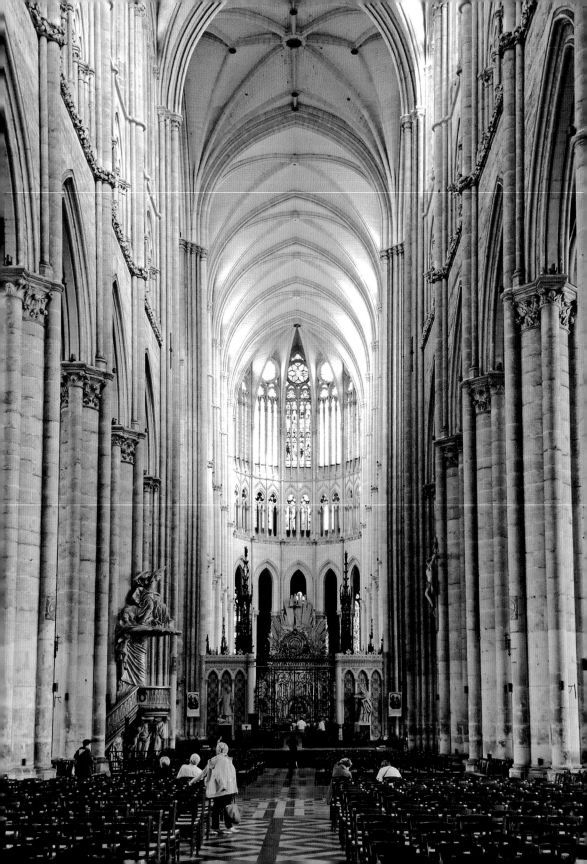

chapter

3

哥德時期

（12 – 16世紀）

Période Gothique

哥德時期

這裡是指以建築風格來劃分的12至16世紀。哥德一詞的來源，有不同的說法：有說是15世紀前歐洲所謂的文明人都是以希臘羅馬文化為主流，未被羅馬征服或是威脅羅馬統治的部族，被統稱為野蠻的日耳曼人——蠻族。其中哥德人對羅馬帝國衝擊最大，因此，日後被義大利人當作粗暴野蠻的代表。

另一說是，哥德人早在5世紀前已信了基督教，但對「神」的看法，在教義上和羅馬教會不同。此外，在文學藝術的理念上和傳說的羅馬風格也大有差異。因此，文藝復興時期常用「哥德」一詞比喻離經叛道、推翻傳統秩序的搗亂者。

拜占庭傳統

拜占庭在西元前希臘化時期（Époque hellénistique）原是希臘殖民的小鎮，位於黑海入口，其後被併入羅馬帝國版圖。羅馬帝國分裂為東西兩個帝國後，這裡是東羅馬帝國的首都，國祚長達千年，史稱拜占庭帝國。拜占庭文化繼承了古羅馬文化，為了爭取鄰近地區的支持，又吸納了地中海沿岸及西亞各地的文化傳統。

同樣，建築設計也兼融了不同的文化特色，教堂採用十字形平面（plan croisé），橫豎交接點上方裝上巨大的穹頂（dôme），四周以眾多小穹頂或半穹頂圍繞，以馬賽克宗教圖像代替雕像作裝飾等。6至7世紀是帝國的全盛時期，文化藝術影響地中海沿岸。

地理環境因素

哥德時期的建築大概可以中部的羅亞爾河分為南北兩部分。北部是法蘭克部族聚居地，南面則跟羅馬人有密切關係，因而南北兩地建築文化有別，除地理環境因素外，也有血緣關係。例如，南部早期移民普羅旺斯地區隆河河谷的羅馬部族帶有羅馬風時期的建築特色，三百年後，同樣的原因，哥德建築風格也開始在這裡扎根。

在馬賽（Marseille）與波爾多（Bordeaux）之間，穿越法國西南部和西班牙的加倫河地帶是當年的主要東西商業走廊，不可避免地融合了來自義大利北部的拜占庭傳統和西面的摩爾（Mauresque）文化。

中南部多山的奧維涅大區出產的火山岩，為該區域的建築物帶來豐富色彩。南部仍沿用當地大理石，但質地較粗糙，和毗鄰的義大利出產的石材形成強烈對比。北部長時期都是諾曼人的活動地區，因此，無論什麼時期的建設都有諾曼文化的影子。

大巴黎大區以巴黎為中心，被塞納-馬恩河、馬恩河（Marne）圍繞著，長期都是法蘭克王國政治經濟重地。十字軍東征引入的尖拱結構技術在這裡得到全面發展，也影響到鄰近的沙特爾（Chartres）、拉昂（Laon）、利曼（Le Mans）、亞眠（Amiens）及蘭斯（Reims）等鄰近地區。

此外，距巴黎地區西北不遠，臨近英吉利海峽的小鎮康城盛產的石灰岩正是適合用於尖拱風格建築的優質建材。北部常陰天，尖拱式結構可容納更高大的花格子窗，讓更多陽光注入室內。

歷史背景

10世紀，卡佩王朝之前的法國地區是由各種不同種族、語言、風俗習慣的政治勢力組成，因此當時的封建制度中一直存在著王權和封建主之間的矛盾。王朝建立之初，王權受到老百姓擁戴，因此，11和12世紀大部分時間的社會都比較穩定。之後，由於朝政腐敗，統治不法，王權與封建主之間矛盾加劇，再次爭鬥不斷。

到了13世紀，腓力二世宣佈褫奪英格蘭國王約翰（Jean sans Terre）在法國所有封地和爵位，繼而消滅境內所有反對勢力，國力漸漸強盛起來；他的孫子路易九世（Louis IX）更收服了境內所有非公教勢力。這時候，法國在境外的地中海、大西洋以至英吉利海峽地區的領土更擴張了幾乎三倍，進一步鞏固了國力，這個階段也是法國大量興建教堂的時期。

13至14世紀，卡佩王朝第十一位君主腓力四世（Philippe IV）統治期間，實行中央集權，剝奪封建主和教會的權力，甚至殺死教宗卜尼法斯八世（Boniface VIII），更強迫教宗克來蒙五世（Clement V）把教廷遷到法國。此後，宗教在建築方面的影響逐漸減弱。

摩爾文化

摩爾人是來自北非信奉伊斯蘭教的阿拉伯民族。8至15世紀之間統治了現西班牙南部的大部分地區。長達七百多年的統治對西班牙語言、文化、藝術與建築等都有深厚的影響。建築方面，修長的柱子、馬鞍形的拱門、屋頂上的小塔樓（Cupola）和精緻的幾何圖案裝飾、雕塑等，都是摩爾建築文化的特色。

聖女貞德

傳說中，聖女貞德原是一個農家女孩，13歲時在田野得三位天使和聖人顯靈，傳給她「上主的」啟示，要她協助亨利七世收復在英格蘭人控制下的土地，並賦予她超越常人的能力。貞德16歲參軍，在英法對抗的百年戰爭中多次領導軍隊擊退入侵者，並解奧爾良法軍被圍之困。1430年在對抗布根地公國戰爭中被俘，其後被轉送到英格蘭控制下的宗教法庭受審，以異端和女巫罪被判以火刑，離世時年僅19歲。此後，聖女貞德一直都被視為法國的國家英雄、民族象徵，五百年後，更被羅馬梵蒂岡教廷（Vatican）封為宗教聖人。

十字軍東征

1096年在羅馬教宗烏爾班二世的號召下，歐洲基督教國家以神聖羅馬帝國名義組成聯盟軍，向西亞伊斯蘭宗教地區先後發動了十多次戰爭。雖然未達成宗教目的，但逾三百年的征戰，數世紀的文化接觸，卻意外地為歐洲的建築理念發展帶來新的動力。

歷史學家對十字軍東征的目的意見不一，有說是為了歐洲教徒打通通往聖地（基督教發源地包括現以色列、巴勒斯坦和黎巴嫩地區）朝聖之路。另一說法是11世紀期間，歐洲各國仍然在政治經濟利益上紛爭不斷，為解決矛盾，在教廷的號召下，區內的宗教力量凝聚了起來，一致對外，協助拜占庭對抗來自亞洲信奉伊斯蘭教的穆斯林部族的威脅而發動的聖戰。也有說聖戰表面上是宗教戰爭，實際上是經濟貿易之戰，因為橫跨歐亞的絲綢之路受到盤踞在中亞和西亞的穆斯林部族威脅，歐洲封建貴族的利益受到損害。從時間上推算，東征之初，正是北宋末年，中國北方飽受遼金威脅，無力管理絲綢之路的秩序之際。元朝時，這些地區更是動盪不安，絲路中斷。到了15世紀，明朝永樂年間，十字軍最終失敗而回。同時期，中國朝廷為了開闢水上貿易，派遣鄭和七次下西洋，可惜最遠只能到非洲東岸，鄭和在最後一次回程中病逝，否則世界版圖可能改寫。這也可能是數十年後歐洲大航海的前因。

到了14世紀中葉，瓦盧瓦家族腓力六世（Philippe VI）接替了卡佩家族政權，驅趕了荷蘭族人（日耳曼各部族的混合群），更於1337年向英格蘭發動了歷史上著名的「百年戰爭」（Guerre de Cent Ans），戰爭各有勝負，雙方一直處於膠著狀態。期間征戰不斷，更由於1347至1349年間黑死病（peste noire）在歐洲肆虐，使建築發展的步伐一度放慢。

15世紀瓦盧瓦王朝第五任君主查理七世（Charles VII）統治的年代，「聖女貞德」（Jeanne d'Arc）事件激起了全國人民的愛國熱情，終於在1453年把所有英格蘭勢力驅逐出境外，結束了一百多年的英法對抗。

路易十一（Louis XI）繼任後，兼併了中部布根地、北方阿托瓦（Artois）和東南部的普羅旺斯，實行中央集權。他的兒子查理八世（Charles VIII）與布列塔尼的安妮公爵結婚後，該地區也被納入為法國版圖，國家從此統一，結束了中古時代的動盪。自國家穩定後，經濟復甦，建築活動也慢慢蓬勃起來。到了15世紀末，一些土地肥沃區域和工業重鎮如阿哈（Arras）和盧昂（Rouen）等出現了不少華麗的莊園大宅（château）和可供中央外派官員臨時居住與辦公的建築。這時候，距法國南部不遠的義大利開始進入文藝復興時期了。

宗教影響

在12至13世紀期間，由卡佩王朝為首以神聖羅馬帝國名義對抗東面伊斯蘭地區，發動多次十字軍東征。期間，為了鼓吹宗教熱情，各城鎮大量興建宏偉的教堂，和羅馬風時較重視興建修道院的政策有很大分別。

同時期，王權高於神權，宗教必須依附著王朝的軍事力量。教宗克來蒙五世於1309至1377年期間，在法蘭克國王腓力四世脅持下，把羅馬教庭遷往法國東南部的亞維儂（Avignon），史稱亞維儂教廷（Papauté d'Avignon），這是造成以後的宗教大分裂（Schisme），導致日後各教派奉祀不同的神祇（聖人）而形成不同的朝聖中心的主因。這時期，教堂建築像雨後春筍，快速地改變了各地城市的文化景觀。

宗教大分裂

1309年法蘭克國王腓力四世脅迫教宗克來蒙五世把教廷從義大利羅馬遷往法國境內的亞維儂。1377年，亞維儂教廷第七任教宗格列高利十一世（Grégoire XI）把教廷遷回義大利羅馬。翌年格列高利十一世去世後，教廷希望新教宗是羅馬人，但沒有合適的候選人，結果主教團選擇了那不勒斯人烏爾班六世（Urbain VI）。烏爾班六世繼任不久，進行了多項宗教改革，卻受到第十三位法籍樞機主教反對，在義大利中部城市阿南伊（Anagni）另組主教團，推選法蘭克人克來蒙七世（Clement VII）為教宗。因此，仍執掌羅馬教廷的烏爾班六世決定重組羅馬主教團，把克來蒙七世及支持者逐出教會。這時候義大利境內同時存在兩個分庭抗禮的教宗和教廷，史稱宗教大分裂。

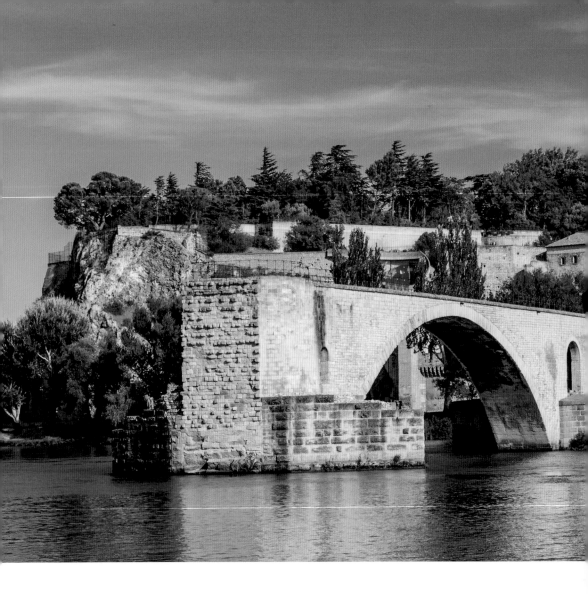

亞維儂古城、斷橋、教宗宮

王權與神權相爭之挾教宗以令諸侯

（Avignon、Pont Saint-Bénézet、Palais des Papes,
5 – 15世紀）

亞維儂

———

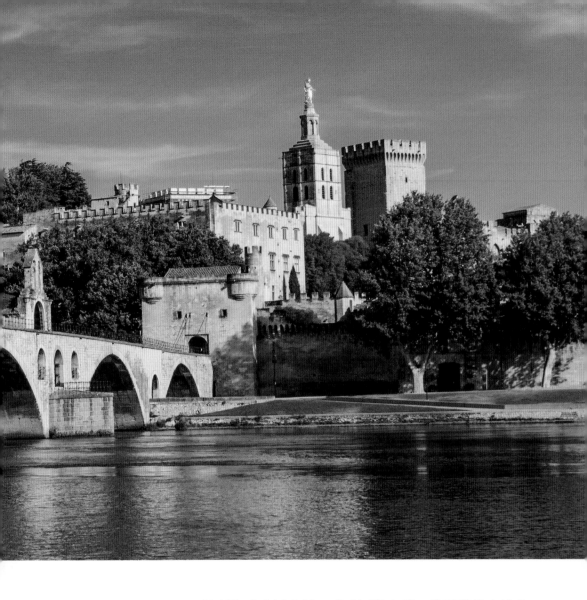

普 被稱為「大風之城」或「河神之都」的亞維儂古城位
於普羅旺斯-阿爾卑斯-蔚藍海岸（Provence-Alpes-Côte
d'Azur）沃克呂茲省（Vaucluse），隆河左岸。隆河是地中海和
法國中部城市里昂的主要水上動脈，亞維儂在西元前已是古希
臘人和腓尼基人在該地區的主要貿易據點，政治、經濟和軍事
上的地位十分重要。

在羅馬共和國和羅馬帝國期間，亞維儂一直被視為在阿爾卑斯地區的海外殖民地，自西羅馬帝國衰落後，亞維儂也進入了動盪的歲月，5至9世紀之間，亞維儂先後由東、西哥德人盤踞，法蘭克人的梅洛溫王朝治理，也曾落入阿拉伯穆斯林部族撒拉森人（Sarrasins）之手，最終法蘭克加洛林王朝擊退撒拉森人，亞維儂又再成為封建主的領地，局勢才稍為緩和一些。

10至12世紀，亞維儂古城又經歷多次政治和宗教變革。932年，普羅旺斯和布根地的封建主聯合組成亞爾王國（Royaume d'Arles），亞維儂是王國最大的城市。973年，普羅旺斯伯爵威廉一世（Guillaume Ier de Provence）把撒拉森人徹底趕出法國境內後，晉升為亞爾伯爵，獲得了這個封國的治理權。

1032年，羅馬神聖帝國康拉德二世（Conrad II）繼承亞爾王國治理權後，以隆河為界，把亞維儂分為東西兩部分，西岸是新城（Villeneuve-lès-Avignon），是封國領土；東部即現在的古城，是帝國屬地，兩地以橋接連。1129年，古城開始爭取獨立行政權，宣佈成立共和政體，創建議會與教會共同領導的模式。

由於主權和治權的爭議，1225年亞維儂在拒絕路易八世（Louis VIII）和羅馬教宗使節進城後被攻破，城牆被拆掉，護城河也被填平。雖然如此，亞維儂於1249年又再重組共和政體，但主權仍是由卡佩王朝擁有。

▶ 斷橋上的小教堂。

　　到了14世紀，亞維儂又捲入宗教權力之爭，1309年羅馬教宗克來蒙五世（Clément V）被腓力四世逼迫，將教廷遷往亞維儂。至15世紀初，一共有九位教宗在這裡誕生，期間也發生了羅馬教廷和亞維儂教廷之間的大分裂，亞維儂教宗本篤十三世（Benoît XIII）於1423年去世後，教區又回歸羅馬教廷治理。

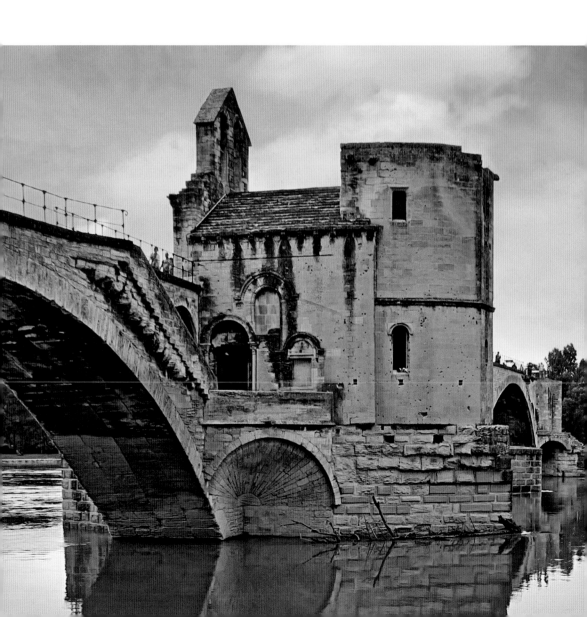

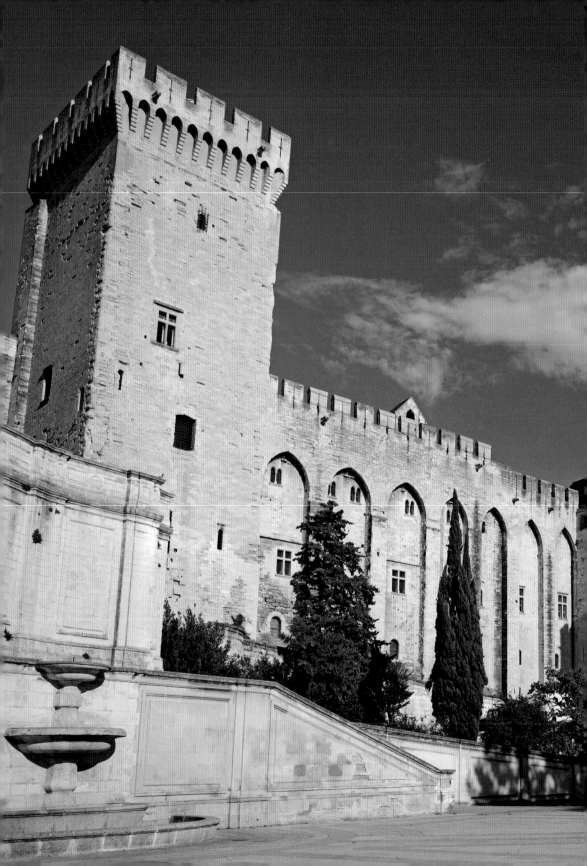

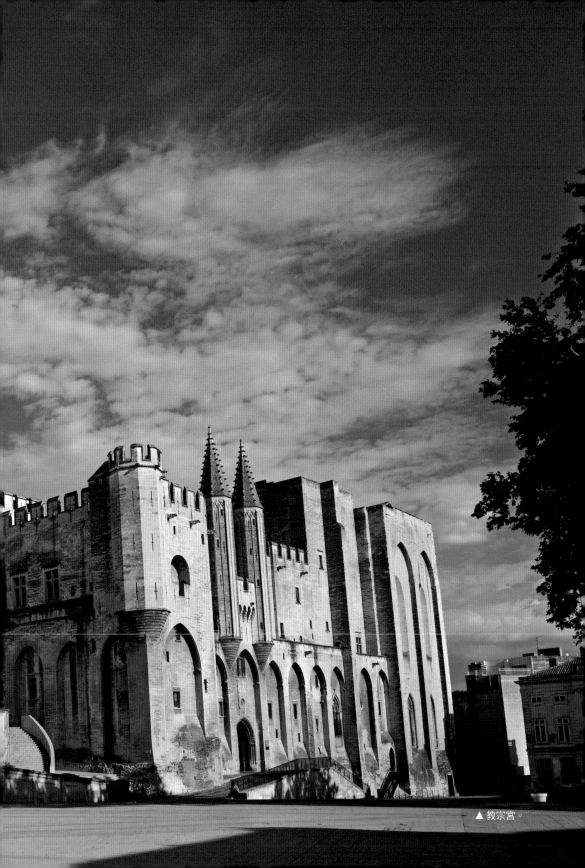
▲ 教宗宮。

　　到訪亞維儂古城，歷史留下的痕跡仍處處可見，其中的斷橋、教宗宮和鄰近的原主教座堂更是古城重要的歷史文物。

　　斷橋原名聖貝內澤橋（La Pont Saint-Bénezet），是以一位牧羊人的名字命名的，傳說他獲耶穌基督指示興建橫跨兩岸的橋梁，但有考古學者認為該橋應該是重建在一座年份不明的古橋上，事實是否如此已不可考。原橋長900公尺，寬4.9公尺，有22個橋洞，從造型看，明顯是採用了古羅馬人的造橋技術。聖貝內澤橋於1185年竣工，在路易八世進攻亞維儂古城時被摧毀，1234年重建，其後又多次被洪水破壞，到了17世紀便被棄用了。現在看到的是1856年洪水後僅剩下的靠古城四個橋洞的一段，第二和第三橋洞上的小教堂是後來為了紀念聖貝內澤和奉祀船夫守護聖人尼古拉（Saint-Nicolas）加建的，分為兩層，各有祭堂和神龕。從內部看，下層的四分肋拱（croisée d'ogives）和上層的半圓拱頂（voûte en berceau）天棚都屬於9至12世紀流行的羅馬風建築手法。聖貝內澤死後，遺骨早期埋葬於此，其後，小教堂因橋持續受損而被棄用，船夫們把聖貝內澤的遺骨遷往橋堡側面城牆外新建的小教堂。可惜19世紀中葉小教堂在大洪水中再次被破壞，遺骨亦不知去向。

　　教宗宮建在亞維儂古城北部的一塊突出平地的巨大岩石上，那裡可清楚地觀察到隆河的一切動態。原建築是亞維儂主教若望二十二世（Jean XXII）的府第，自羅馬教宗克來蒙五世被迫遷至亞維儂後，一直居住於此。教宗若望二十二世繼位後，積極盤算把亞維儂打造為真正的歐洲基督教中心，包括把原來的主教府改建為教宗宮，計劃由後繼的兩位教宗本篤十二

世（Benoît XII）和克來蒙六世（Clément VI）實現。現教宗宮
可分為南北兩部分：北部為本篤十二世所蓋，南部則是克來蒙
六世加建。

教宗宮同樣以合院方式建造，總建築用地26,000平方公
尺，包括南北兩個露天庭院，比當年羅馬教廷的建築更具規
模。1348年，克來蒙六世更以80,000弗洛林金幣（florino）從
當時普羅旺斯的封建主喬萬娜一世（Jeanne I^{er}）手中買下了古
城的地權。因此，在大革命之前，亞維儂都一直是羅馬教廷的
財產，是擁有獨立行政權的宗教特區。

也許是本篤十二世認為亞維儂的城牆在當年對抗路易八世
的進攻中不堪一擊，又怕加固重建會引發宗主國的猜疑，所以
讓教宗宮採用堡壘模式的設計。從平面上來看，十一個重要
防守戰略位置都修建著塔堡，十分堅固，塔牆厚度達5至6公
尺，其餘分隔主要功能部分的外牆和間隔牆的建造方法也大致
相同。

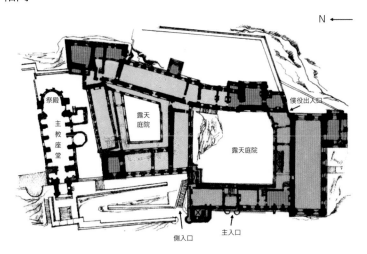

▲ 教宗宮及主教座堂平面示意圖。

　　整座建築（建築群）出入口只有三個，主入口在西立面，和偌大的建築體比較，明顯並不相稱；側入口同樣位於西立面南北兩部分之間，供馬車使用，可直達南部露天庭院；後入口在東立面，也是在新舊兩部分之間，十分狹小，最多可容納二人同時通過，供僕役使用。所有入口均配置兩重門閘，可說是重門深鎖，極盡防禦功能。

　　從立面來看，那十一個塔堡不是凸出外牆，便是高於屋頂，窗洞較小，沒有箭洞，很容易辨認出來。

　　有人說教宗宮採用的是哥德風格，但和早前被認為是哥德建築風格典範的巴黎聖母院的建築風格相距甚遠。從建築角度來說，磚石造的承重牆、低坡度屋頂、半圓拱頂、屋頂上的箭垛、室內肋拱天棚等都是從古羅馬和羅馬風時期沿用下來的建築構件。至於那些尖拱窗洞和門洞及尖塔等，究竟是原來設計的、經過多次重修後的建築構件，還是19世紀大修復時，哥德建築大師-杜克添加上去的哥德建築符號，則難以求證。

　　此外，教宗宮北側的教堂，原是亞維儂的主教座堂（Cathédrale Notre-Dame des Doms），約於12世紀中葉建造（大概與被拆除的主教府興建時間相仿）。教堂採用基督教前期的長方形會堂結構，入口向西、祭殿向東是傳統的平面布局，造型則屬於典型的羅馬風建築風格。正立面的鐘塔於1405年倒塌，1425年重建，塔上的鎏金聖母瑪利亞雕塑是文藝復興末期洛可可風的建築裝飾構件，是在1856年大修復時裝上的。

▶ 主教座堂的鐘塔及洛可可風格裝飾。

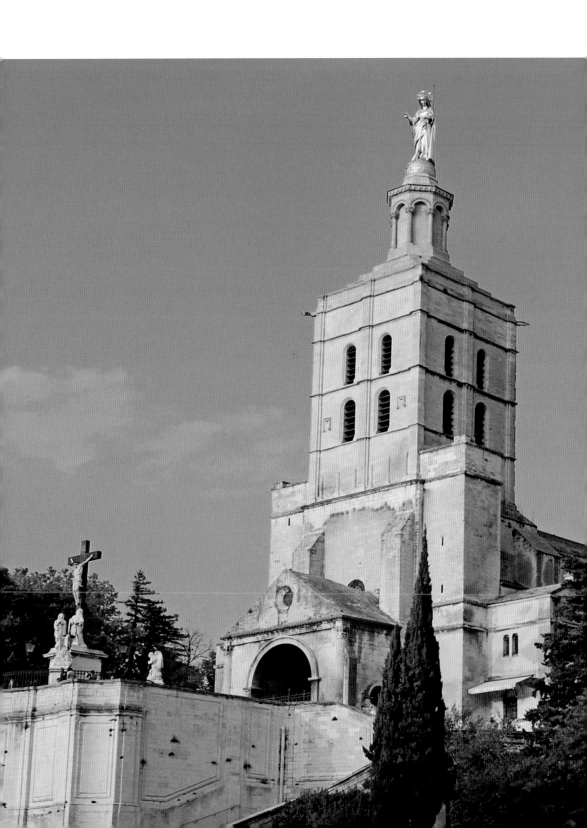

聖德尼聖殿

建築歷史邂逅宗教傳奇
（Basilique Saint-Denis,
7－13世紀）
巴黎

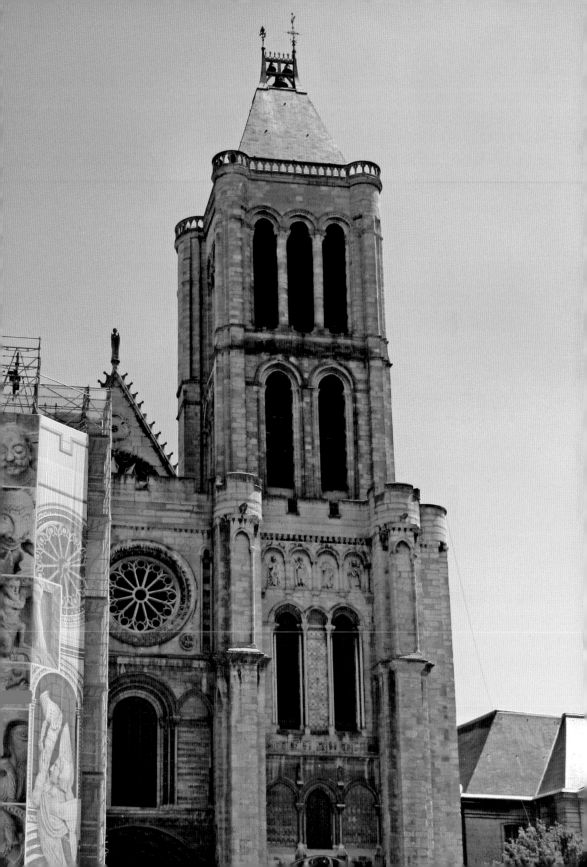

聖德尼（Saint-Denis）是3世紀時巴黎地區最早的基督教主教，那時巴黎還是在羅馬帝國治理之下。250年，在羅馬君主德西烏斯（Trajan Dèce）消滅基督徒的命令（Persécution de Dèce）下，聖德尼被捕後遭到斬首。傳說中，他提著自己的頭顱從被殺害的蒙馬特山（Montmartre）步行十公里到羅馬籍高盧人的墳地，沿途還繼續宣揚基督教教義和為殺害他的人贖罪。之後，他被基督教封為殉道者，法國的主保聖人，並被埋在殉道時的墳地裡。

約於475年聖女日南斐法（Sainte Geneviève）在今天巴黎18區小教堂路（Rue de la Chapelle）旁興建一座聖德尼小教堂（Saint-Denis de la Chapelle）來供奉他的遺骨。636年，梅洛溫王朝君主達戈貝爾特一世（Dagobert Ier）在聖德尼殉道的那片墳地上建修道院，並在他墓地的那片區域興建聖殿，把他的遺骨從小教堂遷往聖殿供奉。

754至775年間，加洛林王朝在丕平三世和查理曼大帝執政期間把聖殿當作王室墳塚。12至13世紀，法國的政治和經濟力量在歐洲舉足輕重，卡佩王朝宰相索加（Abbé Suger）在路易六世和路易七世授權下，負責在各地大量興建宗教建築。為了擺脫羅馬建築文化的桎梏，樹立新的國家形象，索加積極嘗試用新技術來創造新的建築風格，重建聖德尼聖殿是他第一個嘗試的項目。

計劃分三期進行（傳統上教堂的建築程式也分為三期，大多從大堂開始，其次是祭殿，主立面是最後的部分）。第一期

▶ 13世紀初在18區原址重建的聖德尼小教堂，屬於羅馬風前期的建築風格。

由西立面（主立面）開始，採用雙塔形式，現在看到的立面之半圓形拱門洞和窗洞、扶壁、玫瑰窗及列柱裝飾等，仍屬於羅馬風的建築手法，但加洛林時期教堂的單入口則改為三個入口門庭和門廊。本來對稱的雙塔，塔頂卻高低不一，估計南面的較早完成，所以造型和技術都比較保守；北面的則十分積極，比南塔高四倍（相信是哥德建築歷史上第一個成功的構件），裝飾十分豐富，為日後哥德建築的尖塔提供了一個成功的範本。西立面的改建於1140年完成，可惜北塔在法國大革命中被摧毀，現在只能看到南塔的模樣。

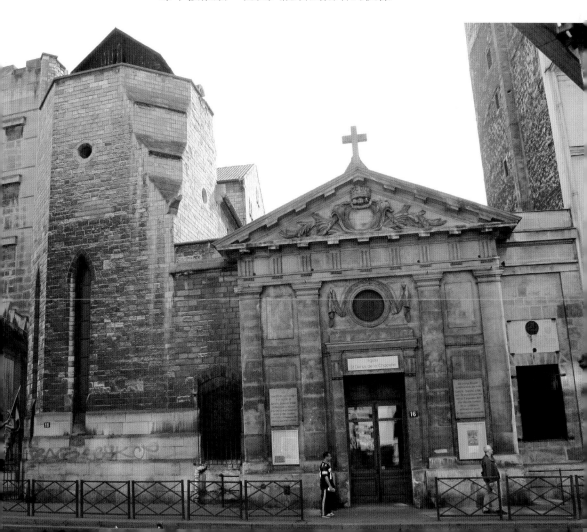

　　第二期是祭殿的重建工程，結構上以石框架代替了原來羅馬風時期的承重牆，以飛扶壁來增加扶壁的承重力，用尖拱取代了半圓拱；這樣聖殿可以建造得更高，室內空間更大，自然光更充沛。工程於1144年完成，比巴黎聖母院動工的時間早了二十多年。這時期的聖殿中堂仍保留著羅馬風建築風格的模樣。

　　八十年後，在路易九世的同意下，第三期的大堂重建工程才得以進行，設計沿用索加時期的新手法（尖拱、石框架、飛扶壁等），但大堂的屋頂最終改用了來自聖物小教堂的骨架技術（參看p.113〈聖物小教堂〉），於1264年完成（比聖物小教堂遲了十六年）。

　　從8世紀到19世紀，各王朝共42位君主、32位王后、63位王子及公主，死後都在那裡受聖德尼的庇佑。但無論如何，建築史學者都公認聖德尼聖殿是歷史上最早的哥德建築，也是由羅馬風轉向哥德風過渡時期的作品，在西方建築史上意義深遠。

▲ 殿內供祀的帝后靈柩。　　　　　　　　▶ 聖殿於13世紀完成後的模樣，可以見到遠處又高又尖的北塔。

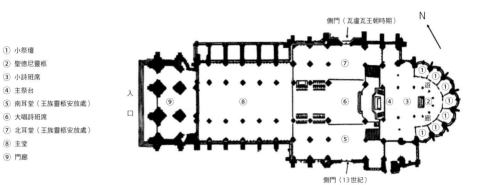

① 小祭壇
② 聖德尼靈柩
③ 小詩班席
④ 主祭台
⑤ 南耳堂（王族靈柩安放處）
⑥ 大唱詩班席
⑦ 北耳堂（王族靈柩安放處）
⑧ 主堂
⑨ 門廊

側門（瓦盧瓦王朝時期）

N

入口

遊廊

側門（13世紀）

▲ 聖殿平面示意圖。

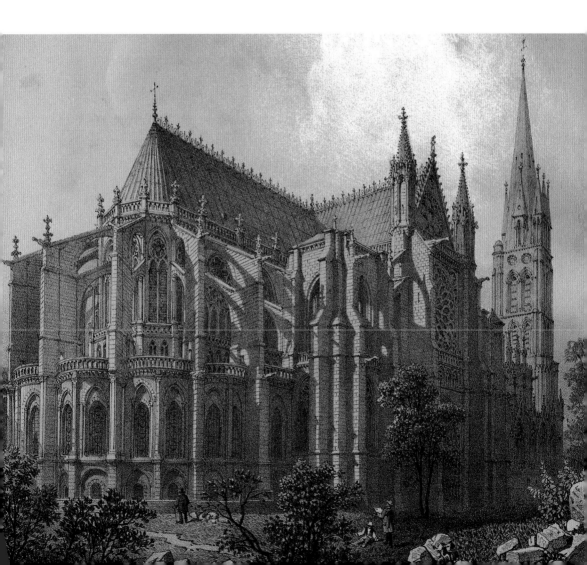

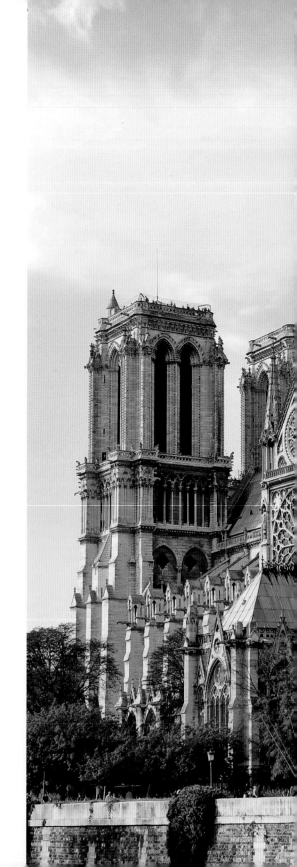

巴黎聖母院

哥德建築風格的經典
（Cathédrale Notre-Dame de
Paris, 1163 – 1345）
巴黎

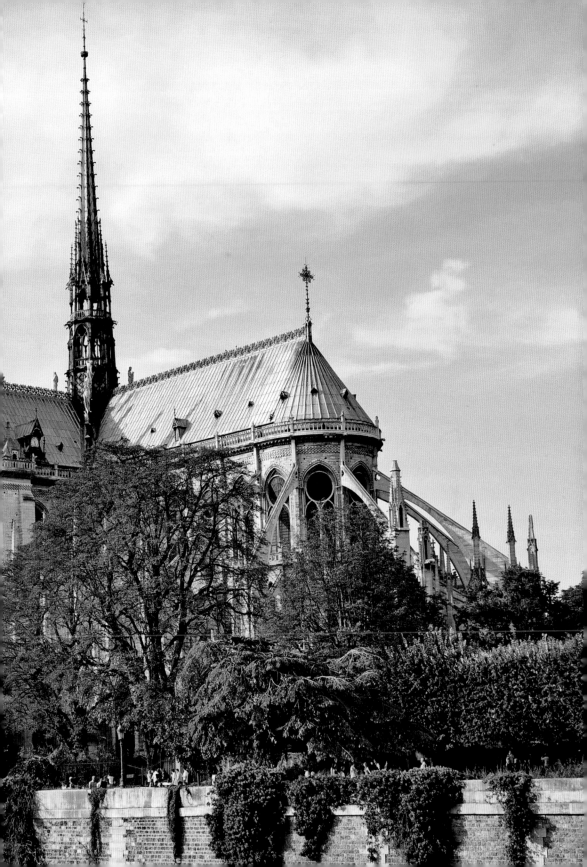

很多人都認為，位於塞納-馬恩河中央西堤島（Île de la Cité）的巴黎聖母院是因為十九世紀初一本同名的文學名著《鐘樓怪人》（*Notre-Dame de Paris*）而聞名於世；但有學者認為該作品家喻戶曉的原因是作者雨果（Victor Hugo）能夠充分把聖母院潛藏的歷史文化因素來豐富自己的創作內涵。

巴黎聖母院是在1163年卡佩王朝路易七世時計劃興建。這時候，由法蘭西王國領導的第二次十字軍東征慘敗，國內局勢不穩，沉寂了一段時間的封建主蠢蠢欲動，國外的領導地位也受其他地區挑戰；這是一個王權和神權互相競爭又互相依賴的年代。

為了重整國家形象和向外表達國家的實力，路易七世在政治顧問索加的建議下，建設一座全歐洲最宏偉的教堂，把巴黎繼續打造為歐洲的政治宗教中心。索加在當時的宗教和政治環境中很有影響力，他是建築和藝術的愛好者，特別熱衷探索新的宗教建築風格。此外，新教堂的計劃也得到剛上任不久的蘇利（Maurice de Sully）主教支持，同意把4世紀時供奉聖人聖埃蒂安（Saint Étienne）的破落教堂拆除，改建成現在的巴黎聖母院。

工程由1163年開始，之後經歷十位君主主政、王權和神權變遷、社會動盪、封建主騷擾、十字軍東征、英法對抗、改朝換代、經濟困難和技術失誤等問題，導致計劃多次停頓、變更，至1345年才完成，聖母院已不是當初設計的模樣了。

聖母院平面布局採用的是在拜占庭時期之前就流行的古羅馬長方形會堂樣式，加上耳堂、以兩排列柱為劃分的中堂和側

廊、向西的入口、盡頭處的祭殿等，都體現了羅馬風時期的教堂規劃手法。為了創造新建築風格，聖母院的建造者們嘗試把傳統的承重牆結構和扶壁改為獨立的柱子，再融入十字軍東征帶回的西亞尖拱技術，以擺脫傳統羅馬式圓拱在高度和跨度上的限制，形成新的結構系統。可惜，由於經驗不足，或是新的技術尚未成熟，建築到高處便發現結構不穩固，需要在各獨立柱子外側加上支架來承受屋頂重量產生的橫推壓力，這便是飛扶壁（arc-boutant）的成因。這個最初沒有估算到的結構失誤，卻意外地創造了一種日後被視為典型的哥德風格結構。

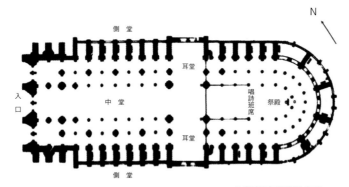

▲ 聖母院平面示意圖。

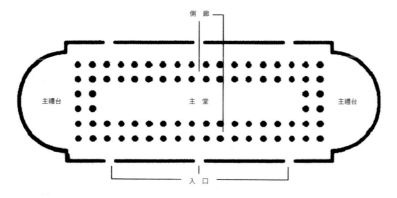

▲ 古羅馬長方形會堂平面示意圖。

　　從外環繞聖母院走一圈，會發覺所有立面和構件的藝術造型既統一、協調，卻又截然不同。面向廣場的主要入口立面被一分為三，仍然保留著扶壁結構的建造技術，嵌入式的門庭、鐘樓、圓形玫瑰窗、柱廊等都是羅馬風時期的建築元素，但走近看，羅馬式的圓拱已改變為尖拱，豐富細緻的雕塑裝飾和以往簡單樸實的風格又不盡相同。首層和二層之間裝飾帶上的28個君主雕塑是當年王權和神權關係緊密的證明。

▲ 飛扶壁概念的現代應用模式示意圖。

▲ 聖母院的飛扶壁。

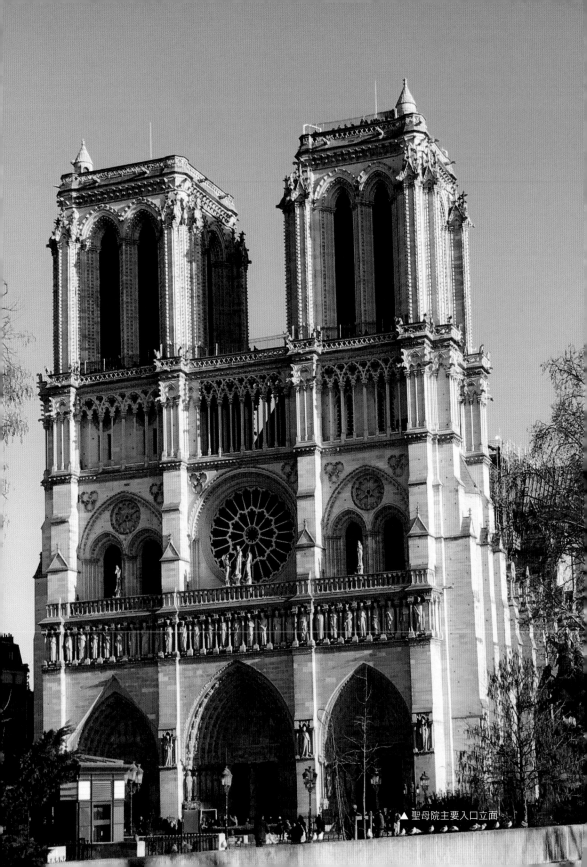

▲聖母院主要入口立面。

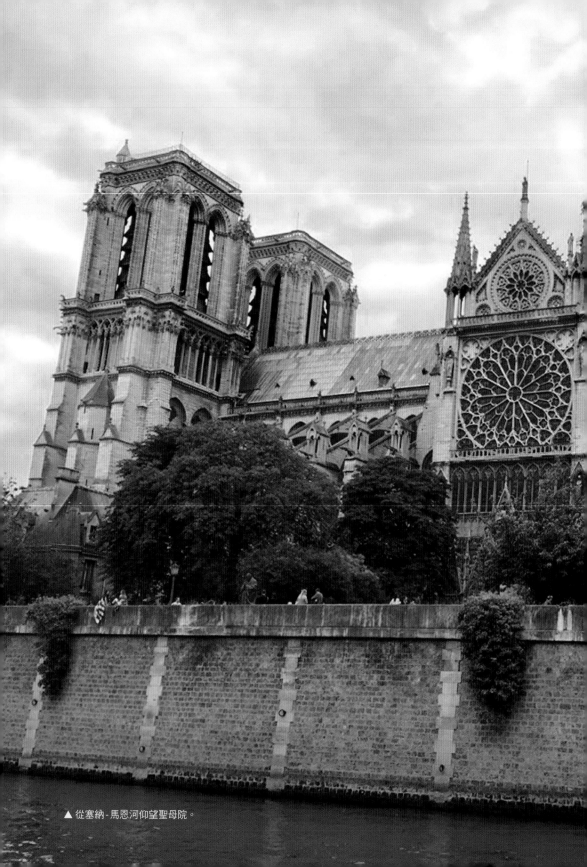

▲ 從塞納 - 馬恩河仰望聖母院。

　　有人奇怪，既然聖母院的建築創意是強調尖拱的結構造形，為什麼鐘樓的頂部又不以尖拱或尖塔方式建造呢？這問題已不可考，但從現代都市設計的角度推斷，應該是為了與地理環境相協調。巴黎市區和聖母院都是座落在平原和平整的沙丘上，鐘樓高69公尺，比大堂的金字塔形屋頂刻意高出20多公尺，是全市最高的建築物。因此，從市區出發，由遠至近看，教堂尖頂會被鐘樓遮擋，這樣鐘樓的平屋頂在視覺上和平坦的環境和諧相融。相反地，若從塞納-馬恩河出發，遠遠地可以先看到教堂的高處，正如從平地仰望高山一樣，高坡度的教堂頂部和尖塔的組合與地平線互不干擾，令建築物看來更雄偉，造型更合理。

　　在羅馬風建築風格的基礎上，原來位於中堂和耳堂交接點上方的穹頂被改為96公尺高的尖塔，內藏七個鐘，與正面南鐘樓的四個鐘和北鐘樓的單鐘可譜成不同的鐘聲組合，很多個世紀以來一直為巴黎市民傳遞宗教訊息。原尖塔於1786年被雷電擊毀，1864年法國建築大師勒-杜克修復，尖塔上的鐘樓亦被改為避雷裝置，內部安放著四個《新約》福音傳播者馬可（Marc）、路加（Luc）、約翰（Jean）和馬太（Mathieu）的雕像。塔尖的雄雞雕塑是教廷送的吉祥物，象徵法國人受到基督的庇佑。

　　室內布局雖然仍以羅馬風為基礎，但裝修顯得相對簡單樸素，以細緻的線條為主，羅馬風時期傳遞宗教訊息的壁雕和馬賽克拼畫被鑲嵌在染色玻璃窗上的圖像取代了，自然光通過這些窗戶進入室內，加強了宗教氣息，這是聖母院的特色。值得一提的，正立面上那直徑10公尺的圓窗，至今仍是全世界最大的玫瑰窗。

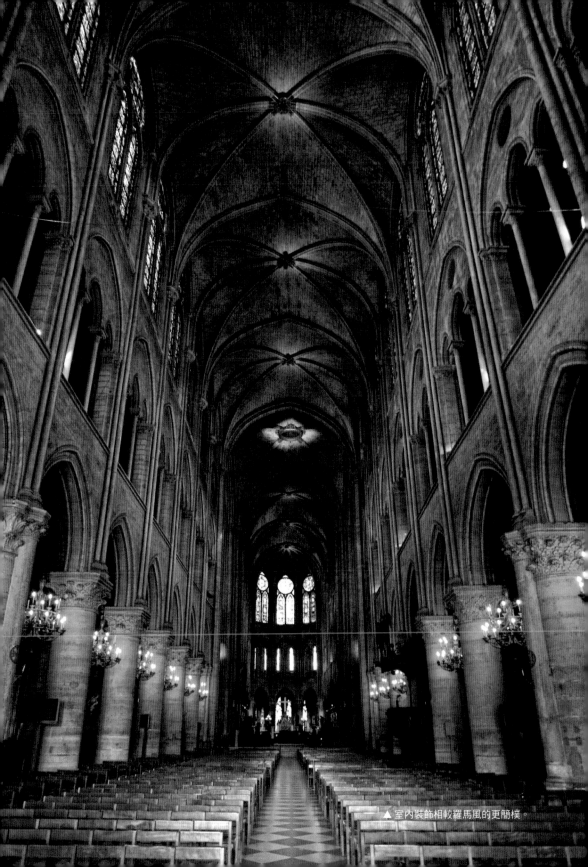

▲ 室內裝飾相較羅馬風的更簡樸。

　　聖母院的主要部分於1250年大致完成，其後在爭議中不斷修改，包括耳堂的入口門廊、壁柱之間放射型的小祭堂，以及許多大大小小的藝術構件等，至1325年才獲得祝聖啟用。

　　從1163年開始興建，至今八百多年，聖母院經不斷修改、復修；期間，也曾經歷雷電擊毀、法國大革命時被破壞，更於2019年維修時發生大火，大部分木結構包括尖塔及大堂的金字塔形屋頂被燒毀，幸而有豐富歷史價值的藝術作品全部在維修前都被拆下，得以保存。無論如何，修復後的聖母院仍然是哥德建築風格的典範。

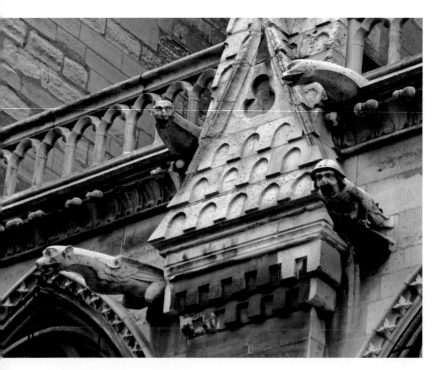

▲ 室外裝飾構件和滴水嘴獸。　　　　　　　　　　　▶ 裝飾豐富的耳堂入口門廊。

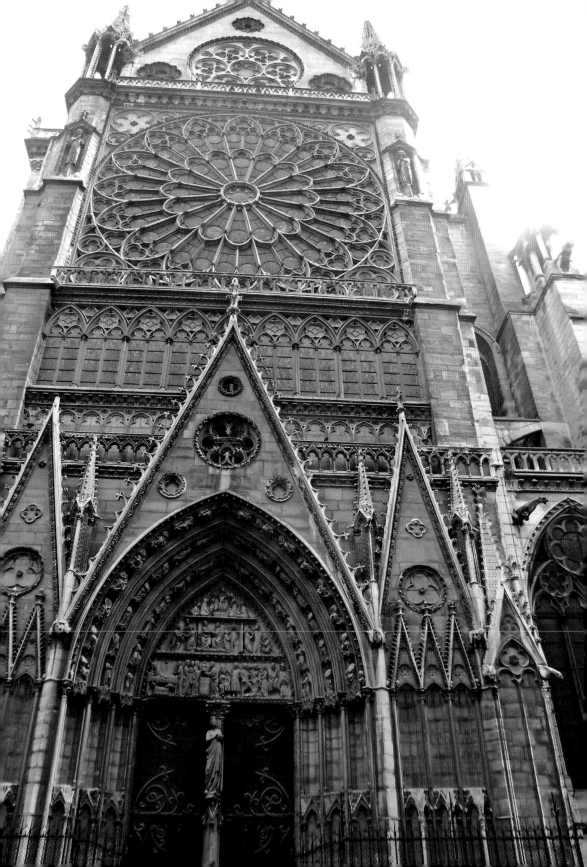

亞眠主教座堂

哥德建築再上高峰
（Cathédrale Notre-Dame d'Amiens,
1220 – 1420）
索姆省亞眠市

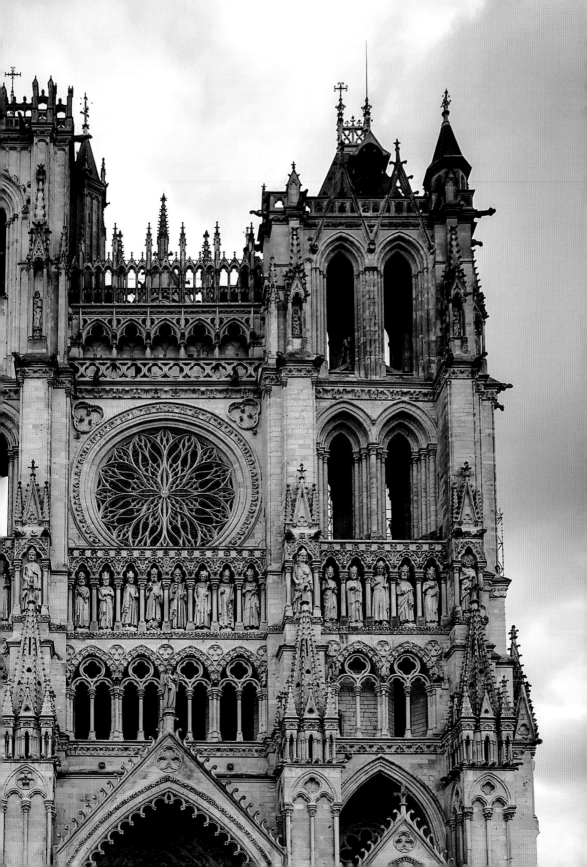

若說巴黎聖母院是哥德建築風格高峰之作，亞眠主教座堂則是把該風格推上另一高峰的歷史建築文物，也是後來歐洲其他地區建築（如德國科隆大教堂）仿效該歷史建築風格的主要對象。

座堂位於1137年一座羅馬風時期教堂的原址上，原教堂除了於1193年為腓力二世舉辦過婚禮外，一直都只是服務亞眠市基督教（天主教）的信眾。自1206年施洗者聖約翰（Jean le Baptiste，相傳他為耶穌基督浸洗，也是祂的導師）的遺骨在十字軍第四次東征時從東羅馬帝國首都君士坦丁堡帶回安葬於此後，這裡旋即成為歐洲最熱門的朝聖教堂，各地朝聖信眾蜂湧而至，不但為亞眠市政府帶來大量稅收，也為教堂帶來可觀的收入。可惜1218年一次火災，使原教堂嚴重焚毀，教區本想藉此機會擴大重建教堂，雖然不缺資金，但當年羅馬風建築在法國式微，倉促間也難找到足夠的能工巧匠。

路易九世執政期間，政治相對穩定，經濟發展理想，各地大量興建教堂，中北部如馬恩省和厄爾省等地區大多以巴黎聖母院的新建築風格為範本，不僅因為是新的建築風格，更因新設計概念和技術可以使在同樣面積土地上的建築物比以往更高大。此外，半個世紀以來的教堂建設也為這種新技術培訓了大量的人才。

▶ 室內空間自然光線充沛。

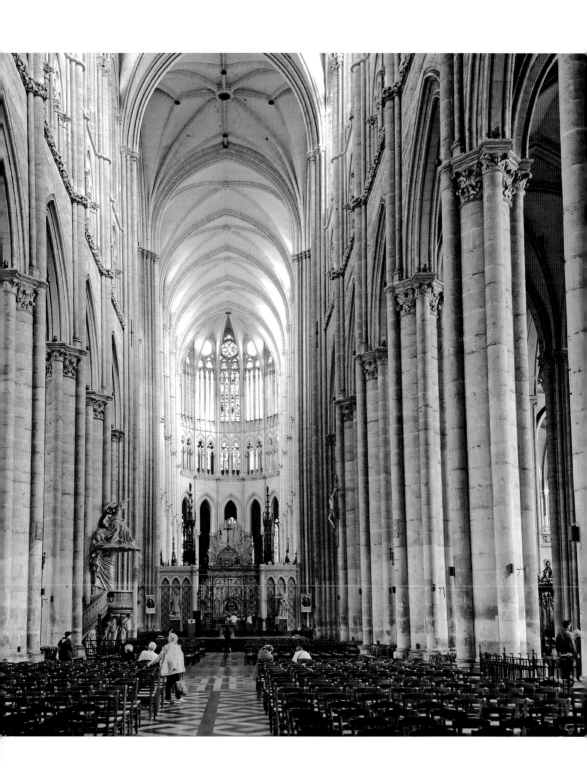

　　座堂和巴黎聖母院同樣位於市中心河畔（索姆河和塞納-馬恩河），地理位置形態相仿；平面布局也是傳統的入口向西，祭殿朝東。座堂長145公尺，寬47公尺，至今仍是法國最大的哥德風格教堂。主堂拱頂高達44公尺，進入教堂，感覺不到天棚存在；由於自然光充沛，室內空間好像直達天際似的。金字塔形坡頂高達61公尺，再加上55公尺高的尖塔，無論在市區內或索姆河上都可以從遠處辨認出座堂的位置。

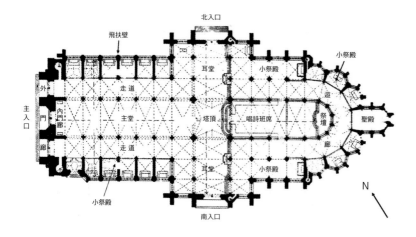

▲ 座堂平面示意圖。

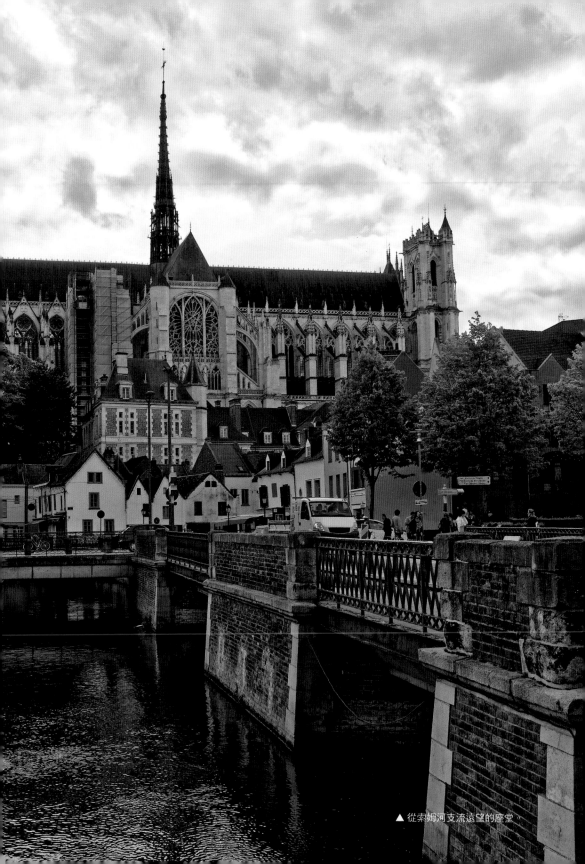

▲ 從索姆河支流遠望的座堂。

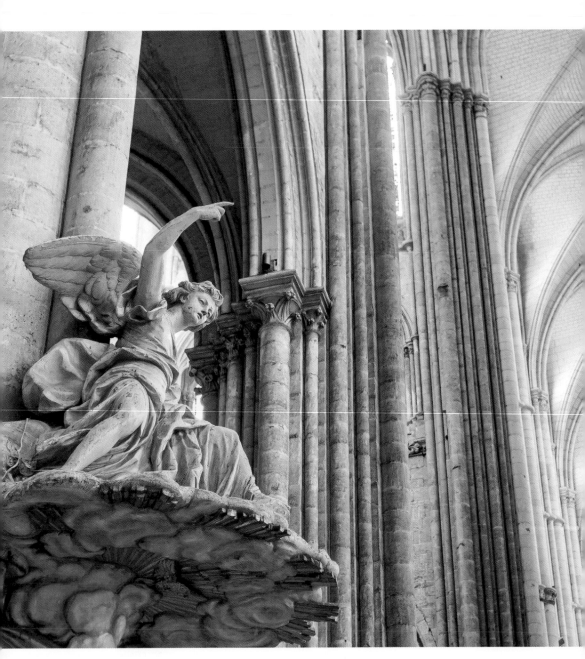

▲ 宣道壇上的華蓋。

　　和其他教堂建築一樣，亞眠主教座堂也是分階段循序漸進建造。主堂是整座建築最大的構成部分，於1220年動工，1236年完成。可能由於當時的新技術所限，龐大的量體一度出現不穩的情況，從外觀上看，改建和加固的痕跡仍然可見。祭殿和唱詩班席的部分則於1270年完工。可能因為教堂立面裝飾採用的那些人物和宗教故事都極具爭議吧！耳堂的立面和西立面到了1420年才正式完成。至於西立面兩側鐘樓高度不同的原因不明。座堂內的雕塑和巴洛克風格的宣道壇等都是很值得欣賞的藝術作品。

▲ 飛扶壁的加固節點。

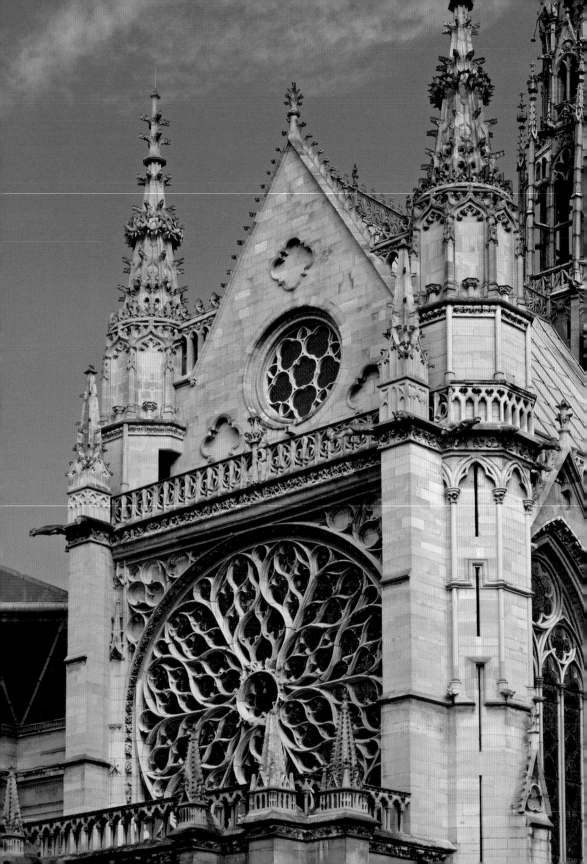

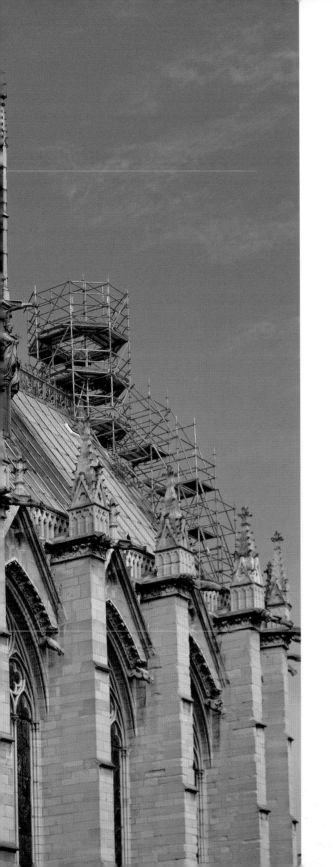

聖物小教堂

英明君主與倒楣皇帝
（Sainte-Chapelle,
1242 – 1248）
巴黎

在巴黎西提島南面的司法宮（Palais de Justice）內一座與司法宮用途並不相同、建築風格又格格不入的聖物小教堂（也稱聖徒禮拜堂），被認為是繼巴黎聖母院後在哥德建築風格上再突破的作品。

14世紀前，現司法宮所處的位置一直都是巴黎的政治中心、皇宮的所在地。13世紀初卡佩王朝君主路易九世（後被封聖為聖路易）執政期間，正是神聖羅馬帝國腓特烈二世（Frédéric II）末期，帝國與教廷之間權力混亂之際，為了把王國打造為西歐的宗教中心和創造出繼承神聖羅馬帝國皇帝的條件，路易九世早於1239年便從威尼斯商人手中以135,000金幣（livre，1金幣和1磅重的白銀價值相等，貨幣單位「鎊」亦源出於此）購入之前拜占庭帝國君主鮑德溫二世（Baudouin II）典當的耶穌受難時之荊冠（Sainte Couronne）和裹屍布（Image d'Édesse）──鮑德溫二世當時無權無勢，只有虛銜，且經濟困難，被逼典當王室資產，亦無力贖回，可說是個不幸的君主。為了保存和供奉這些聖物，路易九世用了比購入價高四倍的資金來興建這座小教堂。據說，在規劃上，他仿效神聖羅馬帝國第一位皇帝查理曼大帝，加設了祕密通道來連接小教堂和國王寓所。

▶ 聖物小教堂北立面的一部分被司法宮前庭的東翼遮擋了。

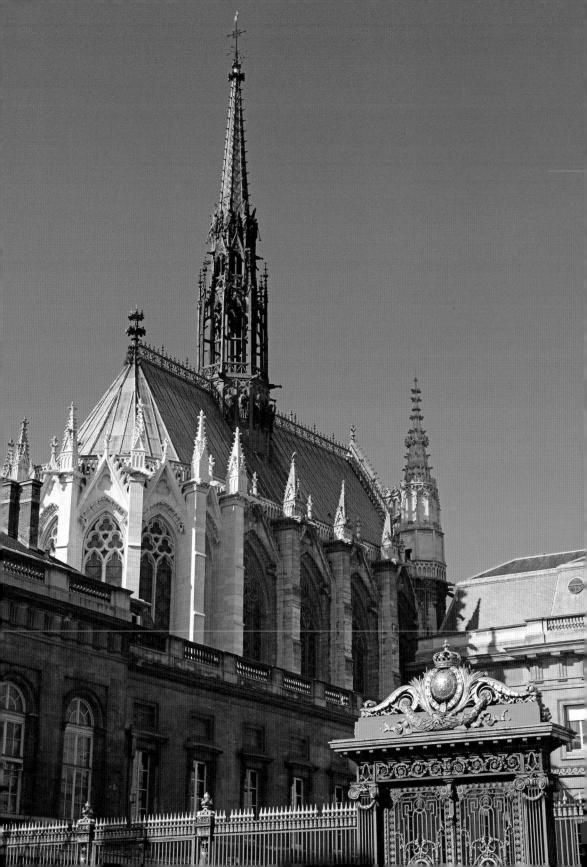

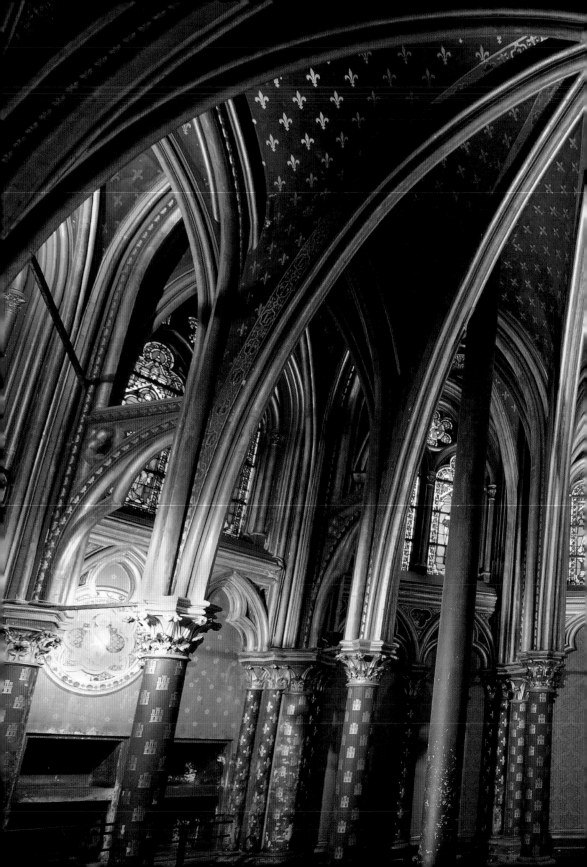

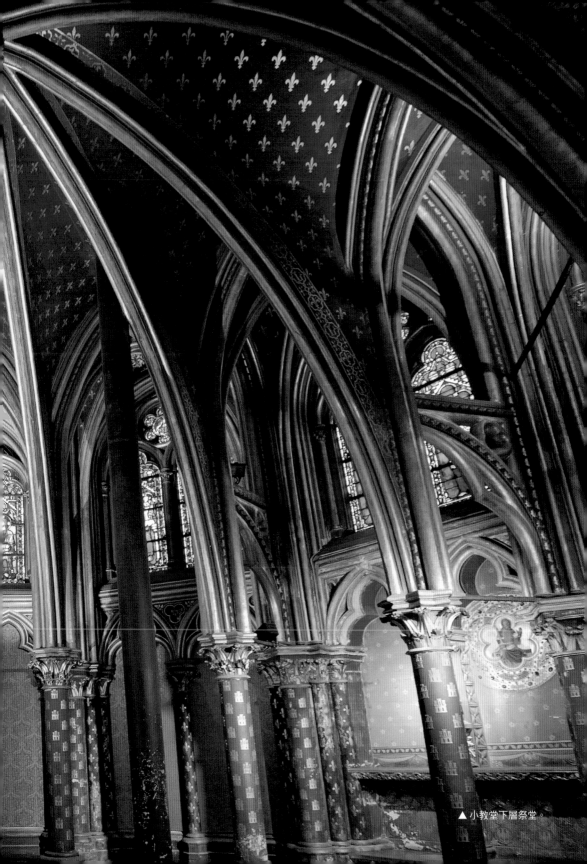

▲ 小教堂下層祭堂。

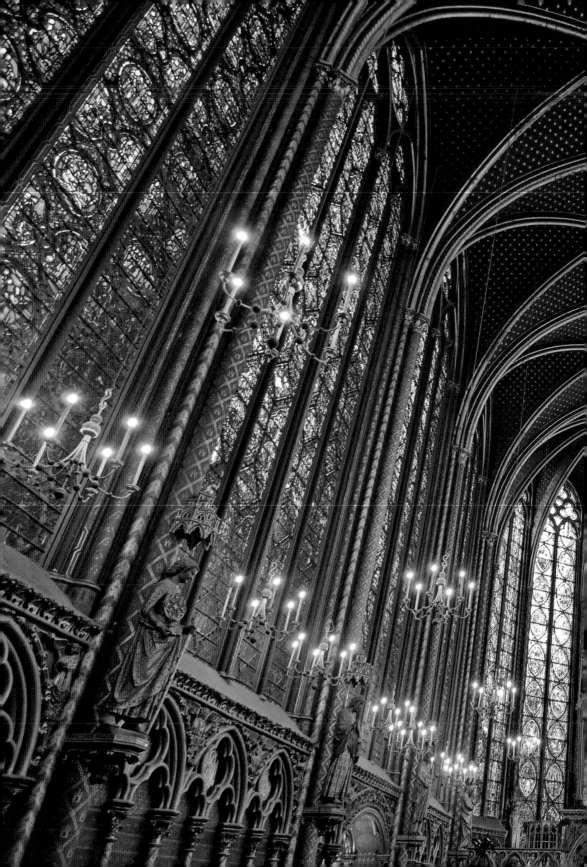

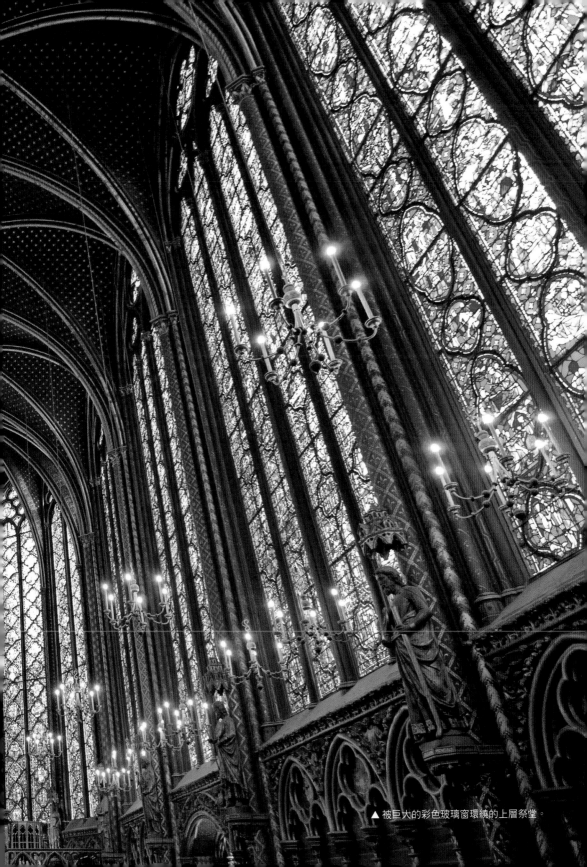

▲ 被巨大的彩色玻璃窗環繞的上層祭堂。

　　小教堂長約36公尺、寬約17公尺、高42.5公尺；平面布局和巴黎聖母院相仿，但沒有耳堂。整座建築分上下兩個祭堂，以螺旋樓梯連接。下層供奉聖母瑪利亞，主要供官員禮拜之用；高約10公尺，約上層的三分之一；拱頂也較低，天棚被繪製成星空的模樣，十二根承托拱頂的柱子均以百合花和代表耶穌十二門徒的圖像裝飾。上層是皇室用的祭堂，是聖物保存之所。每年復活節前的星期五（Vendredi saint），路易九世會將所有收藏的聖物包括較晚期收集的耶穌受難之十字架（Vraie Croix）碎片和驗證耶穌死亡的木茅等進行展示，供皇室成員瞻仰。祭堂裝飾富麗堂皇，外牆由十五片描繪從伊甸園到聖經預言故事的巨大染色玻璃（共約600平方尺）組成，每一大片玻璃之間供奉著十二門徒之一的雕像。除此之外所有其他的建築構件都是各式各樣、細緻而色彩豐富的藝術品。

　　從外觀上看，哥德建築特徵之一的飛扶壁被加固的壁柱代替了，染色玻璃也取代傳統的磚石建造的外牆，上下祭堂以橫向的帶狀牆區分。其他如屋頂結構、高聳的鐘塔、柱頂和壁頂的尖塔裝飾、尖拱的窗洞和門洞，以至屋簷上的滴水嘴獸（gargouille）等哥德建築特色，一應俱全。這種只強調垂直和輕盈視覺效果，突破原來講究創造更高、更大空間的哥德建築風格的靈感，據說來自教堂中以輻射狀鑲嵌染色玻璃的玫瑰窗，因此被稱為「骨架式哥德建築風格」（Rayonnant）。

▶ 滴水嘴獸是哥德宗教建築常用的裝飾構件。

　　雖然路易九世最終未能繼承神聖羅馬帝國的皇位，但小教堂的創新風格卻是其後一百多年間很多建築效仿的對象。小教堂的原建築師是蒙特勒伊（Pierre de Montreuil），現在看到的是法國大革命期間遭到嚴重破壞後，按原設計全面修復後的模樣。可惜，北立面的一部分被司法宮前庭的東翼遮擋了，遊客不能欣賞到該建築物的全部風采。雖然如此，這座現今不大受人注意的小教堂，其實承載著一段很有意義的歷史故事。

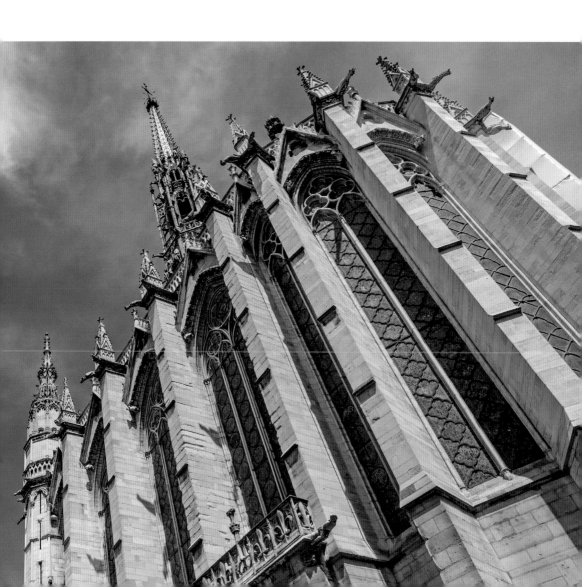

克呂尼大宅

衝破政治樊籠，有情人終成眷屬

（Hôtel de Cluny, 1485 – 1510）

巴黎

─────

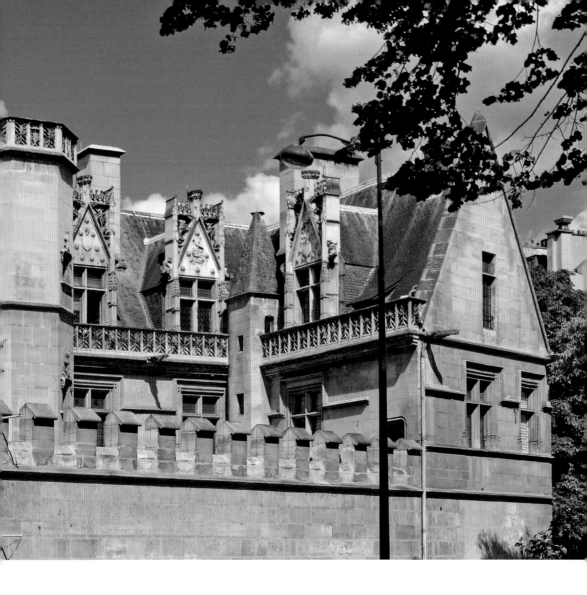

到巴黎旅遊，若把注意力都集中去看艾菲爾鐵塔、凱旋門、羅浮宮等那些著名建築，便很容易忽略在建築歷史上價值很高的克呂尼大宅。

　　克呂尼大宅位於第五區聖日耳曼大道（Boulevard Saint-Germain）、聖米歇爾大道（Boulevard Saint-Michel）、撒莫拉爾路（Rue du Sommerard）和克呂尼路（Rue de Cluny）之間，建造在3世紀的羅馬浴場廢址上。大宅於1334年興建，作為當時在政治上最具影響力的克呂尼教區修道院院長在巴黎的住所，其後的主人都是宗教界的重要人物。大宅於1485至1510年間重建，1515年路易十二去世，由於沒有子嗣，繼任的弗朗索瓦一世一度懷疑路易十二的妻子瑪麗‧都鐸（Marie Tudor）有身孕，影響他的繼承權，遂把她幽禁於此。

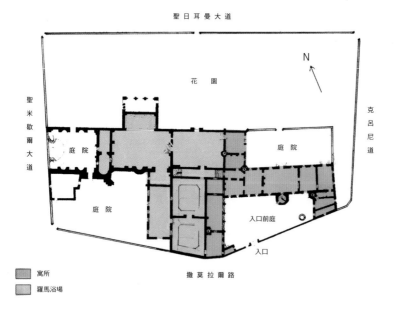

聖日耳曼大道

花　園

N

聖米歇爾大道

克呂尼道

庭　院

庭　院

庭　院

入口前庭

入口

撒莫拉爾路

■ 寓所

■ 羅馬浴場

▲ 大宅平面示意圖。　　　　　　　　　　　▶ 北立面外觀。

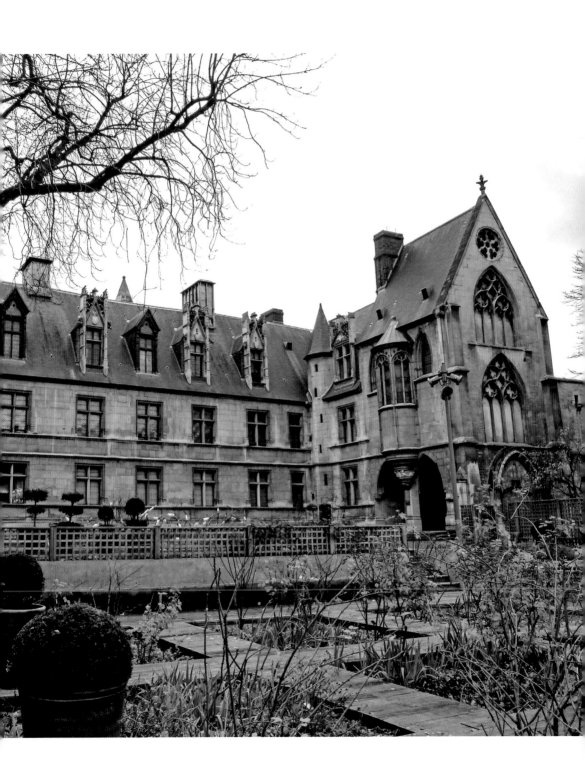

　　瑪麗‧都鐸是英格蘭國王亨利八世的親妹妹，自小兄妹關係甚好。瑪麗少女期間曾與英國薩福克公爵布蘭登（Charles Brandon, Duc de Suffolk）相愛，後因政治原因嫁到法國。路易十二死後，亨利派布蘭登到巴黎接瑪麗返回英格蘭，不料二人卻在大宅祕密成婚。本來這段婚姻並不合法，但亨利同情妹妹的遭遇，最終也沒追究。此後，大宅也一度成為波旁王朝首相馬薩罕（Cardinal Jules Mazarin）的官邸，他是路易十四中央集權政策的主要設計者和執行者。法國大革命後，大宅被改為現在的中世紀博物館（Musée national du Moyen Âge）。

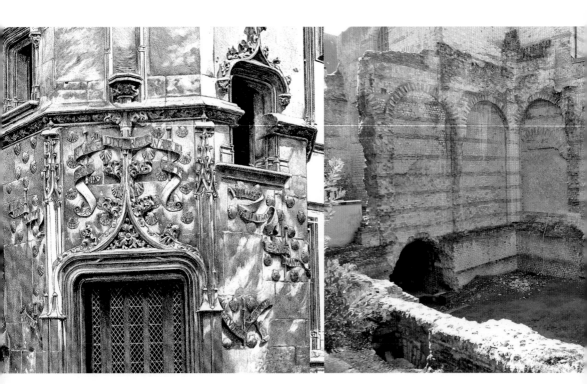

▲ 貝殼和船錨裝飾的藝術構件。　　　　　　　　　　　　　▲ 露天浴場遺址。

　　有人說克呂尼大宅屬於哥德式和文藝復興風格混合的建築，其實更準確的說，應該是哥德式藝術構件和法國文藝復興早期北部地區諾曼化（nomanise）的羅馬風建築風格（也稱為諾曼建築風格）的融合。立面上有貝殼、船錨等有關海洋的裝飾元素，說明了當年航海事業和海洋經濟對法國十分重要。

　　現博物館還保留了約三分之一羅馬浴場的遺址，浴場分熱水浴場和冷水浴場兩部分，大宅建在以前熱水浴場的位置上。從剩下的冷水浴場和休息廳殘存建築構件上的裝飾可推算浴場是由古羅馬船員所建，是羅馬帝國把浴場文化帶給高盧人的證明。

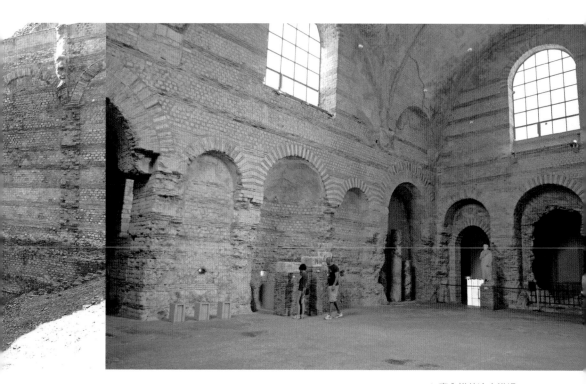

▲ 室內浴的冷水浴場。

盧昂司法宮

新哥德風格的公共建築樣式
（Palais de Justice, Rouen,
1499 – 1550）

盧昂

———

位於法國北部諾曼第大區的首府盧昂市塞納-馬恩河畔的司法宮不但是法國最罕見、最美麗的中古時期非宗教性哥德風格公共建築之一，也是極具歷史、社會和建築意義的文物。

　　盧昂曾是很多猶太人聚居和經商的城市，瓦盧瓦王朝的統治者從諾曼封建主手中奪回諾曼第統治權的同時，也把猶太商人逐出境內。1494年，查理八世統治期間，盧昂市政府改變原來的經濟政策，計劃在近郊的小鎮新馬爾謝（Neuf-Marché）興建商人會堂，目的在聯繫曾遭到驅逐的猶太商人和堅定他們對盧昂政府的信心。為了進一步表現誠意，政府最終決定把會堂建在盧昂市中心昔日猶太人聚居的區域。路易十二繼位後，把原計劃擴建為一座合院式建築，將代表王朝的當地稅務機關也遷入合院內。工程於1499年開始，1508年完成。其間，亦計劃在土地東端興建另一合院式建築供法院使用，用以審理商業和債務糾紛。到了弗朗索瓦一世執政期間，沿現聖洛街（Rue Saint-Lô）加建了連接兩合院的翼樓。翼樓和法院先後於1528年和1550年完成，形成現在兩合院、翼樓和向猶太街（Rue Aux Juifs）開放的露天庭院結構。設計成這種結構，大概也有向猶太商人傳遞友好訊息的想法吧。

▶ 法庭內部。

　　16世紀是法國哥德建築風格的高峰期，同時也開始受到義大利文藝復興藝術影響。司法宮可說是這兩種截然不同風格的混合體，若仔細去看，會發覺兩者之間不但沒有矛盾，反而巧妙地、和諧地融合在一起，說明司法宮在建築藝術上也極具意義。

　　可惜，18至19世紀期間，司法宮被多次改建、重建，二戰時更被嚴重破壞，戰後很多石製構件和裝飾都被混凝土取代，已不復原來的藝術風貌了，這便是後來被建築史學者評為新哥德（néo-gothique）建築的原因。但無論如何，仍有少量16世紀原建築構件倖存下來，到訪者不難找到。

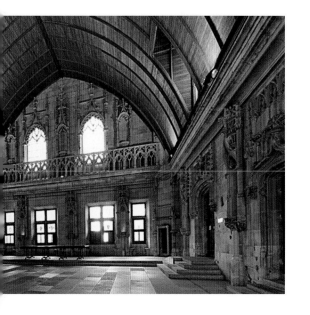

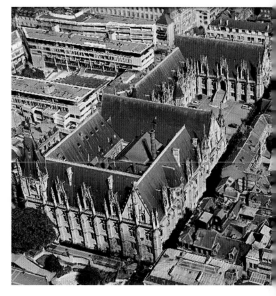

▲ 俯瞰司法宮。

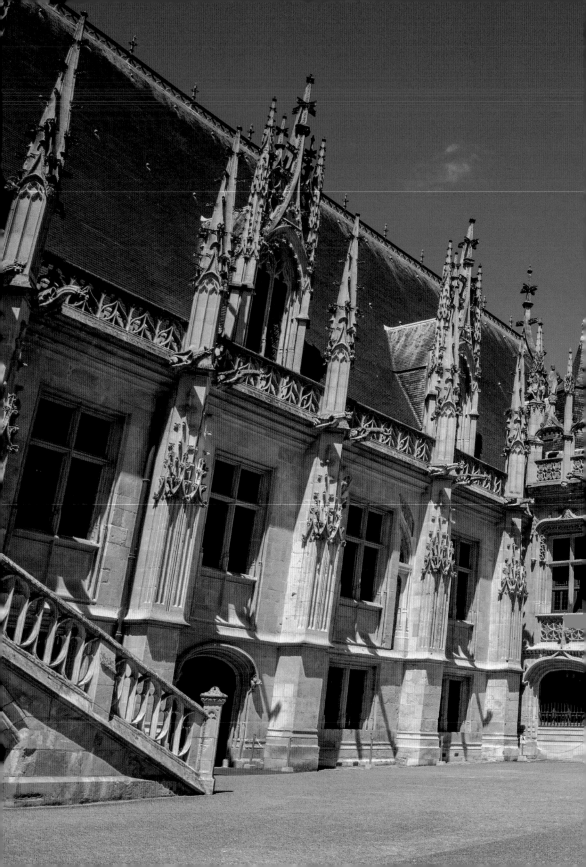

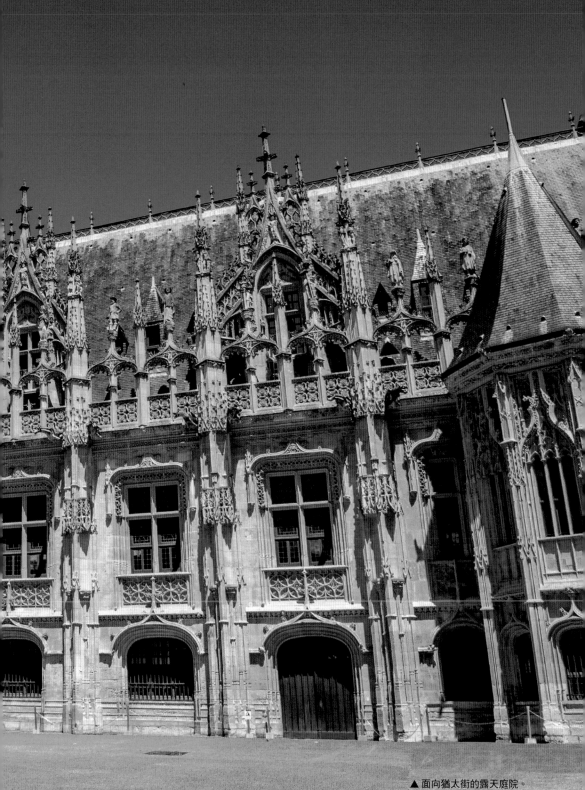

▲ 面向猶太街的露天庭院。

布洛瓦皇家城堡

由卡佩王朝到波旁王朝，
由哥德走向法式巴洛克
（Château Royal De Blois,
13－17世紀）
布洛瓦

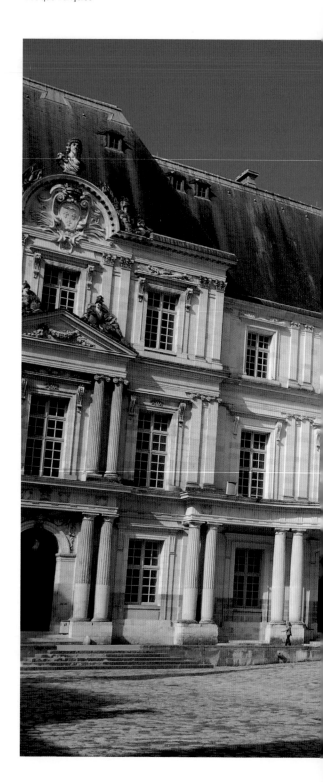

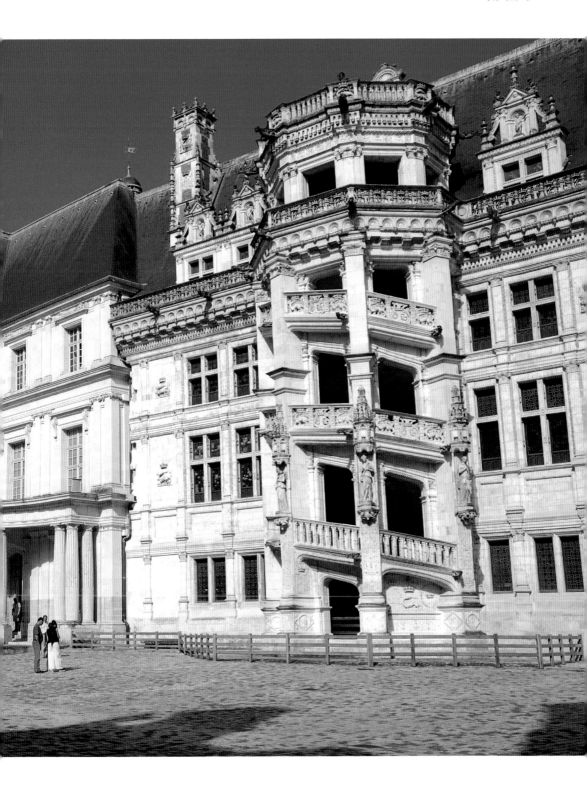

布洛瓦皇家城堡不但承載了14至16世紀瓦盧瓦王朝的一段王室歷史，也體現了13至17世紀法國建築風格的流向。

　　布洛瓦皇家城堡位於中央-羅亞爾河谷大區羅亞爾-謝爾省布洛瓦市，是卡佩王朝伯爵的封地。城堡原是伯爵的寓所，建築在市中心的小山丘上，占地約15,000平方公尺，四周隨著山崗不規則的形態因地制宜地建造了防禦工事。15世紀前的城堡由十多個大小不同的建築物組成，現在的城堡是由15世紀末至17世紀中葉先後由路易十二、弗朗索瓦一世和加斯東公爵（Gaston d'Orléans）改建和擴建後的模樣，其規模沒有確切的史料記載。大概是在1392年，城堡由瓦盧瓦王朝貴族奧爾良公爵路易一世（Louis Ier d'Orléans）購入，死後由兒子查理一世（Charles Ier d'Orléans）繼承。

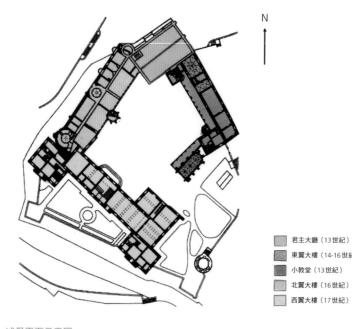

N

君主大廳（13世紀）

東翼大樓（14-16世紀）

小教堂（13世紀）

北翼大樓（16世紀）

西翼大樓（17世紀）

▲ 城堡平面示意圖。

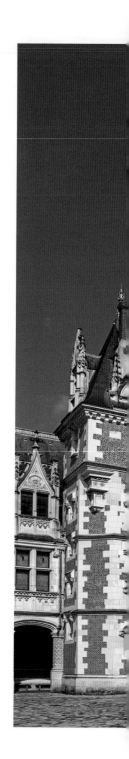

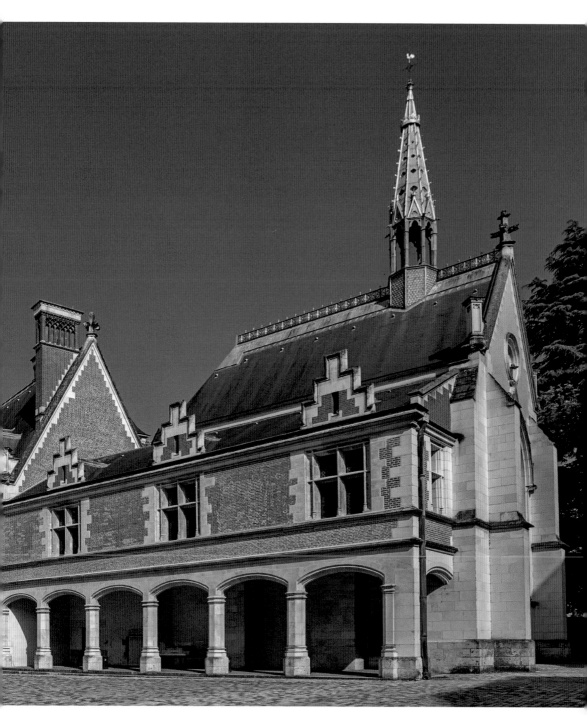

▲ 東翼大樓西側旁的小教堂，建築風格和君主大廳接近。

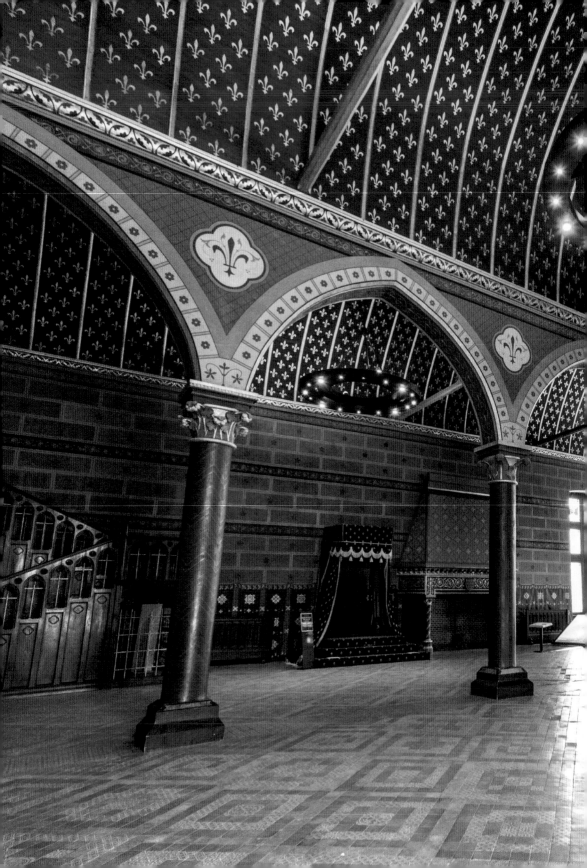

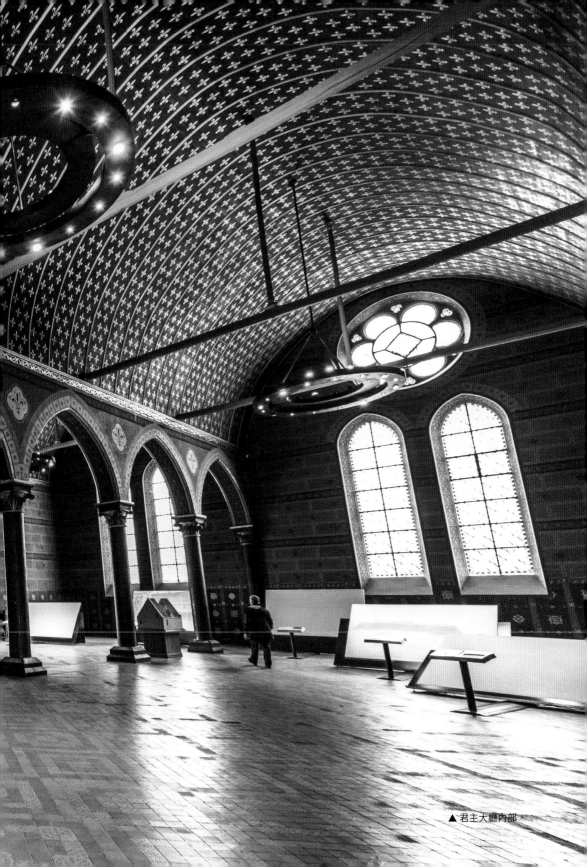

▲ 君主大廳內部。

　　路易十二是奧爾良公爵查理一世的兒子，瓦盧瓦王朝君主查理五世的曾孫，1498年繼承王位後，把原來的公爵寓所改建為王國的權力中心。除原有的君主大廳（Salle des États，亦稱萬國大廳）外，其餘的建築物均被拆除，加建東翼大樓及小教堂。東翼北端的君主大廳面積約600平方公尺，呈長方形，造型簡單樸實，內部裝飾則十分精緻，色彩豐富，是目前法國最早、保存得最完整的非宗教性哥德風格建築之一。東翼西南側的小教堂體積、造型和風格都與君主大廳十分接近，原小教堂的空間較大，後因加建的加斯東公爵大樓（西翼大樓）被改建成現在的模樣。君主大廳與小教堂宛如文章裡的一對引號，把東翼大樓包含在內。依附於小教堂的柱廊式建築是後期大樓擴建的部分內容。

　　這時候，義大利文藝復興時期的建築風格已開始進入法國，東翼大樓便是最佳的例證。這裡的建築構件如柱式、廊洞、窗洞、欄杆、尖塔、坡頂設計、以至磚石組合的外觀等，都可以看到文藝復興早期（Début de la Renaissance）的藝術風格和哥德式建築的手法相互碰撞的效果。城堡的主入口在東翼大樓底層中央，頂上的裝飾雕塑是路易十二騎馬塑像。原規劃中還包括了一個文藝復興風格的花園，可惜現在已不復見。

　　1515年，瓦盧瓦王朝第九任君主弗朗索瓦一世登基後，隨即接受妻子布列塔尼女公爵克洛德（Claude de France, Duchesse de Bretagne）的建議，從昂布瓦茲（Amboise）的潛邸搬到布洛瓦。加建的北翼大樓於1524年完成，可惜，克洛德卻在此時去世。此後，弗朗索瓦對城堡失去了興趣，並搬到

離巴黎不遠的楓丹白露宮，城堡也因此空置。直至17世紀波旁王朝路易十三掌政期間，城堡才被再次利用。路易十三因和母后瑪麗‧梅第奇不和，把母親一度軟禁於城堡內。

城堡北翼的設計顯示當時法國王室對義大利文藝復興建築藝術的興趣比設計東翼時更加濃厚。除屋頂的設計和裝飾與東翼呼應外，整座建築的造型、構件，特別是正立面那令人讚不絕口的螺旋形樓梯的裝飾，都體現了典型義大利文藝復興早期的裝飾藝術手法。這種也是日後法式巴洛克式的入口門樓（pavillon）的前身。從建築學方面來說，北翼是法國由義大利文藝復興風格向法式巴洛克建築風格過渡的作品。

在瑪麗‧梅第奇與兒子和解回到巴黎後，路易十三把城堡作為結婚禮物送給胞弟加斯東公爵。1635年，加斯東聘請當時知名的建築師弗朗索瓦‧馬薩（François Mansart）——路易十四相當器重的儒勒‧阿杜安-馬薩（Jules Hardouin-Mansart）之叔父——為他設計西翼的寓所，從此掀開了法國文藝復興時期建築風格的新篇章。

弗朗索瓦‧馬薩創新的手法揉合了義大利巴洛克和法國哥德風格的特性。南面的中央入口門樓是整座建築物的焦點，對各層之間的裝飾構件，如三角或弧形楣飾、柱式等的運用則大致和義大利的相同，但藝術效果較莊重，缺乏動感；屋頂則藏著哥德建築的影子，形態多變，三度空間效果較強等特點都是日後法式巴洛克風格的重要元素。

▲ 螺旋梯設計屬於早期的法國文藝復興藝術風格。

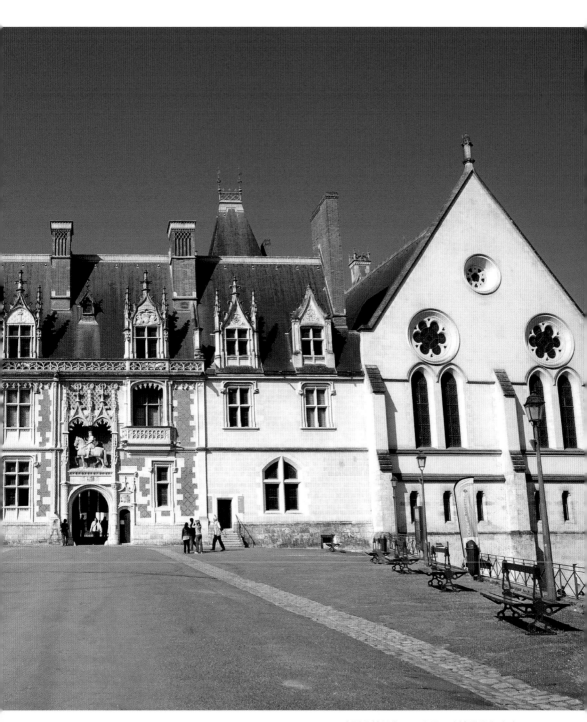

▲ 東翼大樓的主入口立面，右邊是君主大廳。

文藝復興時期

（16－19世紀）

La Renaissance

地理環境因素

　　文藝復興起源於15世紀早期（中國明朝永樂年間）義大利的佛羅倫斯（Florence），是一場從文學和藝術領域開始，嘗試擺脫歐洲自5世紀西羅馬帝國解體至15世紀長達一千多年，史稱中古時期（包括羅馬風和哥德時期）的政治宗教壟斷的運動。在建築方面，則是義大利建築師重新認識、演繹和再創造古羅馬建築理念的運動。從15到19世紀，文藝復興一直影響著歐洲各地區的建築創作風尚。

　　16世紀，弗朗索瓦一世統一法國後，巴黎一直都是政治、經濟、宗教、文化中心，各地的文化藝術建設無不跟隨著巴黎的風尚（由於巴黎和義大利的距離較遠，早期的建築仍保持著原來哥德時期北部的建築風格）。這一時期，義大利的文藝復興運動已進入高峰期，但此時文藝復興藝術理念才開始進入法國境內，比發源地遲了近一個世紀。所以，法國建築領域的文藝復興特點是一開始便揉合了義大利早期的復古理念和高峰期的前巴洛克（proto-baroque）建築風格了。

巴洛克

巴洛克之名來源說法不一，有說源於葡萄牙語barroco，也有說源於拉丁語rarbarous。無論哪個說法，巴洛克都是不受規範、野蠻、荒謬、愚蠢、奇形怪狀，和與傳統的古典理念格格不入的意思，被認為是離經叛道的創作風格。最初出現在音樂、文學和藝術創作中，後來漸漸進入建築設計。在宗教改革時期為羅馬教廷採用（如羅馬聖彼得大教堂〔Basilique Saint-Pierre〕），之後流行於歐洲各地，成為創新、動感和華麗的代名詞，近代更被用於炫耀財富和地位的建築符號。米開朗基羅和達文西都是該風格早期的代表。

義大利和法國文藝復興時期比對

義大利		法國	
1420-1500	早期	1495-1589	早期
1500-1600	高峰期或稱巴洛克前期	1589-1715	古典期
1600-1760	巴洛克時期	1715-1830	晚期
1760-1830	考古期		

此外，法國在建築材料生產方面有得天獨厚的優勢，巴黎及鄰近地區蘊藏著豐富且品質優良、適合各種建築用途的石塊，所以無論在什麼時期、什麼建築風格，石塊都是建築的主要材料。日積月累，採石、製石、用石等方面的工藝技術也比歐洲其他地區優秀。18世紀以後，鑄鐵（fonte）及熟鐵（fer forgé）技術日益成熟，豐富了這時期的建築創作條件。由於天氣關係，法國文藝復興年代的建築仍保留著哥德時期那些高大窗戶、陡峭的金字塔形屋頂和高聳的煙囪等，這些特點都和發源地義大利有很大的區別。

歷史背景

從歐洲史中不難看出，在各時期、各地王權和神權鼎盛的年代，統治者都是以興建宏偉的建築來彰顯他們的豐功偉績。古埃及的金字塔如此，古希臘的帕德嫩神廟（Parthénon）和古羅馬的萬神廟（Panthéon）等也如是。自「聖女貞德」事件後，愛國情緒高漲，當查理七世於1453年把歷來的強敵諾曼人趕出法國境內後，新社會氣象自然催生出了很多代表性的宏偉建築。

1515年弗朗索瓦一世繼路易十二之位，統一了全境後，自稱法蘭西始皇帝（如中國戰國時代秦王嬴政統一七國後稱始皇帝）。弗朗索瓦一世在位期間，聘請了不少當時知名的義大利藝術家和建築師如桑迦洛（Giuliano da Sangallo, 1445-1516）、弗拉‧喬孔達

塞利奧

義大利文藝復興高峰期（巴洛克前期），塞利奧被建築史學者稱為人文主義（humanisme）建築師，對法國文藝復興時期的建築流向具有很大的影響力。除了是弗朗索瓦一世楓丹白露宮（Château de Fontainebleau）的建築師外，他最重要的貢獻是最早把義大利文藝復興時期的古典建築理論，如規劃的點、線、面、造型、空間、關係、建築構件的樣式和美學概念等全面細緻、圖文並茂地以義大利文及法文做了詳盡剖析和詮釋。

達文西

以名畫《蒙娜麗莎的微笑》家傳戶曉，憑藉《最後的晚餐》（La dernière Cène）在基督教世界享有盛名的達文西，不單是一個著名的畫家，也是發明家、建築師、科學家、文學家、數學家、解剖學家、地理學家、植物學家、史學者，甚至被認為是現代古生物學之父，也是文藝復興引領者的代表。在義大利文藝復興高峰期，與拉斐爾（Raphaël）和米開朗基羅（Michel-Ange）合稱為文藝復興三傑。
1516至1519年，達文西被弗朗索瓦一世聘請到法國參與藝術創作，《蒙娜麗莎的微笑》便是那時期完成的，之後成為法國最重要的文化遺產之一，自1797年開始，長期陳列在巴黎羅浮宮博物館。

（Fra Giocondo, 1433-1515）、科托那（Dominico da Cortona，1465-1549），著名的前巴洛克人文主義藝術家如普利馬提喬（Francesco Primaticcio, 1504-1570）、維尼奧拉（G. B. da Vignola, 1507-1573）、塞利奧（Sebastiano Serlio, 1474-1554），和現今仍為人稱道的名畫《蒙娜麗莎的微笑》（La Joconde）的作者——建築師達文西（Léonard da Vinci, 1452-1519）等參與國家的建設，他們留下的作品對當地的文化藝術建設有很大的影響力。其中塞利奧的作品對法國日後的建築設計風格更具重大意義。

同時期，羅亞爾河谷一帶開始出現了一些王公大臣的城堡式建築和莊園大宅。17世紀後，這些建築模式更像雨後春筍似的遍及境內各地。

15世紀末至16世紀中葉（約於中國明朝正德至嘉靖年間），義大利是歐洲各國爭奪控制權的主要戰場，法國積極參與其中。法國君主查理八世（Charles VIII）最先率兵吞併了那不勒斯王國（Royaume de Naples），1508年路易十二響應神聖羅馬帝國的號召，參與康布雷同盟戰爭（Guerre de la Ligue de Cambrai）對抗威尼斯共和國（République de Venise）。可惜，在1525年爭奪米蘭統治權的戰役中，弗朗索瓦一世在帕維亞小鎮（Pavie）城外被西班牙國王帶領下的義大利哈布斯堡（Habsbourg）軍隊與西班牙聯軍打敗並俘虜，導致法國喪失了在義大利的所有權益。這大概是日後在羅馬市內，由法國出資興建的西班牙階梯

（Étapes de la Trinté-des-Monts）不被稱為法國階梯的原因吧。雖然法國在義大利多次戰役都未達到原來的目的，但義大利的文藝復興時期建築文化卻在這些戰役期間牢固地植根在法國的領土上。

16世紀中葉至18世紀末，波旁王朝執政的兩百多年是國家的全盛時期。17至18世紀，路易十三（Louis XIII）及路易十四（Louis XIV）先後在兩位天主教樞機主教黎希留（Cardinal de Richelieu）和馬薩林（Cardinal Mazarin）輔佐下，將國家權力進一步集中在自己手中，路易十四更以「朕即國家」（L'Etat, c'est moi）自居。他熱衷義大利文藝復興各時期的藝術風格，更把中後期的巴洛克風格和考古理念重新詮釋，應用到室內裝飾上，史稱洛可可（Rococo）藝術風格；羅浮宮和凡爾賽宮的室內設計最能反映這種當時已被認為是奢華和浮誇的藝術風格。無論如何，這段時間是法國王朝在歐洲最舉足輕重的時期，因此洛可可的藝術理念也被引用到歐洲其他地方。

大概是應驗了「盛極必衰」的規律，等到路易十五（Louis XV）繼任後，君主制度過分專權、朝綱腐敗、貴族貪得無厭等流弊逐漸顯現。18世紀中葉以後，法國在伏爾泰（Voltaire，原名François-Marie Arouet）、盧梭（Jean-Jacques Rousseau）和孟德斯鳩（Charles de Secondat Montesquieu）等哲學家、文學家思想的影響下，埋下了1789年法國大革命的種子。在大革命期間，很多重要建築物被損壞，建築活動也停

帕維亞戰役

1514至1526年間，在弗朗索瓦一世與神聖羅馬帝國皇帝查理五世，即西班牙帝國國王卡洛斯一世（Carlos I）帶領的聯軍爭奪義大利米蘭控制權戰爭中，法國軍隊在四小時內被徹底擊潰，大部分將領戰死，弗朗索瓦一世也被俘。其後，在查理五世的脅迫下，弗朗索瓦一世簽署了不平等的《馬德里條約》（Traité de Madrid），割讓了大片土地給聯軍，西歐各地的版圖亦由此初定。

洛可可

洛可可源自法文rocaille一詞，意思是珍貴的小石塊和罕見的貝殼，或奇異的珍珠；與葡萄牙baroco一詞結合，指一種生動、自然，又輕巧、精緻、奢侈華麗的裝飾風格。洛可可風格18世紀興起於法國，將義大利文藝復興時期的巴洛克理念重新詮釋，再融入繪畫、雕塑、文學、音樂、建築、室內裝飾，以及傢俱設計的藝術風格，所以也稱為「晚期巴洛克」（Baroque tardif）。

和巴洛克不同，洛可可風格的設計更強調奢侈華麗，線條更自由奔放，將對稱改為不對稱。前者多以宗教為主題，後者則隨設計者的意思，不拘一格，想做什麼就做什麼，而且會全面把主題融入室內外的裝飾構件中。

有人認為洛可可是巴洛克藝術的極致，持批評意見的人則說它膚淺、奢華、缺乏品味。

滯了。局勢穩定後，新政府恢復建設，這時的建築設計比較樸實，沒有以往那些華麗誇張的裝飾了。

於1804年推翻專制的波旁王朝後，被視為革命英雄的拿破崙·波拿巴（Napoléon Bonaparte）在人民擁戴下建立了法蘭西第一帝國（Premier Empire），重新恢復君主政體。1813年，法軍在萊比錫戰役中失敗，拿破崙被放逐到地中海的愛爾巴島上。其後，再度獲得法國人民支持的拿破崙在1815年重新發動戰爭，可惜在滑鐵盧（Waterloo，現比利時布魯塞爾以南）一役中，被威靈頓公爵（Duc de Wellington）帶領的大英帝國與普魯士聯軍徹底擊敗，再次被放逐至非洲西岸的聖赫勒拿小島（Sainte-Hélène），1821年在那裡病逝。

1853至1870年，法蘭西第二帝國（Second Empire）君主拿破崙三世（Napoléon III）為了打造帝國新氣象，啟動了重建計劃，委派原巴黎警察局長奧斯曼（Haussmann）把巴黎建設為歐洲最美麗的城市，為美麗而美麗的結果是，大部分建築物都被拆除，原來的歷史景觀消失了，文化脈絡蕩然無存，剩下來的只是重建後的模樣。

宗教影響

16世紀歐洲的宗教改革對18世紀之前的法國影響甚微，在幾個世紀裡大量興建的教堂在文藝復興早期仍敷應用。

自1558年至16世紀末，公教（羅馬天主教，Catholique）與新教（**胡格諾教派**，Huguenot）的爭鬥不斷，在1572年8月23日聖巴台勒密（Saint-Barthélemy）紀念日晚上，新教徒被大量屠殺，導致信奉新教的工藝巨匠漸漸移居英格蘭。1685年路易十四頒發《楓丹白露敕令》（Édit de Fontainebleau），廢除了祖父亨利四世（Henri IV）的《南特詔令》（*Édit de Nantes*），視所有新教派都是邪教組織，更使移民人數急劇上升，宗教建築活動也停滯了一段時間。後來，為了對抗18世紀初在歐洲不斷擴張的新教勢力，法國又重新興建更具規模的教堂，目的是讓更多國人接受公教的洗禮。

胡格諾教派

法國的新教派，在政治上反對君主專政，自稱改革派。1555至1561年間獲大批平民貴族皈依，對公教支持的專制政權造成極大威脅。

《南特詔令》

法蘭西皇帝亨利四世於1598年簽署的敕令，宣佈信仰自由的基督教胡格諾派的新教徒在法律上享有與公教徒同樣的公民權利。他的孫子路易十四繼位後，於西元1685年頒佈《楓丹白露敕令》宣稱新教非法並將其廢除。法國旋即開始了中央集權的年代。

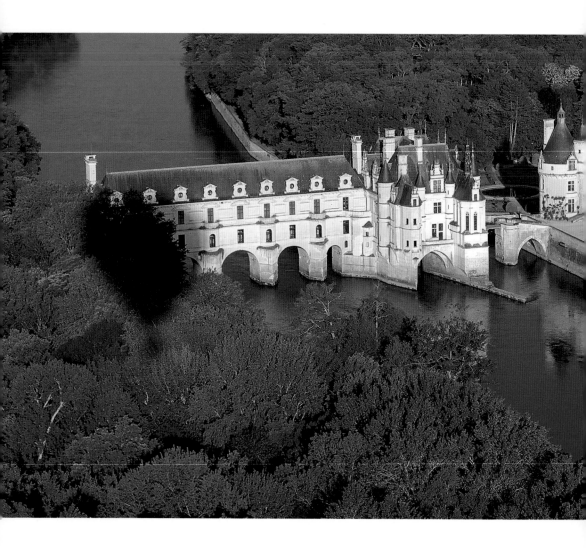

雪儂梭河堡

滄桑兩美人

（Château de Chenonceau, 13 – 16世紀）

雪儂梭

———

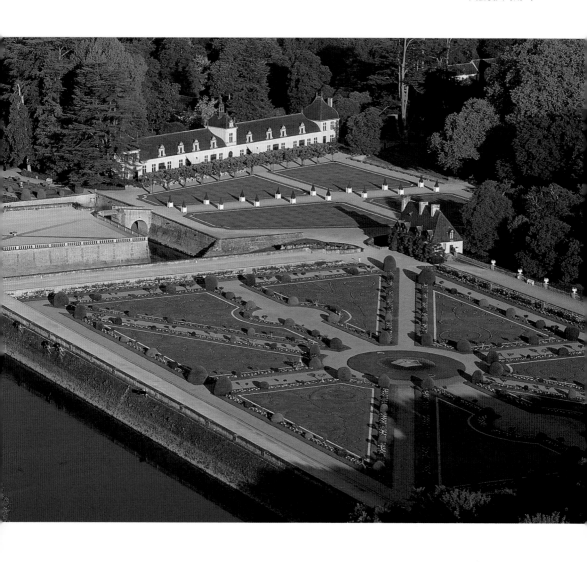

雪儂梭河堡也被稱為「女人堡」，位於法國中央大區安得爾-羅亞爾省（Indre-et-Loire）羅亞爾河谷雪儂梭小鎮謝爾河（Cher）河畔，混合了羅馬風、哥德式和文藝復興風格的特色。雪儂梭河堡被公認為浪漫、美麗和權力的象徵，與它兩位傳奇女主人的美貌、氣質、性格和遭遇密切相關。

　　史載，13世紀時城堡原屬於封建主馬奎斯家族（La famille Marquez），1513年由波赫爾（Thomas Bohier）購入。波赫爾保留原來的主堡，將其餘部分改建為可接待王室貴族的寓所。波赫爾是富有的商人，1461至1515年間也是路易十一、查理八世和路易十二的財務顧問。可惜到了弗朗索瓦一世執政期間，布地亞的兒子因財務困難，被迫把寓所抵押給朝廷。從此，雪儂梭河堡便先後成為兩位在法國歷史上都很有影響力的傳奇女性之寓所。

　　戴安‧德‧普瓦捷（Diane de Poitiers）出身於名門，是封建主約翰‧普瓦捷（Jean de Poitiers）的女兒，自幼接受貴族教育，在音樂、藝術、舞蹈方面很有天分，談吐得體，氣質高雅。1515年，年方15歲的戴安嫁給了比她年長39歲的路易‧布雷澤（Louis de Brézé），他是阿內（Anet）的封建主，瓦盧瓦王朝第五任君主查理七世的孫子。

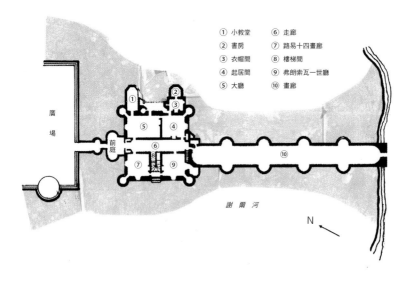

① 小教堂　　　⑥ 走廊
② 書房　　　　⑦ 路易十四畫廊
③ 衣帽間　　　⑧ 樓梯間
④ 起居間　　　⑨ 弗朗索瓦一世廳
⑤ 大廳　　　　⑩ 畫廊

廣場

前庭

謝爾河

N

▲ 河堡平面示意圖。

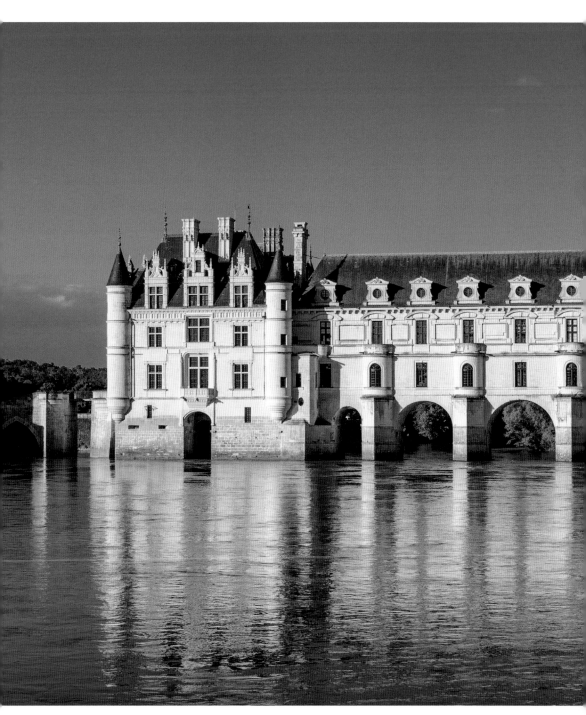

▲ 謝爾河上觀雪儂梭河堡。

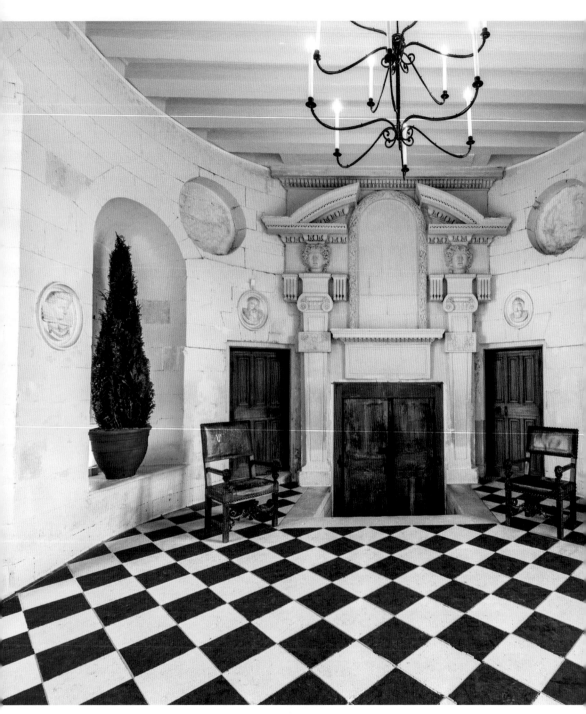

▲ 畫廊內部。

　　戴安早年隨丈夫積極參與王朝事務，才華橫溢，很受弗朗索瓦一世賞識，儼然是他的管家和私人秘書，並且和當時的儲君亨利二世感情也很好。布雷澤於1531年去世，年僅31歲的戴安繼續為王朝工作，對朝廷事務十分熟識。亨利二世於1547年登基，不許他的妻子凱薩琳（Catherine de Médicis）干政，反而十分重視戴安的意見，對她日益寵愛（不知是不是天意弄人，戴安年輕時嫁給比她年長39歲的丈夫，之後又成為比她年輕19歲的亨利二世的情婦）。他們一起工作，一同參與朝廷政事，一時間戴安權傾朝野，對國家政策制定影響甚大，亨利二世更把雪儂梭河堡送給她，成為他倆的別宮。

　　在亨利二世的支持下，戴安在城堡加建了義大利文藝復興風格的花園和橫跨謝爾河的橋梁，並計劃在橋上加建可供飲宴、跳舞的大廳和畫廊。可惜，戴安未能當上王后，工程尚未開始，亨利二世就在比武中受傷不治，王朝權力落在王后凱薩琳手中。不久，凱薩琳即以一座在紹蒙（Chaumont）的城堡強迫戴安交換雪儂梭河堡，最終戴安還是搬回她丈夫的封地內的寓所，從此默默退出了法國的政治舞臺。

　　凱薩琳・梅第奇出生於義大利望族，父親洛倫佐・梅第奇（Laurent II de Médicis）是佛羅倫斯大公（Duc de Florence），該地的實際掌權者。凱薩琳14歲便嫁給亨利二世，是瓦盧瓦王朝的正統王后，由於丈夫不許後宮干政，所以凱薩琳一直沒有參與王朝事務，並長期活在戴安的影子下。凱薩琳生有三子，均是王朝合法繼承人，亨利二世於1559年去世後，15歲的大兒子弗朗索瓦二世（François II）登基，他體弱多病，需要母親扶助，於是凱薩琳開始進入王朝的權力中心。弗朗索

瓦二世不幸於翌年（1560）去世，次子查理九世繼位時年僅10
歲，凱薩琳不得不以攝政身份代兒子掌管朝政。期間，她把戴
安趕回戴安丈夫的封地阿內，從此，雪儂梭河堡便成為凱薩琳
坐朝理政的別宮，橋上的畫廊及宴會大廳也是由她完成修建
的。

　　查理九世於1574年去世，幼子亨利三世繼位，對凱薩琳
言聽計從，可惜在她理政期間，王國不斷面臨內憂外患，先
有天主教與胡格諾教派之爭，釀成1572年聖巴台勒密大屠殺
（Massacre de la Saint-Barthélemy）。其後引發亨利三世、洛林

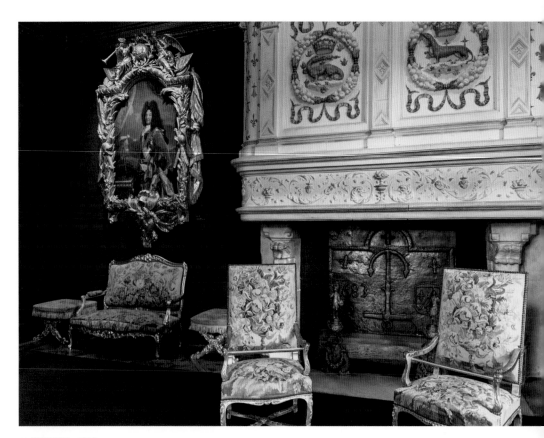

▲ 弗朗索瓦一世廳。

封建主吉斯公爵家族（Duc de Guise）亨利和波旁家族的亨利（Henri de Bourbon）之爭，史稱「三亨利之爭」（Guerre des Trois Henri），最終波旁的亨利戰勝了優柔寡斷的亨利三世和天主教死硬派洛林的亨利，並與胡格諾派簽定《南特詔令》，天主教與新教得以並存於法國。之後，王朝的政權亦落在波旁家族手裡，波旁的亨利易名為亨利四世，法國亦從此結束了瓦盧瓦王朝的統治時代。

　　到了17世紀，這美麗的城堡正如它的主人們一樣退出了歷史的舞台，渡過了一段滄桑的歲月。

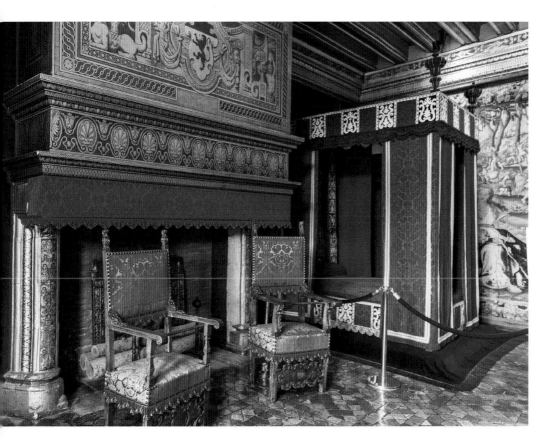

▲ 起居間。

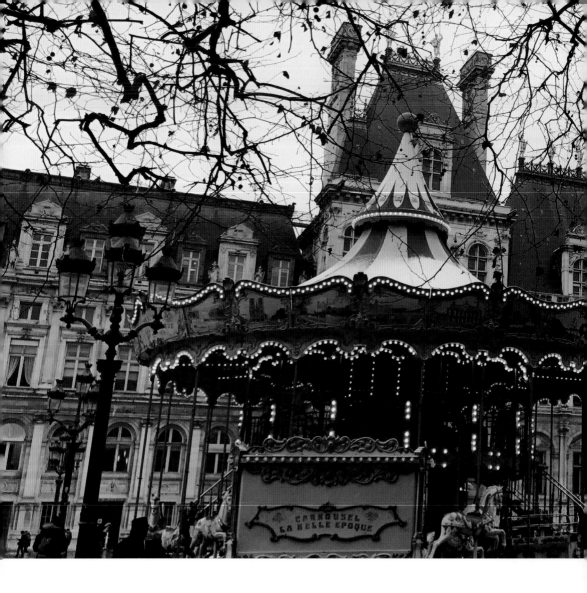

巴黎市政廳

巴黎最早的公共建築，在這裡，洛可可巧遇哥德和巴洛克
（Hôtel de ville de Paris, 1533 – 1628）

巴黎

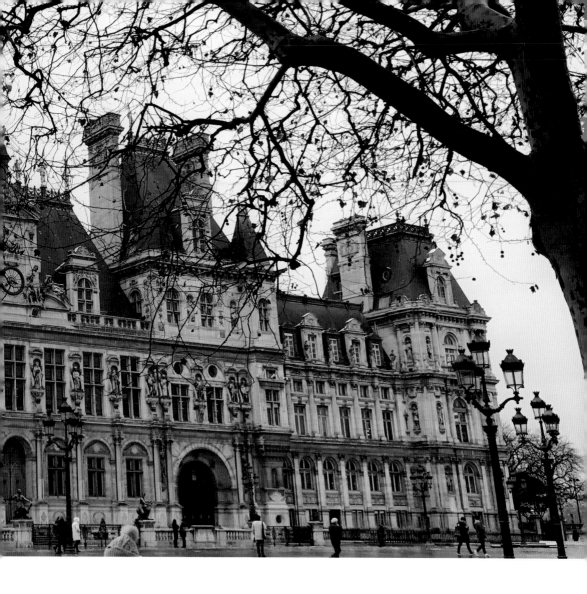

巴黎市政廳，可以說是和巴黎一起成長，見證巴黎滄桑歷史的建築。自古以來，塞納-馬恩河沿岸便是巴黎地區的經濟動脈，12世紀以後，水上貿易日趨蓬勃，一塊位於現龐畢度中心和聖母院之間較平整的河灘（Place de Grève），自然而然成為水上運輸理想的河港，也就是現市政廳的所在地。

　　1246年，卡佩王朝路易九世執政期間，地區行政制度開始建立，巴黎為首個行政區。雖然如此，但巴黎這個行政區沒有中央委派的官員，也沒有建立任何管理機關，一切行政管理事宜，由各區商會負責。同時，從商會中選出代表，權責有如日後的市長，直接向朝廷負責。1357年，水上貿易商人馬賽爾（Étienne Marcel）（現市政廳附近的地鐵站仍以其命名）被選為商會代表後，斥資以行政區名義購入在現市政廳位置的一幢房子，作為商會討論公共事務的地方。這幢房子以此功能沿用至今，即現在的巴黎市政廳。

　　到了16世紀，弗朗索瓦一世統治期間，國力上升，國家進一步穩定，為了把巴黎打造為歐洲最大的城市和天主教中心，統治者決定把原來商會的房子重建為宏偉的大會堂式市政設施，委任義大利建築師科爾托納（Dominique de Cortone）和法國建築師尚畢日（Pierre Chambiges）分別負責設計和工程監理。科爾托納是義大利文藝復興早期著名建築師桑迦洛（Sangallo）的學生，查理八世時期隨老師到法國，對義大利文藝復興和法國哥德建築風格十分熟悉。老師去世後，他一直留在法國替王室工作。市政廳從1533年開始設計、建造，於

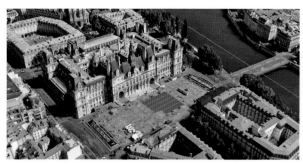

▲ 現市政廳布局全景。

▲ 以「馬賽爾」為名的市政廳地鐵站。

1628年路易十三執政時期完成。期間經歷多次修改設計案、人事更替，最終仍保持科爾托納設計案的模樣。此後多個世紀，一直都是巴黎的行政中心。廳前的區域則是刑場，是巴黎市當眾處決罪犯最多的地方，其後易名為市政廳廣場（Place de l'Hôtel-de-Ville）。

1835年在當時的省長朗布托（Claude-Philibert Barthelot de Rambuteau）主持下，市政廳依照原來的建築風格，加建了南北兩翼，以連廊和主樓連接，便是現在看到的模樣了。1871年，在法國對抗普魯士戰爭失敗後，市政廳一度被巴黎公社（Commune de Paris）佔據。後來國民自衛軍（Garde Nationale）共和國軍擊退時，市政廳遭到了後者的縱火焚毀，只剩下石造的建築空殼。

1873年，在重建市政廳的公開競圖中，建築師巴呂（Théodore Ballu）和戴伯菲斯（Édouard Deperthes）獲得了負責重建的合約，設計案是在剩餘的石構件基礎上還原當初的模樣。正因如此，現在才可以欣賞到比羅浮宮更完整的16世紀法國文藝復興時期的建築藝術風格，只不過室內已全新裝修成18世紀的洛可可風格。

面向廣場的正立面是由鐘樓、兩側的入口門樓和兩翼組成，造型嚴謹、對稱，承重牆和柱子混合結構、門頂、窗頂，以至人物雕像裝飾等均是義大利文藝復興早期的風格，但鐘樓頂部的設計和裝飾都明顯是前巴洛克風格的藝術作品。三個入口中，中央的是禮儀門（porte de cérémonie），兩側分別以象徵科學和藝術的銅像裝飾。禮儀門只在節日或接待重要人物時使用。

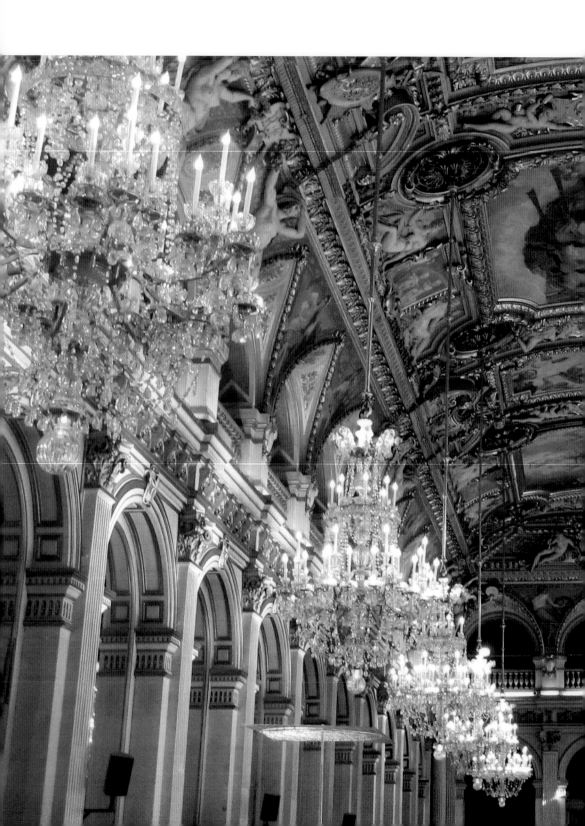

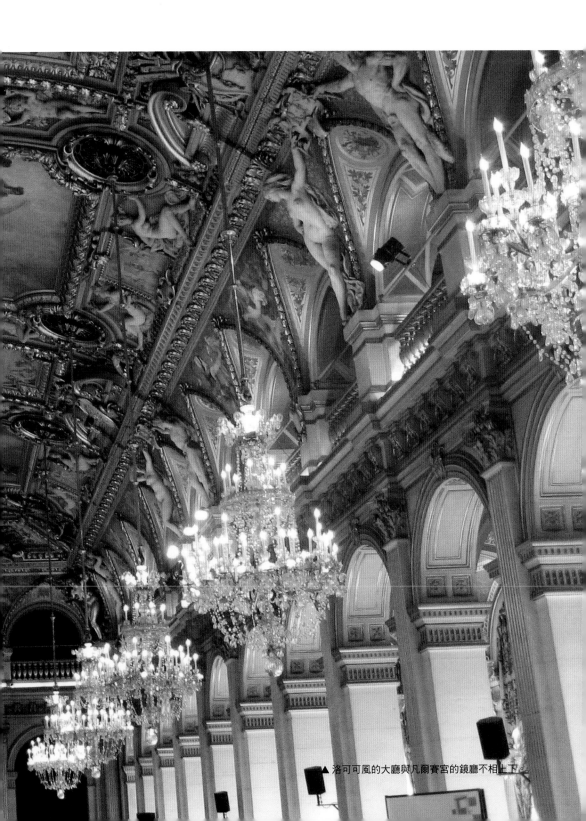

▲ 洛可可風的大廳與凡爾賽宮的鏡廳不相上下。

　　這時期，哥德建築風格雖然已日漸式微，但多個世紀以來一直為法國人驕傲的哥德式高坡度屋頂及尖塔已演進為建築頂層的閣樓（comble）。同時，為了防火和防煙，煙囪需要超越屋頂的高度，高聳的煙囪也成為了16世紀法國建築風格的特色。到了17世紀，這種閣樓式屋頂被建築師儒勒．阿杜安-馬薩用於凡爾賽宮後，在第三帝國時期受到了更廣泛的採用，是法國文藝復興時期的建築特色，也被稱為馬薩式屋頂（comble à la Mansart）。

▲ 禮儀門前的科學女神雕像。　　　　　　　　　▶ 典型的前巴洛克風格藝術裝飾。

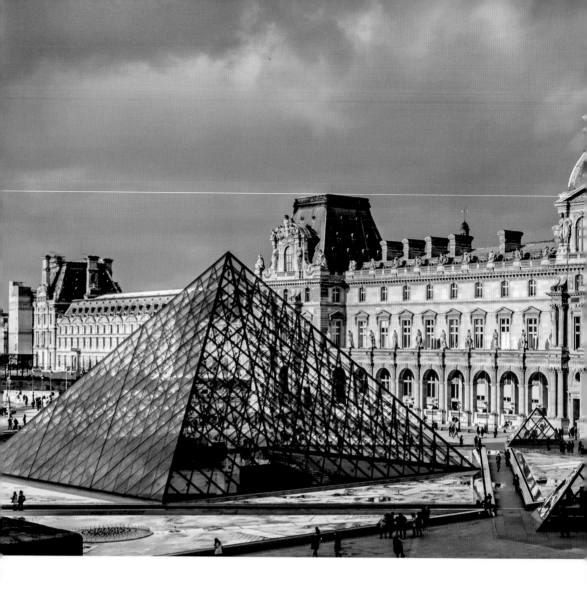

羅浮宮

法國文藝復興時期建築和歷史的載體

（Musée du Louvre, 1546 – 1880）

巴黎

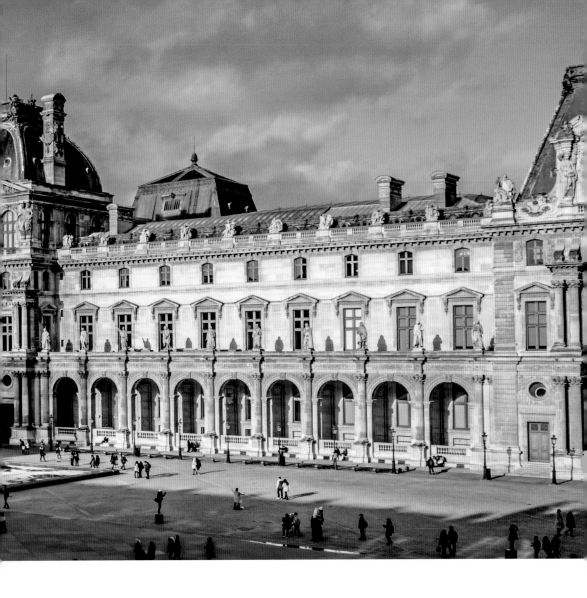

從瓦盧瓦王朝末期至法蘭西第二帝國，前後300多年，經歷了不同王朝、不同政權，多次拆除、重建、改建和擴建的羅浮宮可以說是法國整個文藝復興時期政治和建築歷史的載體。

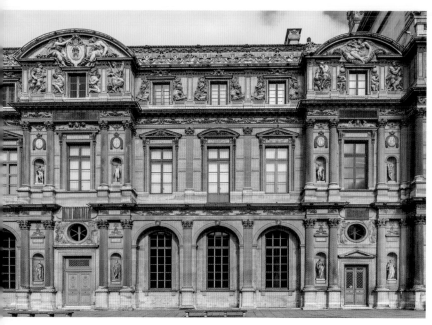

▲ 方庭西南立面。

　　原來羅浮宮的興建計劃是包括現在看到的建築群和約同年代在東側興建、於1871年在一次社會動盪中被焚毀的杜樂麗宮（Palais des Tuileries）。在原計劃中，杜樂麗宮最終會與羅浮宮連在一起，把拿破崙三世廣場（Place Napoléon-III）和卡魯索廣場（Place du Carrousel）合為內庭。現在位於羅浮宮以西至協和廣場的杜樂麗公園其實是整個宮殿的前庭。據史料記載，從亨利四世到拿破崙三世期間，所有君主（包括路易十四、十五、十六和拿破崙一世）都以杜樂麗宮為巴黎主要居所，這也從側面證明了現羅浮宮的規劃不盡符合他們的生活要求。1678年後，路易十四便遷往凡爾賽宮長住。

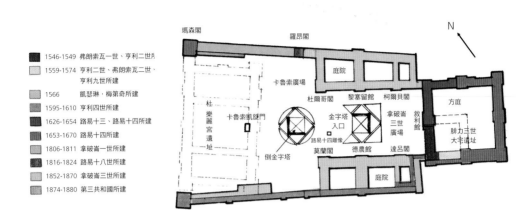

圖例：

- 1546-1549 弗朗索瓦一世、亨利二世所建
- 1559-1574 亨利二世、弗朗索瓦二世、亨利九世所建
- 1566 凱瑟琳‧梅第奇所建
- 1595-1610 亨利四世所建
- 1626-1654 路易十三、路易十四所建
- 1653-1670 路易十四所建
- 1806-1811 拿破崙一世所建
- 1816-1824 路易十八世所建
- 1852-1870 拿破崙三世所建
- 1874-1880 第三共和國所建

平面圖標註：瑪森閣、羅昂閣、庭院、卡魯索廣場、杜爾哥閣、黎塞留館、柯爾貝閣、方庭、杜樂麗宮遺址、卡魯索凱旋門、金字塔入口、拿破崙三世廣場、敘利館、腓力三世大宅遺址、路易十四雕像、倒金字塔、莫蘭閣、德農館、達呂閣

▼ 沿塞納-馬恩河的立面，遠處是花廳。

▲ 羅浮宮平面示意圖。

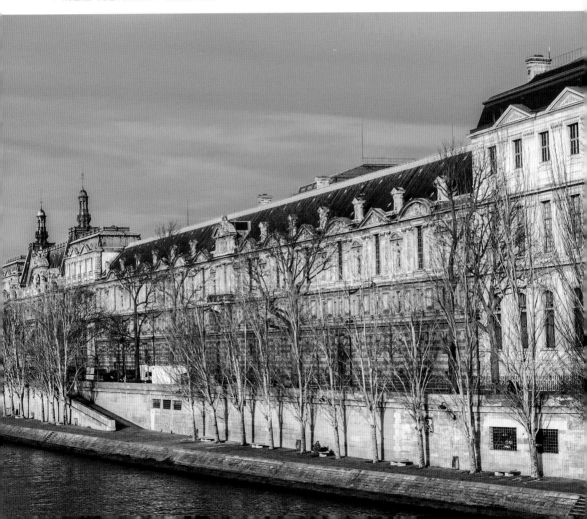

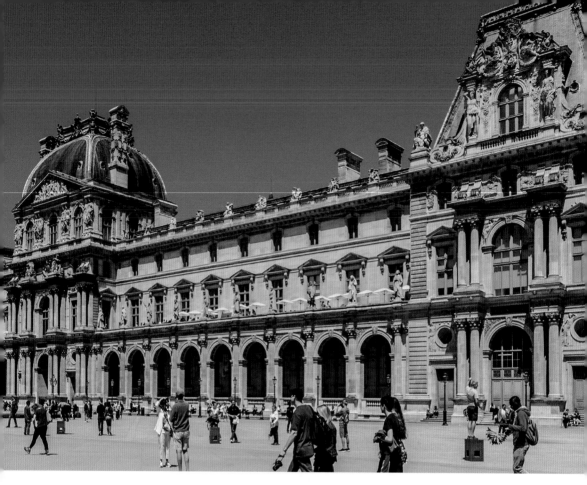

▲ 面向拿破崙三世廣場的北立面。

　　15世紀中葉前，該址原是一幢13世紀卡佩王朝腓力三世
（Philippe III）的哥德式大宅，位於現方庭（Cour Carrée）的
西南角，14世紀中葉瓦盧瓦王朝查理五世遷居於此。其後，
弗朗索瓦一世於1542至1559年間聘任建築師勒柯（Pierre
Lescot）對城堡西南面進行改建，在兩層樓上加蓋閣樓，一、
二層分別以科林斯（Corinthien）和複合壁柱裝飾，立面的雕
塑都是著名雕刻家讓・古戎（Jean Goujon）的作品。

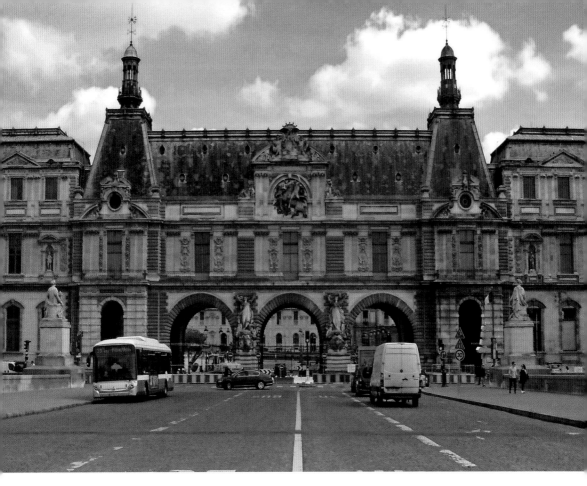

▲ 拿破崙三世改建，面向卡魯索橋的塞納 - 馬恩河門樓。

　　弗朗索瓦一世和亨利二世先後去世後，亨利二世妻子凱薩
琳皇后於1564年策劃興建杜樂麗宮，同時期亦以原來勒柯同
樣的設計手法沿塞納 - 馬恩河興建長廊式建築，把最初規模不
大的羅浮宮和杜樂麗宮連接起來。最終由亨利四世於1608年
完成。長廊高兩層，以壁柱、三角或弓形窗楣裝飾，是典型的
義大利文藝復興早期的復古主義手法，現在看到的是被拿破崙
三世改建後的模樣。此外，今天通往塞納 - 馬恩河的門樓也曾
由拿破崙三世改建。

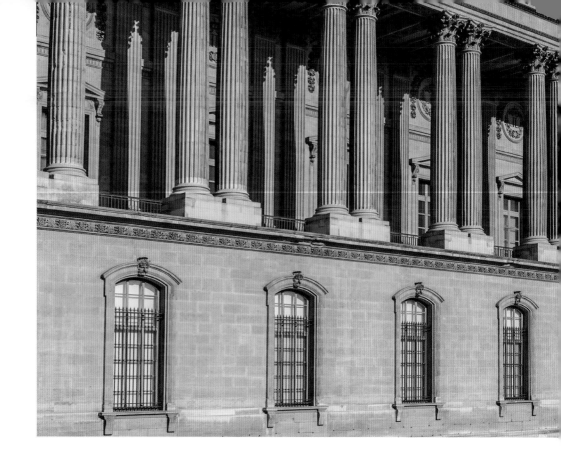

　　1624至1654年，路易十三計劃由建築師勒梅西爾
（Jacques Lemercier）負責把原來的城堡全部拆除，把弗朗索
瓦一世的建築擴建為一個外牆邊長183公尺、內庭邊長122公
尺的正方形合院——方庭。路易十三於1643年逝世，勒梅西
爾於十一年後去世，去世前只完成了庭院的西北部。之後路
易十四委任建築師路易·勒沃（Louis Le Vau）負責北、東、
南部分的擴建工作。特別值得一提的，在路易·勒沃的主理
下，多位著名的法國和義大利建築師，包括義大利文藝復興高
峰期的人文主義大師卡羅·雷那迪（Carlo Rainaldi）和貝尼尼
（Gian Lorenzo Bernini）等被邀請為這合院的東立面提供設計
方案。最後法國建築師佩羅（Claude Perrault）的設計案脫穎
而出。

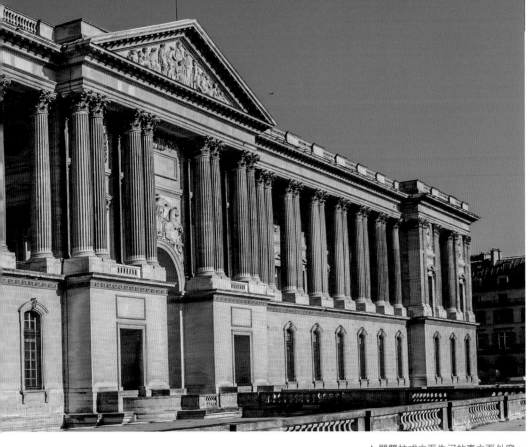

▲ 開雙柱式立面先河的東立面外廊。

　　建築樓高三層，外立面看來像只有一個主層座落在一個石塊建造的臺階（又稱地層或地窖層）上。南北兩端和中部的入口門樓較突出，以壁柱裝飾。主層則以雙科林斯柱支撐，外牆退縮形成柱廊，整個外立面雕塑感十分強烈，這也開創了日後歐洲各地以雙柱式外廊為主立面裝飾的先河，可見這立面的重要性和當年王室喜愛的建築風尚。此外，門樓主層列柱頂上來自古希臘神廟山牆的三角楣飾、平屋頂（法國特色的閣樓式屋頂沒有了）、燭臺式（lustre）欄杆，以及把地層視為主建築臺階等，都來自義大利文藝復興早期的建築概念。到羅浮宮旅遊，不應錯過。

　　1675年後，路易十四和其後的君主都把精力花在建設凡爾賽宮上，羅浮宮的擴建計劃曾一度停滯。直至拿破崙一世當政，才又重新聘請了新古典主義建築師佩西耶（Charles Percier）及他的合夥人方丹（Pierre Fontain）完成卡魯索廣場以北，由瑪森閣（Pavillon de Marsan）至羅昂閣（Pavillon de Rohan）的部分，因而形成由舊羅浮宮往杜樂麗宮的另一條室內通道。

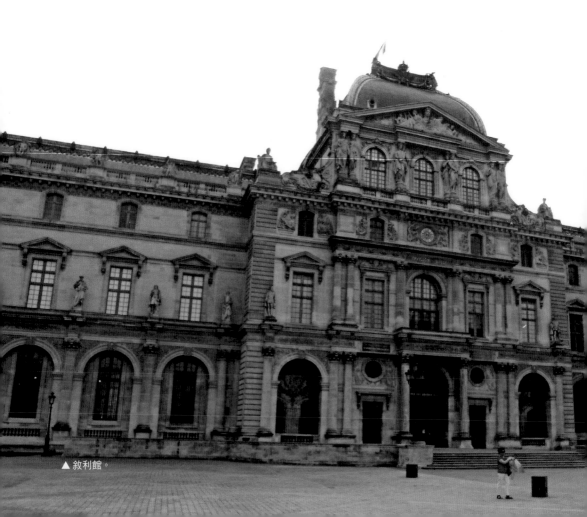

▲ 敘利館。

到了19世紀中後期，拿破崙三世為了整合舊羅浮宮和杜樂麗宮的功能，在現拿破崙三世廣場北部加建了杜爾哥閣（Pavillon Turgot）、黎塞留館（Pavillon Richelieu）和柯爾貝閣（Pavillon Colbert）。加上廣場南部的達呂閣（Pavillon Daru）、德農館（Pavillon Denon）和莫蘭閣（Pavillon Mollien）等共兩組建築供各政府部門使用。設計上均以舊羅浮宮由勒梅西爾設計的敘利館（Pavillon Sully）或鐘閣（Pavillon de l'Horloge）為範本。

▲ 作者與廣場上的路易十四雕像。

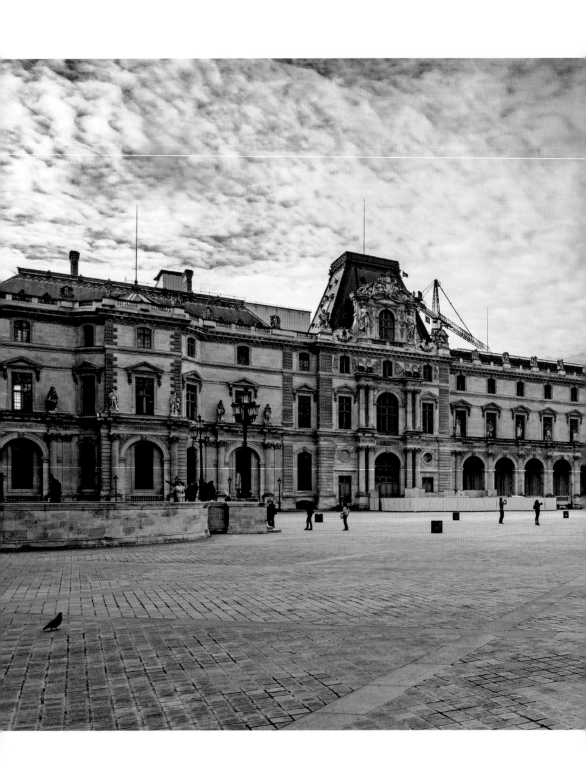

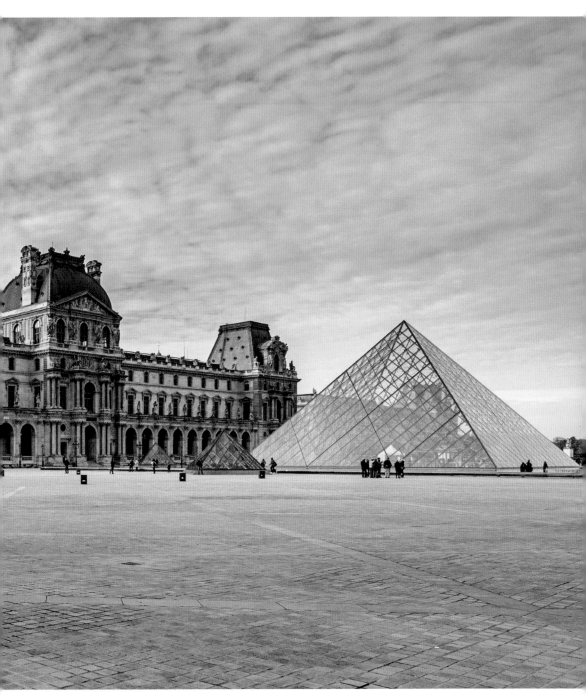

▲ 面向拿破崙三世廣場的南立面。

　　卡魯索廣場的凱旋門（Arc de Triomphe du Carrousel）和巴黎凱旋門是為了紀念拿破崙一世的功績同期興建的。它原是杜樂麗宮的入口門樓（高19公尺、寬23公尺、深7.3公尺），三拱洞式，中央拱洞高6.4公尺、寬4公尺，兩側較小的高4.3公尺、寬2.7公尺。東西立面各以四支粉紅色大理石科林斯柱支撐，柱頂橫楣處以帝國戰士裝飾。原來的拱門頂安裝了拿破崙從威尼斯聖馬可大教堂奪來的《聖馬可之馬》（*Chevaux de Saint-Marc*）塑像，該藝術品於滑鐵盧戰役失敗後送回原地，現在看到的是由兩位勝利女神帶領的《和平戰車》（*Chariot de Paix*）雕塑，是波旁王朝為紀念復辟和拿破崙失敗而裝上的。

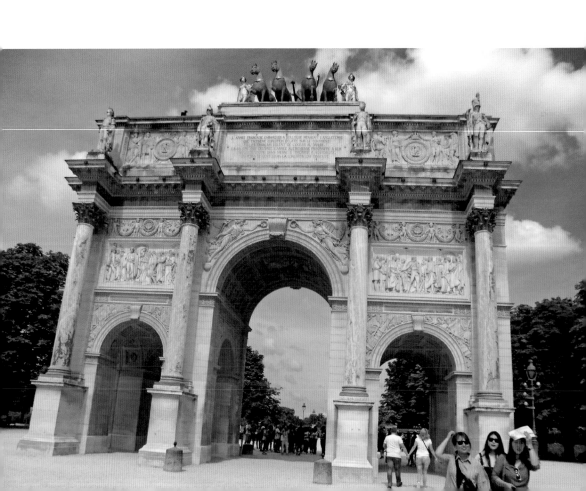

　　雖然羅浮宮經歷了數個世紀滄桑，朝代更替，不斷的擴建、加建、毀壞和修復，現在看到的和當時構想的已有很大的分別，但它卻忠實記錄了三百多年來的歷史變遷。如要看近代的建築，拿破崙三世廣場中央的玻璃金字塔是一個很好的選擇。它是美籍華裔建築師貝聿銘（Leoh Ming Pei）的作品，1989年完成，是現羅浮宮博物館的主入口。有人認為金字塔的概念與羅浮宮格格不入，大概因為三百多年的改建、增建都是採用和原建築協調為目的的手法，貝先生卻採用了相反的理念，以對比的手法從建築文化演進的角度去設計，一古一今（羅浮宮是西方建築文化數千年來演進出來的成果，金字塔則是這文化的基因），一虛一實（羅浮宮是磚石造的實物，而玻璃是最通透的實體），一簡一繁（羅浮宮充滿各式各樣的裝飾，而金字塔是最簡約的幾何體）。兩者對比強烈，新舊分明，但又互不干擾，可以說玻璃金字塔帶有承先啟後，一脈相承的文化意義。

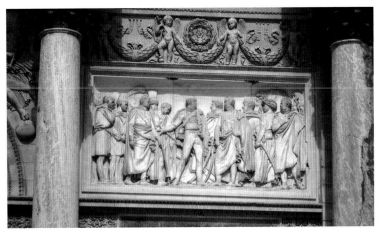

◄ 卡魯索廣場上的凱旋門。　　　　▲ 凱旋門柱頂橫楣的帝國戰士浮雕。

盧森堡宮

王朝內鬨與母子爭權

（Palais du Luxembourg, 1615 – 1645）

巴黎

現巴黎第六區盧森堡公園內的議會大樓原是波旁王朝君主亨利四世第二任妻子、路易十三的母親瑪麗・梅第奇（Marie de Médicis）王后的寓所。她來自對法國政治和經濟都很有影響力的義大利梅第奇家族（Maison de Médicis）。1610年亨利四世遇刺後，瑪麗王后一度攝政，並計劃把寓所搬離羅浮宮，因此於1612年從盧森堡大公（Grand-duc de Luxembourg）那兒購入土地，同時聘請當時知名的建築師布

羅斯（Salomon de Brosse）仿照義大利佛羅倫斯她出生的彼提宮（Palais Pitti）去設計她的寓所。

　　攝政期間，瑪麗王后恣意任用外戚，管理混亂，王朝內紛爭不斷。1617年，新寓工程尚未完成，親政後的路易十三在宰相黎塞留（Richelieu）支持下，把母親軟禁在羅亞爾-謝爾省（Loir-et-Cher）的布洛瓦城堡。礙於梅第奇家族在法國的影響力，1621年在黎塞留的斡旋下，瑪麗得以重返巴黎。她的新寓所於1624完工，即國會大樓的前身——盧森堡宮。雖然如此，但瑪麗和黎塞留之間的權力鬥爭仍未停息，1631年雙方在盧森堡宮的御前會議中決裂後，路易十三再次把他的母后放逐到瓦茲省（Oise）的貢比涅市（Compiègne）。瑪麗在巴黎的寓所亦從此易主。

▲ 盧森堡宮平面示意圖。

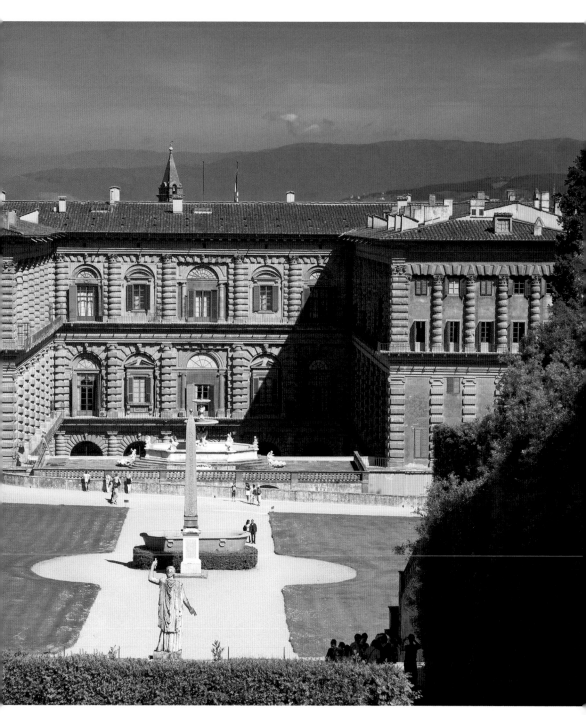

▲ 義大利佛羅倫斯彼提宮。

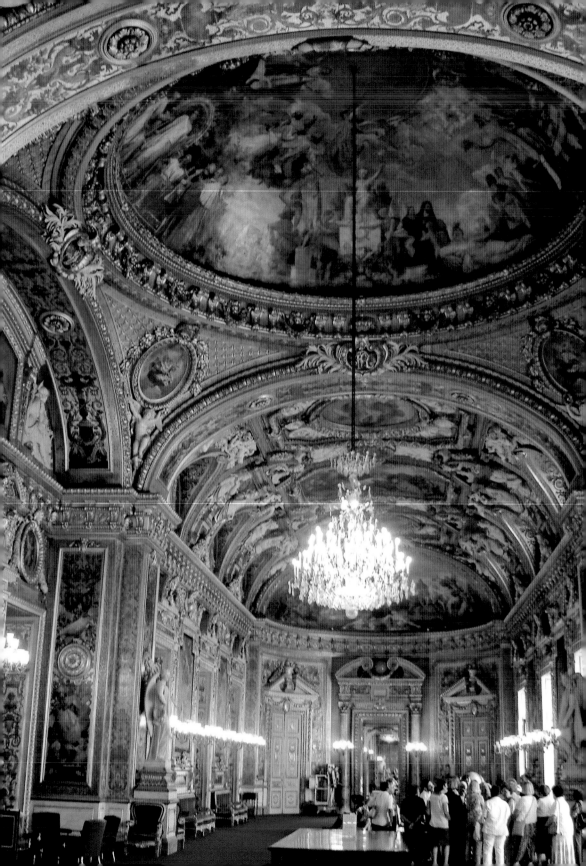

　　盧森堡宮用地約12,600平方公尺，建築面積達15,000平方公尺。合院形式布局，門樓在北，主入口臨梅第奇路（Rue de Médicis），主樓坐南朝北，庭院面積約4,200平方公尺。整座建築規劃為東西對稱的兩翼，功能也相仿，包括寢室、衣帽間、寢室前廳、宴會廳、生活廳、露臺、畫廊、警衛室及一切生活設施等。東部是瑪麗・梅第奇的寓所，西翼則是路易十三到訪時的臨時居所。

　　從立面上看，除屋頂設計外，無論是門洞或是窗洞的造型、屋頂欄杆、外牆石藝，以至裝飾壁柱等都和彼提宮十分相似，但工藝則更細緻，是典型的義大利文藝復興時期佛羅倫斯的巴洛克建築風格。這是法國最早重新演繹義大利巴洛克建築藝術的作品，有建築史學者認為盧森堡宮為日後巴洛克建築風格在法國發展開拓了道路。

◀ 混合了巴洛克與洛可可風格的宴會廳。　　　　　▲ 花園內的藝術雕塑裝飾。

　　盧森堡宮在19世紀改作議會用途後，雖然經多次改建和擴建，但外觀仍然和當初無異，可見後來的建築師都認真地避免破壞原來的風格，大概是因為巴黎政府和市民都很重視它的藝術價值吧。

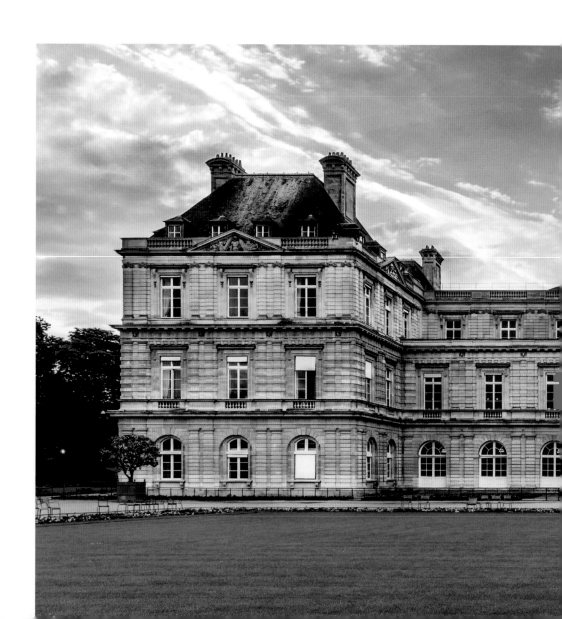

　　除建築外，盧森堡宮的花園也和彼提宮的波波里花園
（Jardin de Boboli）風格十分接近，同樣運用了文藝復興時期
的古羅馬園藝手法，布局以幾何圖形和噴泉為主，園內處處以
各種雕塑裝飾。最初瑪麗·梅第奇的花園比較小，大概只到現
在公園裡八角形噴泉的邊緣。盧森堡花園於大革命後對大眾開
放，經過擴建，現在的公園用地約220,000平方公尺。

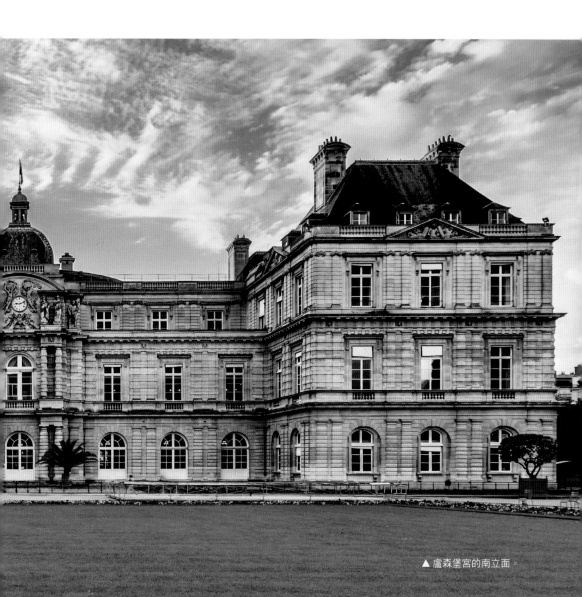

▲ 盧森堡宮的南立面。

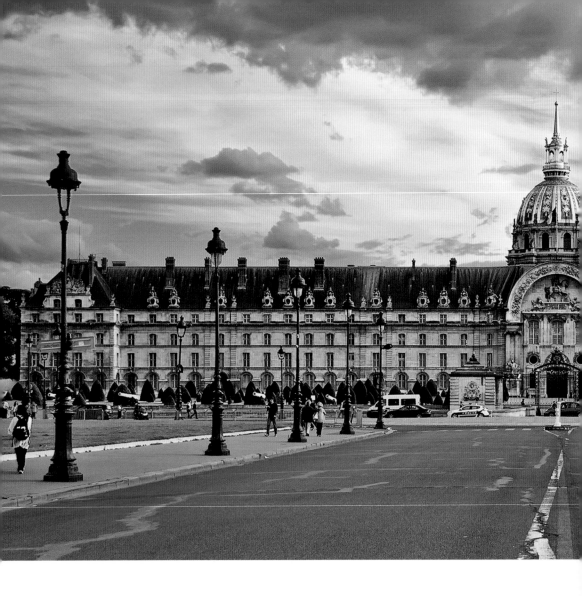

軍事博物館

一代軍事天才最終安息之處

（Musée de l'Armée, 1641 – 1708）

巴黎

——

在巴黎第七區，塞納-馬恩河南岸，以一塊約500公尺長，200公尺寬的綠化地帶與亞歷山大三世橋和大小皇宮接連的軍事博物館，原是一幢退伍軍人療養院（Hôtel des Invalides，亦稱傷兵院）。路易十三最初計劃興建幾棟簡單的營房式建築，但最終接納建築師布呂揚（Libéral Bruand）的建議，以合院模式規劃，特點是一個建築體內包含有十五個大小和用途不同的露天庭院。後來路易十三聽取了將領們的意

見，增加了一座皇室專用的小教堂。

療養院部分於1641年開始動工，1676年完成。主入口向北，從外觀看，設計明顯是義大利文藝復興時期的巴洛克風格。有趣的是，閣樓式的屋頂已隱約看到日後鼎鼎大名的儒勒・馬薩設計風格的影子了，這期間，他已跟隨布呂揚學藝了。當然，這時期也不免加入了一些屬於洛可可藝術風格的鎏金裝飾。

小教堂原本為皇家專用，以法國歷史上一位偉大君主——被稱為聖路易的卡佩王朝的路易九世命名。小教堂也是布呂揚的作品，1679年由馬薩完成。大概因為不符合皇室的形象，落成後，路易十四把小教堂開放給軍士使用，後簡稱軍士教堂。而這時候馬薩已受到路易十四的賞識。

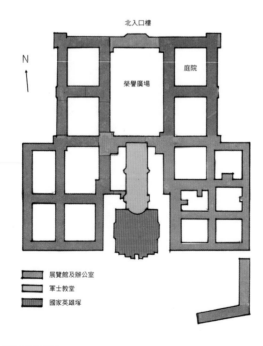

▲ 軍事博物館平面示意圖。

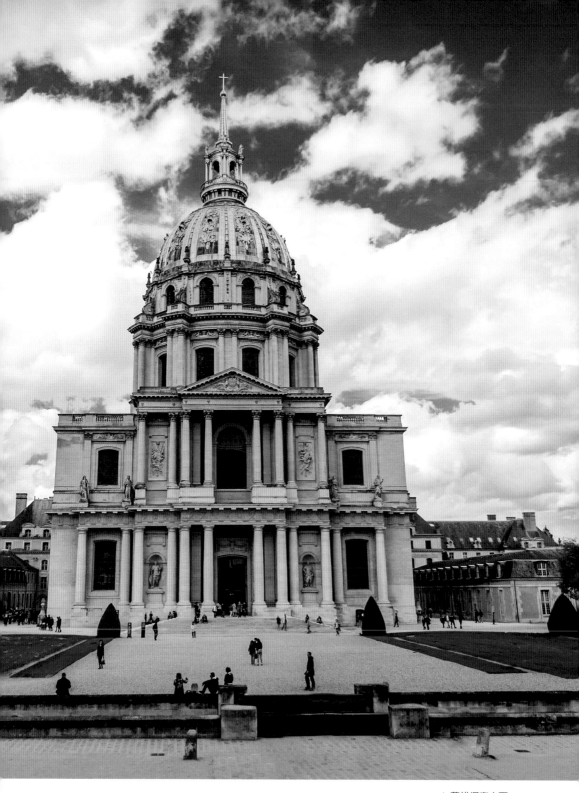

▲ 英雄塚南立面。

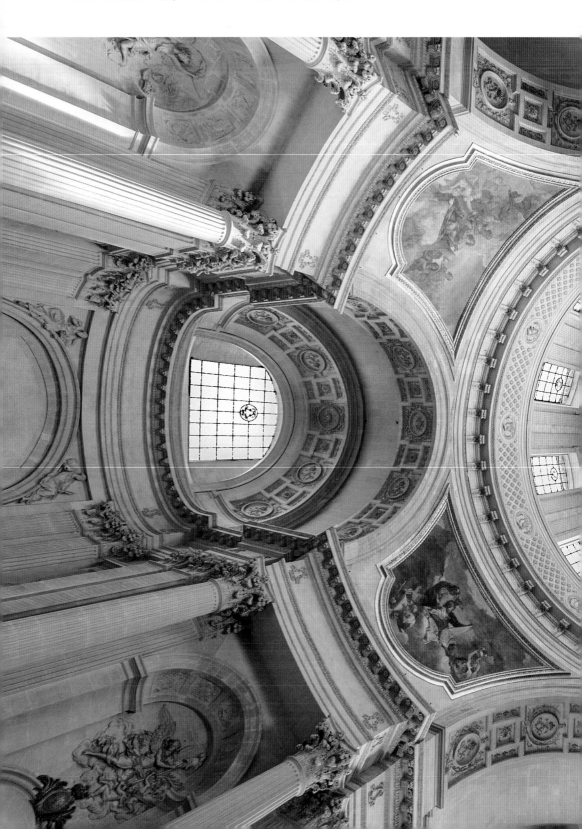

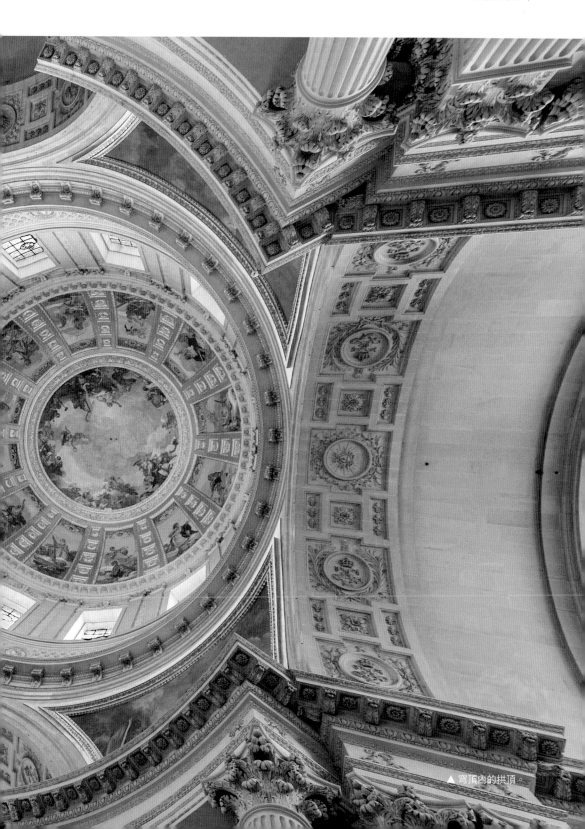

▲ 穹頂內的拱頂。

到訪軍事博物館，最令人驚嘆的還是國家英雄塚（Dôme des Invalides）那金光璀璨的穹頂。原來路易十四開放小教堂後，聘請馬薩在療養院南端加建一座更宏偉、更華麗的皇家教堂，作為皇室成員死後的墓塚。新教堂主立面向南，前庭臨圖維爾大道（Avenue de Tourville），建築面積約3,700平方公尺，希臘十字形平面，邊長約56公尺，北面和軍士教堂相連。新教堂的造型仿照羅馬聖彼得大教堂，比例也相仿，體

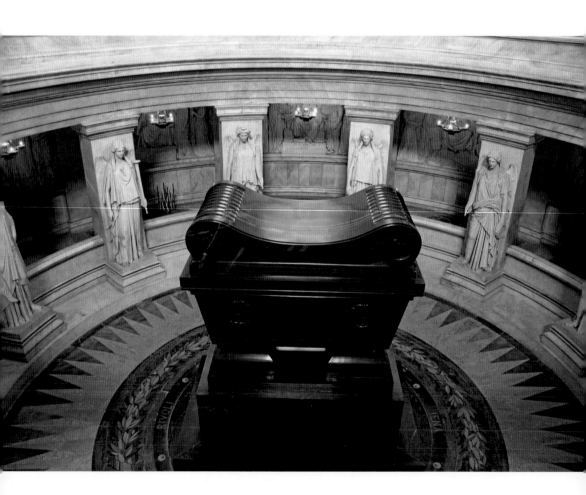

積約是羅馬的三分之二。四個巨大柱墩承托著教堂上空的穹頂，柱墩內空，藏有樓梯通往上層四角形的小祭堂。穹頂內拱頂的鎏金裝飾配襯著佛斯（Charles de La Fosse）的作品，他是路易十四最器重的藝術家勒布朗（Charles Le Brun）的學生。從遠處看，馬薩的穹窿頂和布呂揚的療養院配合得天衣無縫。

新教堂於1708年完成，未料到的是路易十四死後，這座教堂並未按他生前的意願成為皇家墓塚，因此，從來沒有一位波旁王朝的成員埋葬於此。拿破崙一世死後仍被視為國家英雄，所以1840年，經復辟的奧爾良王朝君主路易·腓力一世（Louis-Philippe Ier）同意，拿破崙的遺骨從聖赫勒那島運回，安葬於堂內。此後，還有拿破崙一世的家族成員和功績顯赫的軍事將領供奉於此。因此，新教堂也可稱為國家英雄的墓塚吧。

◀ 拿破崙一世的靈柩。

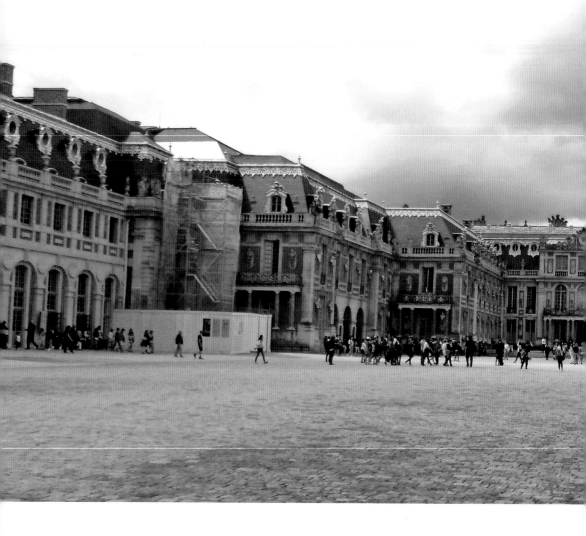

凡爾賽宮

權力奢靡的高峰，王朝沒落的轉折點

（Château de Versailles, 1661 – 1756）

巴黎

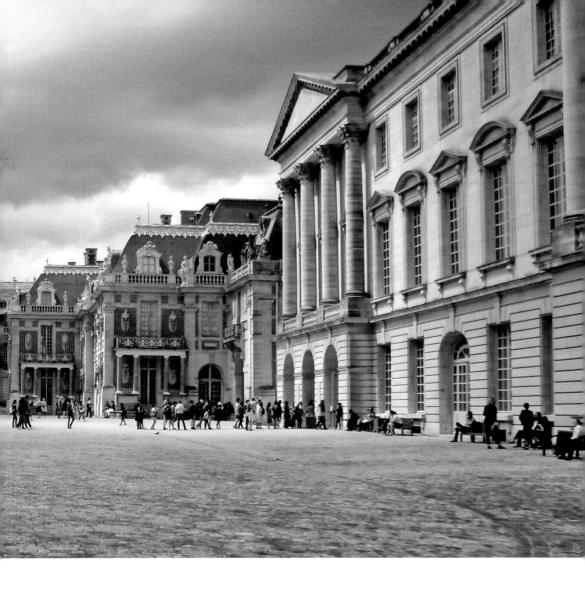

謗語說「弓滿則折，月滿則虧」，法蘭西人經營了一千多年的家族王朝過了全盛時期後便急速衰落，凡爾賽宮便是這個「自然規律」的佐證。

位於巴黎南約20公里的凡爾賽宮，原是貴族的狩獵莊園，路易十三於1622年購入，死後，產權由路易十四繼承，現在大部分的建築都是路易十四執政時期建設的。

路易十四5歲登基（1643），初期受到貴族和顧命大臣挑戰，幸得母后扶持才得以於23歲親政（1661），因此，他自幼便體會到權力的重要，努力學習駕馭王室貴族、公卿大臣之術。路易十四在位72年，在他的統治下，法蘭西王朝進入了史無前例的全盛時期。無獨有偶，中國清朝康熙皇帝約於同時期8歲登基（1661），14歲親政（1667），受到同樣的挑戰，也同樣得到祖母孝莊太后的保護，他在位的61年，是清代的政治經濟高峰期，史稱「康熙盛世」。

路易十四親政前，已專門去修建凡爾賽宮，為從巴黎市中心、容易受政治干擾的羅浮宮搬離作準備。他委任路易‧勒沃及安德烈‧勒諾特（André Le Nôtre）共同規劃和設計整個建設計劃。路易十四熱愛義大利文藝復興時期的藝術風尚，早於1663年便設立羅馬獎學金和在羅馬創立法蘭西學院，鼓勵有天分的藝術工作者到義大利學習，為國家未來建設培育人才。

勒布朗15歲已在法國藝術界嶄露頭角，受到教廷賞識和支持，到義大利跟多位大師學藝，被路易十四認為是法國有史以來最偉大的藝術家。路易‧勒沃早年隨石匠父親工作，對義大利前巴洛克年代建築大師貝爾尼尼父子（Pietro Bernini, Lorenzo Bernini）和科爾托納的藝術風格認識很深，輾轉從事建築設計工作，被喻為當代最出色的法國巴洛克建築師。勒諾特是園林世家出身，早年隨祖父及父親參與杜樂麗宮的園林建設，其後更替代父親，晉升為總設計師，曾多次與勒布朗和路易‧勒沃合作，1622年被路易十四徵召到凡爾賽宮工作。

　　馬薩早年隨叔父弗朗索瓦工作（弗朗索瓦是那些高坡度四周雙曲線、內藏閣樓的馬薩式屋頂的創造者，可惜當時不被重視），其後轉隨布呂揚參與軍人療養院的設計，才華橫溢，受路易十四賞識。1675年受邀前往凡爾賽宮擔任皇家建設總監後，馬薩把叔父的創作應用於凡爾賽宮，不久即受到重視。19世紀巴黎重建期間，馬薩式屋頂更廣泛被採用，也影響了海外的建築風尚，如中國上海等對外開放地區亦可見到這種屋頂。

　　建築史學者一致認為馬薩的創作代表了法國巴洛克藝術風格的極致，他的作品也是最能代表路易十四權力和奢華品味。所以，凡爾賽宮可以說是義大利文藝復興各時期藝術理念法國化的成果，這種風格被稱為洛可可建築風格。

▲ 中國上海閣樓式屋頂。

　　凡爾賽宮於1661年在原莊園基礎上修建，在1664至1710年間先後進行了四次擴建，每次擴建都恰巧在對外戰爭前後，目的是把貴族和王公大臣聚集到路易十四掌控的範圍裡，為他們提供奢華的生活，以減少他們在政治和軍事上的干擾。路易十四自稱太陽王，在建設中不忘表揚自己的豐功偉績。他一生不斷對外擴張權力，對內加緊集權；在位的72年是法國的全盛時期；可惜他沉迷享樂，耗盡了國家財富，為王朝埋下滅亡的種子。

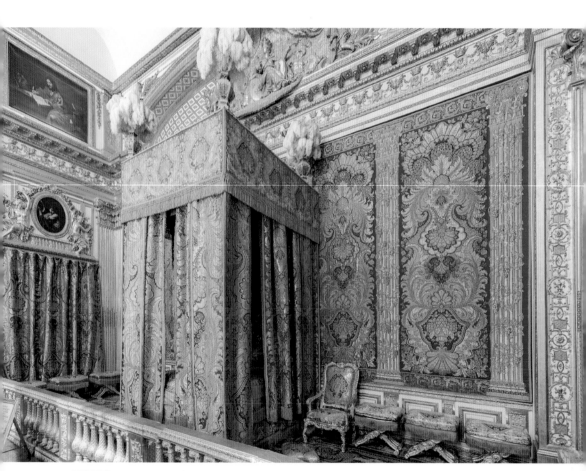

▲ 皇帝寢室。

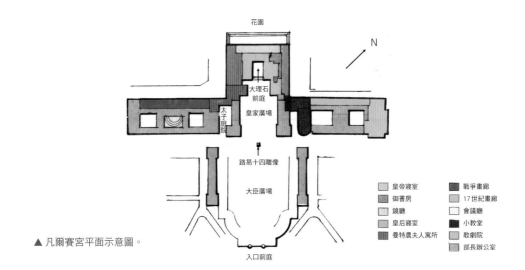

花園

N

大理石
前庭

皇家廣場

太子庭院

路易十四雕像

大臣廣場

入口前庭

☐ 皇帝寢室		■ 戰爭畫廊	
☐ 御書房		☐ 17世紀畫廊	
☐ 鏡廳		☐ 會議廳	
☐ 皇后寢室		■ 小教堂	
☐ 曼特農夫人寓所		☐ 歌劇院	
		☐ 部長辦公室	

▲ 凡爾賽宮平面示意圖。

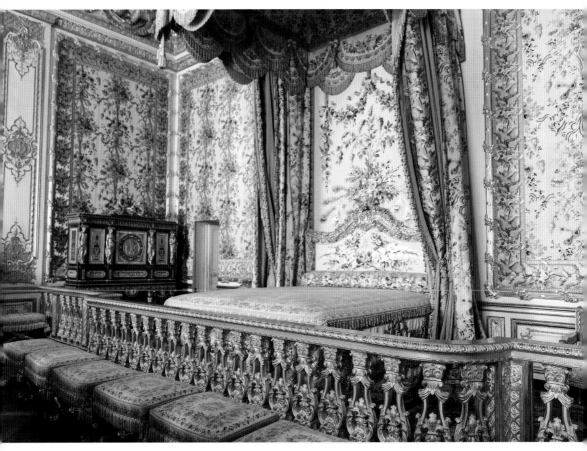

▲ 皇后寢室。

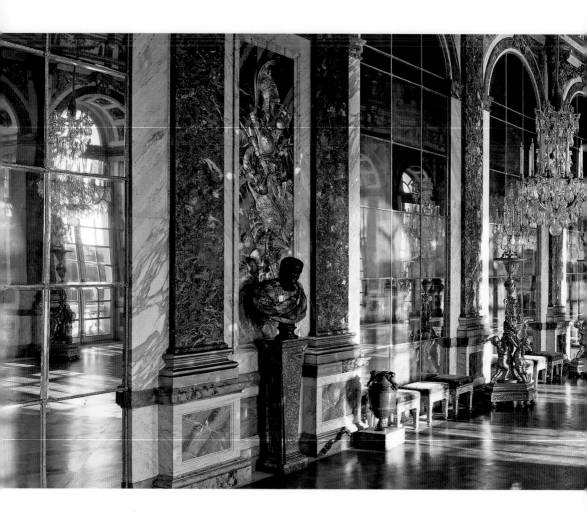

現在的凡爾賽宮可分為中央、南北兩翼、前庭和園林四個
部分。中央是國王和王后起居生活和私人接待賓客的地方，裝
飾工藝講究，別具風格。兩寢宮之間的鏡廳，長72公尺、寬
10.5公尺、高12.3公尺，是舉辦舞會和接待外賓飲宴的場所。
鏡廳內牆的大理石貼面及嵌飾工藝精細，拱形天花板畫滿路易
十四的英雄事蹟，均以鎏金線條和浮雕裝飾，雖然室內擺設的
工藝品不多，但在琉璃吊燈和燭臺的襯托下，金碧輝煌，是洛

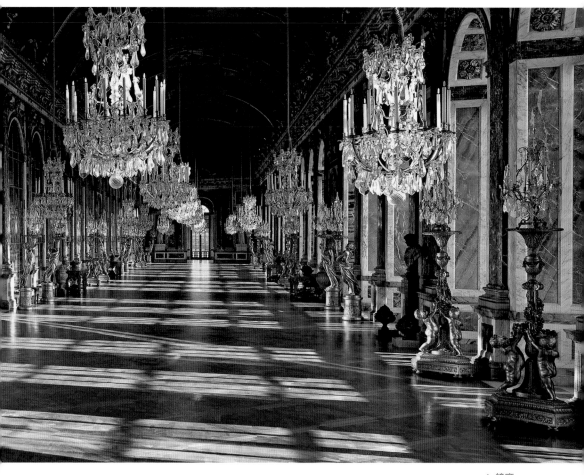

▲ 鏡廳。

可可裝飾風格的典範。至於那十七扇拱形落地玻璃門以及門對
面牆上數量、位置、大小相似的鏡子（當年鏡子和玻璃都十
分珍貴），不但使戶外園景一覽無遺，也令室內空間顯得更寬
敞。把室外園林景色帶入室內，給人亦幻亦真之感，是前巴洛
克的空間設計理念。鏡廳的美輪美奐，是勒布朗和馬薩合作的
成果。

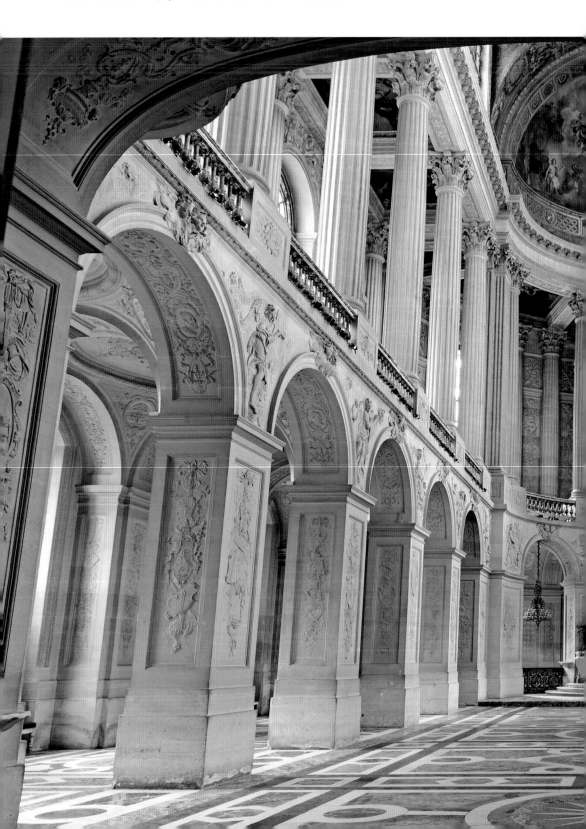

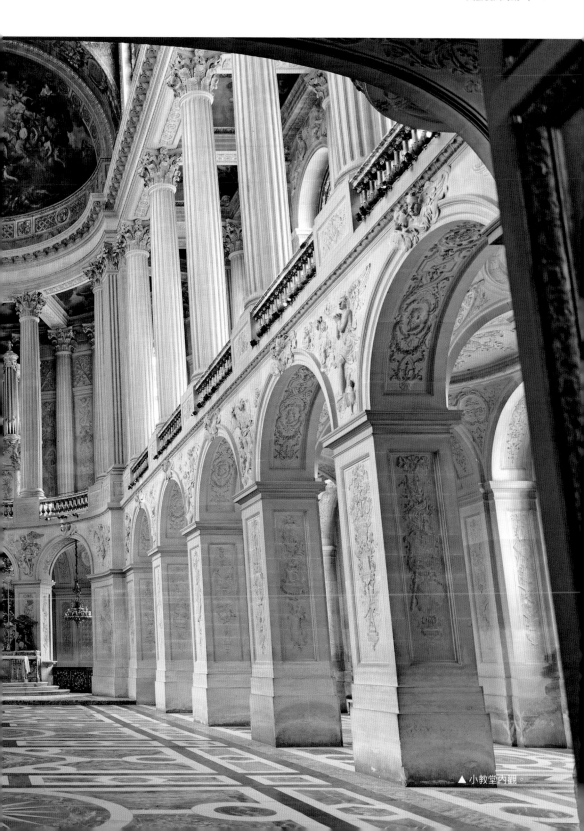

▲ 小教堂內觀。

南翼是路易十四坐朝聽政的地方，北翼主要是輔助的生活
設施，包括多個畫廊、藝術收藏室、圖書室、小教堂和歌劇廳
等。小教堂屬於巴洛克式和哥德式混合的風格，是馬薩的作
品。採用傳統教堂的平面規劃，樓高兩層，上層設有王室包
廂。室內裝飾採用了這時期常用的風格，如以彩色大理石裝飾
地面。遊廊以下以佈滿浮雕的方柱承托，以上則採用科林斯柱
式。祭堂和風琴都是以洛可可手法裝飾。歌劇廳位於南翼盡頭

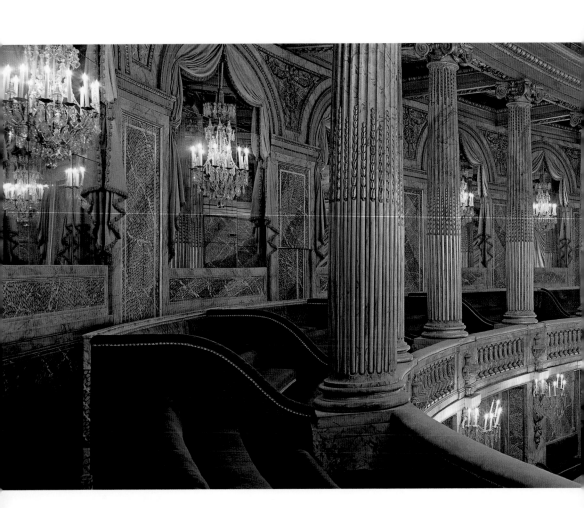

處，1770年完成，是為了慶祝路易十五大婚而建造，可容納七百多位賓客。最特別的地方是室內的裝修材料全部是仿石塊的木材，所以吸音效果良好；另外，大堂地板可升至與舞臺等高，這樣歌劇廳就能搖身一變成為舞廳。

前庭指大臣廣場兩旁最後加建的獨立建築物，是中央政府各部門使用的地方。這時候，整個王朝的治理機構都搬進了凡爾賽宮。

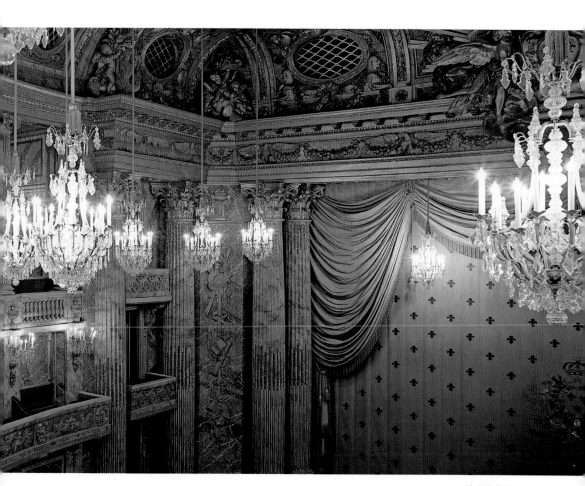

▲ 歌劇廳內觀。

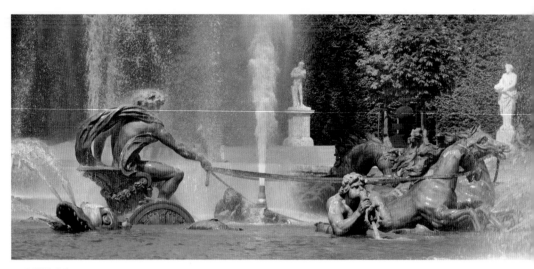

▲ 太陽神噴泉。

▼ 拉冬娜噴泉與一望無際的園林，遠處是大運河。

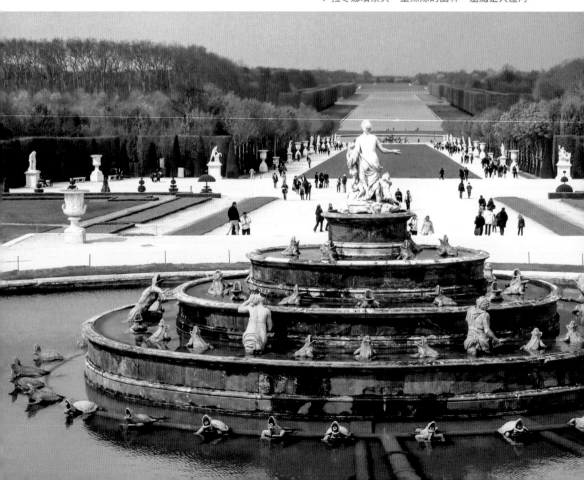

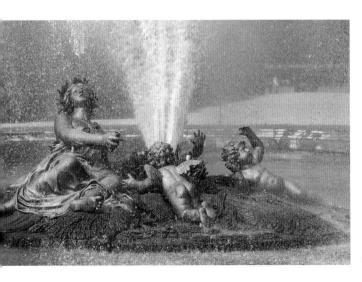

◀ 花神噴泉。

　　園林是皇宮的不可或缺的組合元素，凡爾賽宮的花園是歐洲最大的皇家園林，一望無際，由運河、人工湖、噴泉、花壇、叢林小徑組成；平面布局呈幾何形，喻意自然與文明有序，天工與人力和諧。園內藝術品琳琅滿目，都是著名藝術家的作品。景點都以羅馬神話為主題，其中最值得欣賞的，首選是拉冬娜噴泉（Bassin de Latona），女神和蛤蟆的造型隱喻路易十四登基初期受到奸佞威脅，幸得母后支撐才得以順利親政的事蹟，是馬薩的作品；其次是太陽神噴泉（Bassin de Apollo），路易十四自喻為羅馬神話中的太陽神，勒布朗就以太陽神駕馬車巡遊的雕像來歌頌他；其他如海神（Neptune）噴泉、酒神（Bacchus）噴泉、花神（Flore）噴泉、豐收神（Ceres）噴泉、農神（Saturne）噴泉，以至那階梯狀金字塔池等，均出自名家之手，反映出當年法國的藝術流向受義大利文藝復興的藝術理念影響深遠。

　　花園設計以園為主，宮殿西立面是花園的背景，這裡看不到馬薩式的屋頂和那些繁複的洛可可裝飾，外觀仍保持最初路易‧勒沃設計的法式巴洛克風模樣。此外，園內還有大小兩座風格相若的別宮，大別宮（Grand Trianon）是路易‧勒沃的手筆，於路易十四時建造；小別宮（Petit Trianon）雖然室內裝飾華麗，但規模較小，大概是因為路易十五不想冒犯他的父親吧。兩座別宮都是他們父子與情婦的幽會之所。

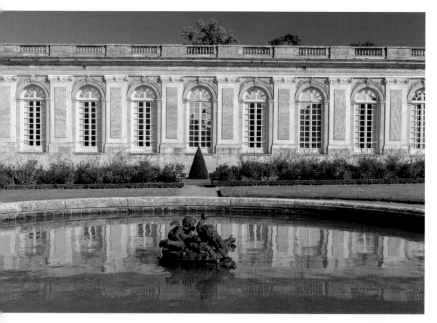

▲ 大別宮外觀。

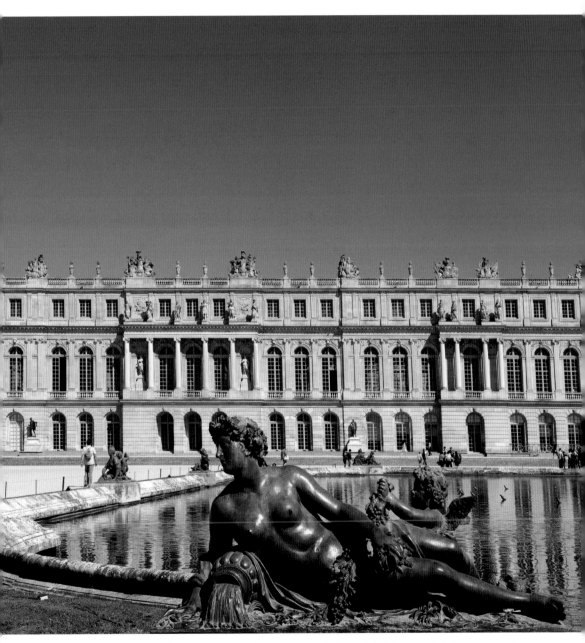

▲ 宮殿的西北立面在設計上作為皇家花園的背景。

協和廣場、瑪德萊娜教堂、國民議會大樓

都市規劃與歷史景觀
（Place de la Concorde, 1754 – 1763、
L'église Sainte-Marie-Madeleine, 18世紀、
Assemblée Nationale, 18世紀）
巴黎

———

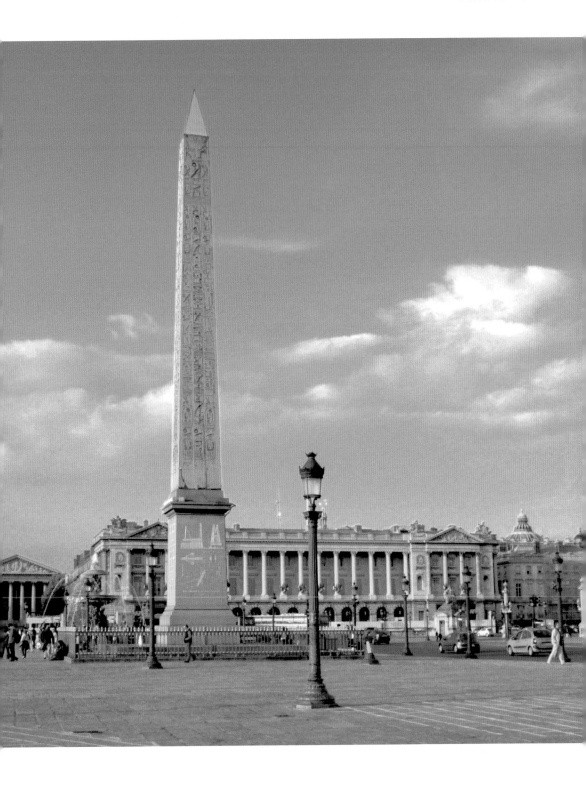

協和廣場南臨塞納-馬恩河畔，杜樂麗宮花園、瑪德萊娜教堂和香榭麗舍大道（Avenue des Champs-Élysées）中軸線的交會點上，從都市規劃的角度看，它是羅浮宮與香榭麗舍大道的過渡空間。廣場面積達80,000平方公尺，1754年路易十五委任他最喜愛的建築師加布里埃爾（Ange-Jacques Gabriel）設計，1763年完成。最初規劃的廣場呈八角形，四周以人工河道環繞（現已被填平）。1772年，為了慶祝路易十五大病初癒，在廣場中央豎立了他的雕像，廣場也被命名為路易十五廣場。

1792年大革命期間，雕像被斷頭臺代替，廣場亦易名為革命廣場。隨後幾年，逾千人在那裡被處決，包括路易十六和他的妻子瑪麗‧安東尼（Marie Antoinette）。不過，難以想像的是，當年的革命領導之一——政治家、法律家羅伯斯庇爾（Maximilien de Robespierre）因與國民公會意見不合，被指叛國，未經審訊，也在那裡被處決。可見革命時期政治混亂，十分血腥。

▶ 象徵城市、寓意共和的雕塑。

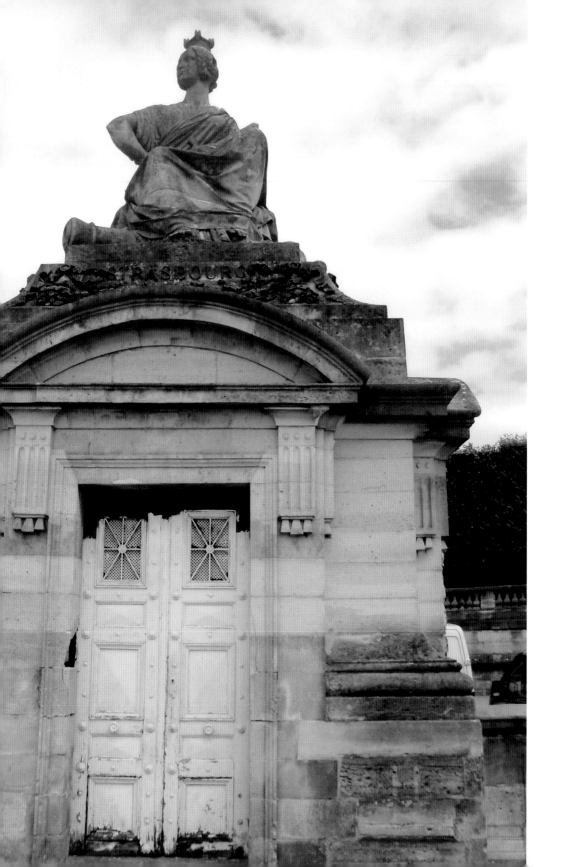

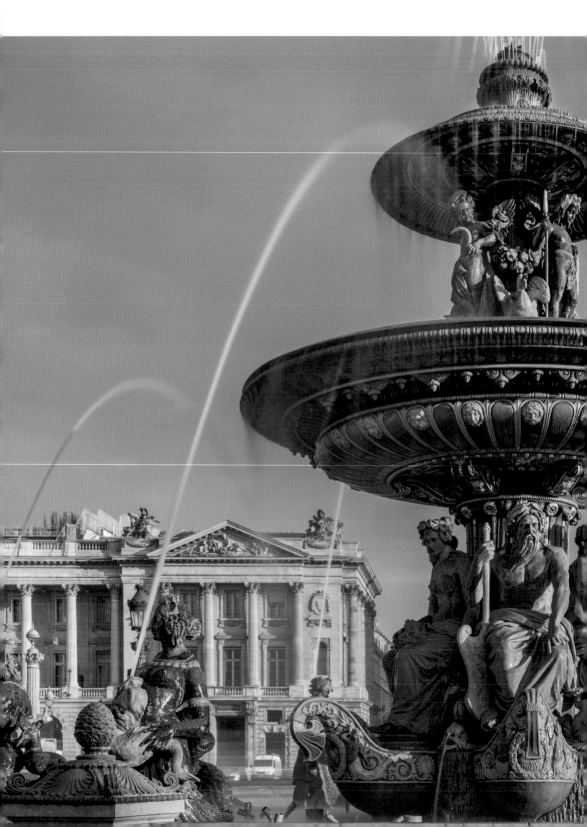

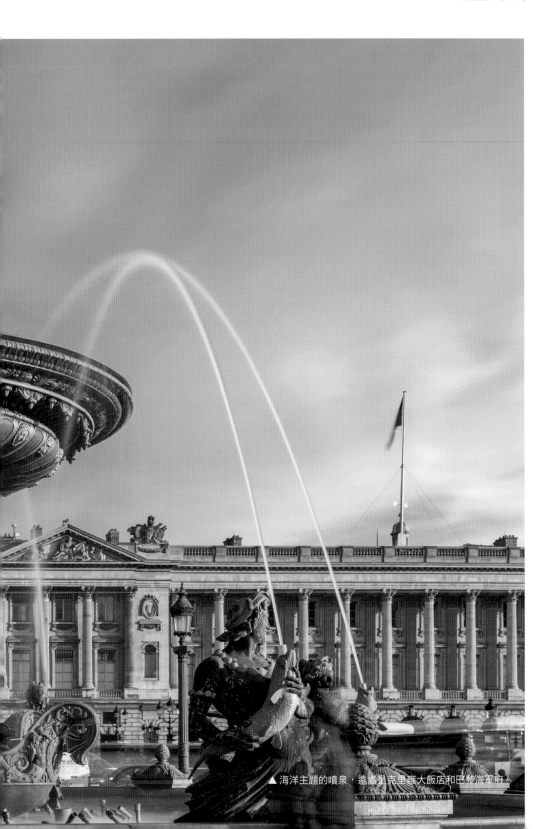

▲ 海洋主題的噴泉，遠處是克里雍大飯店和巴黎海軍府

　　1836年，廣場重新規劃時，斷頭臺被埃及的方尖碑（obélisque）代替了。它是1831年埃及總督承諾送給法國三座方尖碑之一，高23公尺，重達230噸，三千多年前矗立在埃及盧克索（Louxor）法老王拉美西斯二世神廟（Temple de Ramsès II）入口處。方尖碑本是埃及的國寶，不知何故承諾送給法國，也許是當年埃及正與奧斯曼帝國作戰時請求法國支援而承諾的回報，但之後不知何故，其餘兩座並未送到，承諾也不了了之。廣場的方尖碑是一塊完整的粉紅色花崗石，上面以埃及象形文字刻著拉美西斯二世和三世的功績，基座則刻了方尖碑運送和安裝過程的文字。四周分別安放了波爾多、佩斯特、里耳、里昂、馬賽、南特、盧昂和斯特拉斯堡八大城市的雕塑，寓意共和。1836年和1839年先後在方尖碑南北兩側加建的兩座以海洋為主題的銅塑噴泉，是共和國重視海軍建設的象徵。

　　廣場北面以南北中軸線分隔的兩幢大樓於1757年和1774年建成，也是加布里埃爾的作品。大樓正立面設計和羅浮宮的東立面風格相近，同樣被認為是法式巴洛克建築的代表作。西面的建築原為政府辦公大樓，東面的建築則為海軍總部。但不久西面的建築便被改為豪華飯店，那是瑪麗·安東尼經常喝下午茶和學習鋼琴的地方，一直營運至今，現稱「克里雍大飯店」（Hôtel de Crillon）。法國大革命後，東面的建築也改為現在的「巴黎海軍府」（Hôtel de la Marine）。

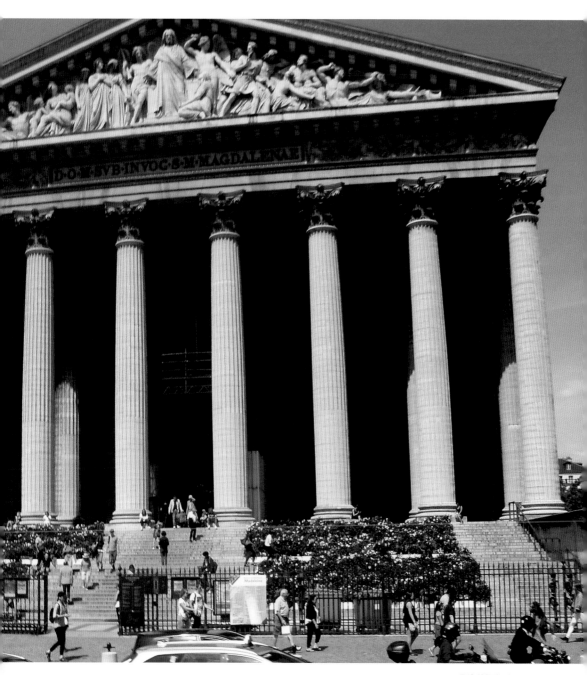

▲ 瑪德萊娜教堂。

　　現在看到的中軸線北面終點的瑪德萊娜教堂，屬於古希臘八柱制（octastyle-périptère）、外柱環繞形制神廟建築模式（希臘神廟共有十一種柱制、八種形制，參看《一次讀懂西洋建築》）。教堂的建築計劃於路易十六統治時期開始，原是用於供奉聖心教會創辦人聖女瑪德萊娜的。原設計仿效退伍軍人療養院的國家英雄塚風格，法國大革命期間工程遭遇多次停頓和變化。1806年拿破崙一世將其改建為古希臘神廟樣式，用以彰顯共和國的軍人精神。凱旋門建成後，瑪德萊娜教堂象徵軍人精神的功能減弱，因而恢復其原本作為教堂的職責。

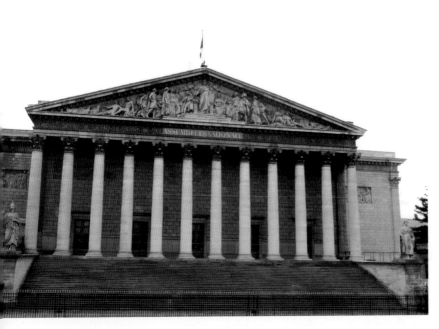

▲ 國民議會大樓。　　▶ 南北中軸線上的噴泉、方尖碑，和南端的國民議會大樓。

　　沿南北中軸線向南走，通過協和橋可直達國民議會大樓。大樓原名為「波旁宮」（Palais Bourbon），是路易十四女兒露易絲‧弗朗索瓦（Louise Françoise）的住所，法國大革命期間被收歸國有，後改為國民議會的活動場所。1805年，拿破崙一世在立面上加蓋了古希臘神廟的柱廊。相信這是他當年政治信念的表現吧。從協和廣場和鄰近建築的關係，可以看到巴洛克時期的都市規劃理念。

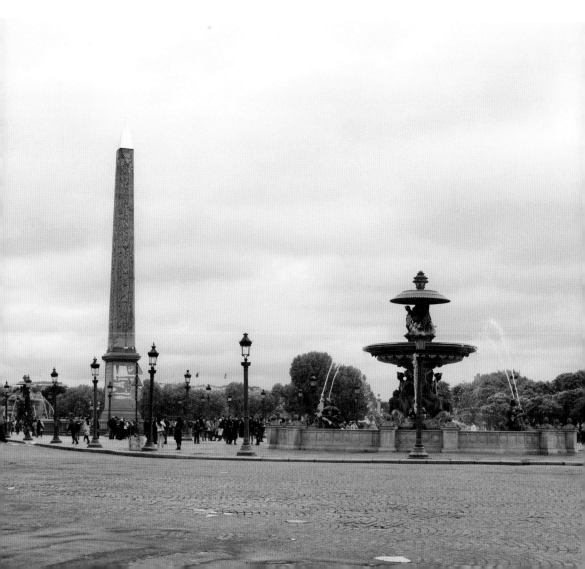

chapter

5

走向近代

（19 – 20世紀）

L'âge moderne

地理環境因素

19至20世紀期間，歐洲的建築發展主要由一些工業化的地區帶動，這些地區大多土地肥沃、農業發達、經濟和人力資源條件較好。若當地或鄰近地區的煤礦和鐵礦蘊藏量豐富，交通便利，具有與境內和境外大陸各地、大西洋沿岸地區貿易等有利條件，則更利於發展。

法國北部在這些方面有得天獨厚的優勢，因此，工業化進程領先其他地區，擁有新技術、新材料、新產品，標準化、模式化的工業產品品質可靠，價格便宜，受市場歡迎。更由於交通設施改善，大量產品可以透過公路、鐵路、河流、海洋等管道迅速地運送到各地。

建築方面，合成磚塊、陶瓷、鑄鐵和鍛鐵等產品得到大量生產，漸漸取代了以往的本地建築材料，帶動了歐洲各地工業化時期的建築發展。之後，鋼筋混凝土的出現，鋼鐵和玻璃技術的進步使建築進一步擺脫昔日技術的限制。與傳統的地理環境密切相關的建築特色漸漸衰退，工業產品和新技術登上了建築史舞台，開始主宰日後的建築發展模式。

歷史背景

工業化的急促步伐對社會改革的影響重大，這時候一些自身條件利於工業化的城市迅速崛起，大量人

口也向這些城市集中。城市須興建大量和多樣化的新
建築，除商業及工業運作設施外，也需要興建娛樂、
運動、教育、醫療衛生、福利設施，以至公共運輸設
施等來應付新的社會需要。

另一個社會現象是貧富差距縮小。昔日王室貴族
的奢華建築日漸減少，代而興起的是大量中產階級的
住宅和改善勞動階層生活品質的房屋。

事實上，歐洲工業化的進程不是一帆風順的。早
於18世紀末法國大革命時期，歐洲一些君主專制國家
害怕政權受到拿破崙領導下的政治理念影響，先後多
次組成反法聯盟和法國對抗。雖然拿破崙最終失敗，
但其後各國之間的地域和利益鬥爭日趨激烈。歐洲各
國為了穩定，也先後組成各種不同的政治軍事聯盟，
相互對抗，從而導致了第一次世界大戰（1914-1918）
和第二次世界大戰（1939-1945）。這時期，新的政治
模式和經濟狀態也漸漸催生了具有劃時代意義的新建
築理念。

法國方面，在19世紀早期，大部分地區仍保留
著一些簡化了的古羅馬風特徵。雖然在19世紀中葉
哥德風格一度復甦，但也只在宗教建築方面有所發
展。到了19世紀晚期，從巴黎開始，建築風格便漸
漸向義大利文藝復興時期的藝術理念靠攏了。其實，
早在17世紀，波旁王朝的路易十四已經相當喜愛當
年義大利的藝術風尚。在他執政期間，除了在巴黎創
建法蘭西皇家繪畫及雕塑學院（Académie Royale de

羅馬法蘭西學院與羅馬獎學金

路易十四熱愛義大利文藝復興
年代的藝術風格，執政初期已
在羅馬創立法蘭西學院，並於
1663年設立羅馬獎學金，資
助一些由國家選拔出來有天分
的藝術學生到該學院培訓。
學院創立之初只有繪畫和雕塑
兩門課程，路易十四去世後，
路易十五於1720年加入了建
築學課程。法國大革命後，拿
破崙一世於1803年再增添了
音樂課程。同時期，為保障這
學術機構不受大革命影響，羅
馬的法蘭西學院從原來的曼
奇尼宮（Palais Mancini）遷
往修復後的梅第奇別墅（Villa
Médicis），讓法國年輕的藝術
類學生有機會重睹和浸淫於文
藝復興時期的重要建築文物
中。

法國美術學院

座落在聖日爾曼德佩區
（Quartier Saint-Germain-
des-Prés）波拿巴路（Rue
Bonaparte）上，塞納-馬恩河
南岸，與羅浮宮隔河相對的法
國美術學院，又稱布雜藝術學
院，它的前身是法蘭西藝術學
院。路易十四的宰相馬薩罕於
1648年創建法蘭西皇家繪畫
與雕塑學院，畫家及理論家勒
布朗為院長，早期的任務是為
凡爾賽宮設計建築、裝飾、藝
術品等，以歌頌路易十四的豐
功偉績。1816年路易十八將
其與皇家音樂學院和皇家建築
學院合併，並改變以往的隨師
學藝制度，系統性地培育藝術
人才。
19世紀中葉之前，該學院由
國家管理，專為王室貴冑服
務。1863年，在拿破崙三世
的改革下，學院易名為今天的
法國美術學院，享有獨立行政
權，可以自由接受海外學生及
女學生。20世紀前後，學院
接收了不少來自世界各地的學
生，尤以美、加為多，對日後
到法國或美、加留學的中國學
生影響深遠。

Peinture et de Sculpture），在羅馬創立**羅馬法蘭西學院**
（Académie de France à Rome），還設立了**羅馬獎學金**
（Prix de Rome），為一些有天分的學生提供到羅馬接
受培訓的資金。更於1669年和1671年在巴黎先後設立
了皇家音樂學院（Académie de Musique）和皇家建築
學院（Académie d'Architecture），為國家建設培育人
才。1816年路易十八把三間學院合併為法蘭西藝術學
院（Académie des Beaux-Arts）；在法蘭西第二帝國拿
破崙三世執政期間，學院易名為**法國美術學院**（École
des Beaux-Arts）。此後，該學院的學術理念被稱「**布
雜藝術**」（Beaux-Arts）理念。

此外，工業化也為建築帶來新的發展空間，傳
統的建築理念遇上了新的挑戰。建築師被要求設計
大跨度空間、高層樓宇、防火建築等劃時代的建
築，鑄鐵、鍛鐵和鋼等建築材料成為建築師的研究
重點。自建築師維克托‧路易斯（Victor Louis）於
18世紀末為法蘭西國家劇院成功地蓋上鋼結構的屋
頂後，鋼結構技術日趨成熟，大量要求大跨度的建
築如橋梁、美術館、博物館、火車站、工廠、購物
中心等相繼出現。到了1920年代，建築師拉布魯斯
特（Henri Labrouste）在建造巴黎的聖日內維耶圖書
館（Bibliothèque Sainte-Geneviève）和舊國家圖書館
（Bibliothèque nationale de France）時，成功研發出以
鑄鐵和鍛鐵作建築物內部結構、以石塊作為外部材料
的建造技術。這時候，傳統的建築手法和新技術已開

始融為一體了。

　　半個世紀後，建築師索尼耶（Jules Saulnier）在建築理論家勒-杜克的啟發下，在離巴黎不遠的諾瑟爾小鎮（Noisiel）的梅尼耶巧克力工廠（Chocolat Menier）把原來的鋼鐵技術進一步發展為獨立結構框架系統，外牆變成只為遮風擋雨而設的建築構件。在鋼筋混凝土被普遍採用之前，這種技術一直被西方各地廣泛運用。

布雜藝術

布雜藝術的創作理念主要是集古希臘和古羅馬及義大利各時期風格之大成，結合其他地理環境的條件，強調歐洲建築的傳統，卻不拘於原來的規範和制式。在使用相關的構件時，根據設計的需要、建築師的美學觀念，自由地、有秩序地對構建進行重新組合。

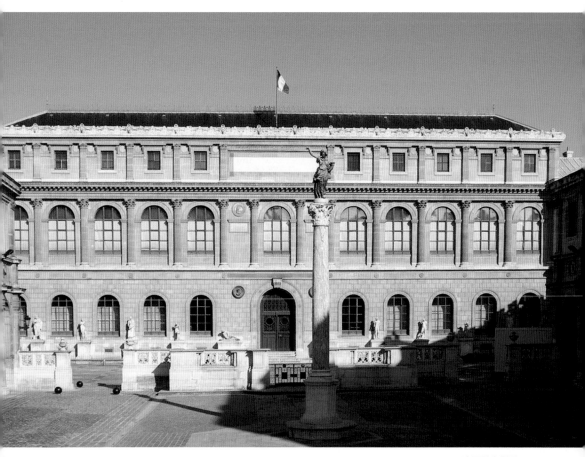

▲ 法國美術學院。

勒–杜克

勒–杜克是法國建築師、建築理論家。雖然他的理論和當時的藝術學院派格格不入，但在19世紀一片古典建築修復風上脫穎而出，以修復巴黎聖母院名噪歐洲，被譽為哥德建築修復大師。勒–杜克畢生修復的作品甚多，除巴黎聖母院外，也包括了韋茲萊修道院（Basilique Sainte-Marie-Madeleine de Vézelay）、巴黎聖物小教堂、聖德尼聖殿、圖魯茲的聖塞寧大教堂、納磅市政府大樓（Mairie de Narbonne）、皮耶楓城堡（Château de Pierrefonds）、卡爾卡松城堡等數十個歐洲重要的歷史文物。到法國旅遊，很容易看到勒–杜克復修的作品。

1970年代，他曾被聘請設計美國紐約港口自由女神像（Statue de la Liberté），可惜工程尚未完成，勒–杜克便於1879年去世。此項目最終由巴黎艾菲爾鐵塔的建築師居斯塔夫·艾菲爾（Gustave Eiffel）完成。

▲ 巴黎里昂火車站。

▲ 法國國家圖書館。

▲ 巴黎近郊的梅尼耶巧克力工廠。

新藝術

19至20世紀之間，新技術、新產品和新的社會需要催生了新的藝術理念。

新理念在法國、比利時、奧地利之間興起，迅速融入繪畫、建築、傢俱設計、室內裝飾及各式各樣的工業產品中，流行於歐洲各大城市，以至世界各地。

新藝術一詞起源於巴黎一間專門售賣這藝術風格產品的小商店（Maison de l'Art nouveau），其後被作為這個劃時代藝術理念的代名詞。

　　工業化改變了人們的生活方式，也改變了他們的傳統思維模式，催生了一個嶄新的藝術理念，傳統的對稱、雄渾、力量、理性，現實被視為封建時代的美學標記；相反地，新藝術（Art Nouveau）強調不對稱、纖細、柔弱、浪漫、超現實。原來嚴謹的搭配也變為自由的組合，單調的顏色變為多姿多彩，不受任何束縛，自由奔放，創意無限，以反映新的政治觀念和社會價值觀。

　　新藝術理念在法國、比利時與奧地利之間興起，旋即席捲歐洲各大城市。為了向各國彰顯在工業和藝術上的成就，法國於1889年在巴黎的世界博覽會上把最先進的鋼鐵技術和新藝術理念融合，建造了著名的艾菲爾鐵塔。

　　約於同一時期，鋼筋混凝土技術在歐洲各地出現，這方面，法國也比其他地區領先。這項技術最初只被用於工業建築，終於在1905年出現了第一幢運用鋼筋混凝土技術修建的非工業建築——巴黎近郊的聖讓蒙馬特教堂（Église Saint-Jean de Montmartre），它是使用鋼筋混凝土技術的先驅。

▶ 巴黎近郊的聖讓蒙馬特教堂。

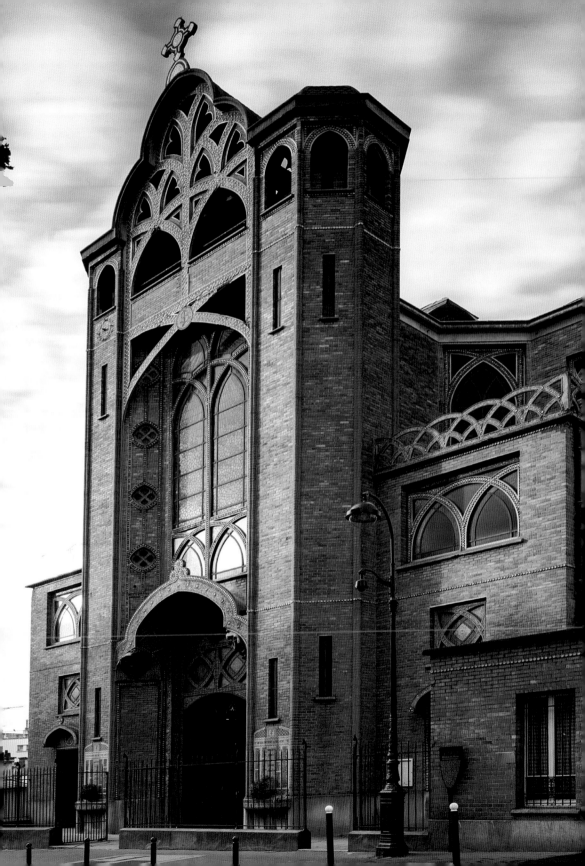

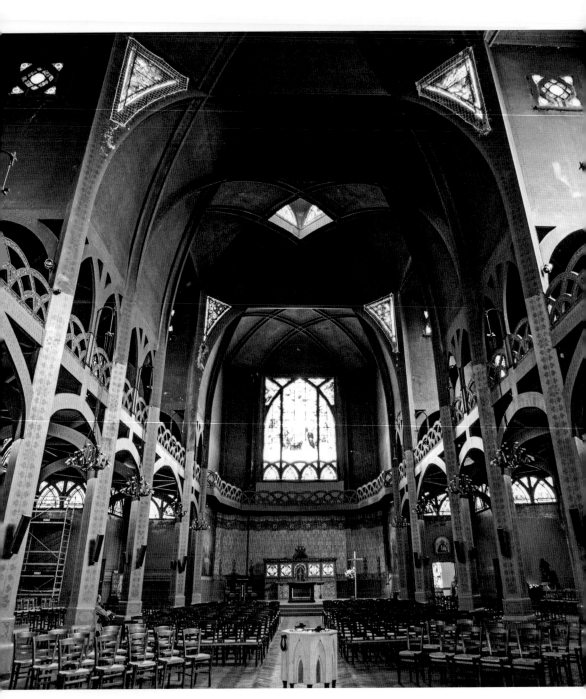

▲ 聖讓蒙馬特教堂內部。

宗教影響

　　工業化改變了社會的意識形態，帶來教育的普及化。宗教對社會的影響力減退，老百姓對不同宗教信仰持包容態度，巴黎近郊的聖心大教堂（Basilique du Sacré-Cœur）正是這時期社會狀態在建築上的表現（參看《一次讀懂西洋建築》第86頁「建築風格的成因」）。此外，大部分社會建設都是在工業發達、人口眾多的城市進行。

▲ 羅馬梅第奇別墅。

▲ 加拿大溫哥華文物館。

◀ 新藝術繪畫示意圖。

▼ 這裡原是名叫「新藝術」的
　小商店，現改建為郵局。

巴黎司法宮

與巴黎一同成長的文化遺產
（Palais de Justice, Paris,
13－19世紀）
巴黎

———

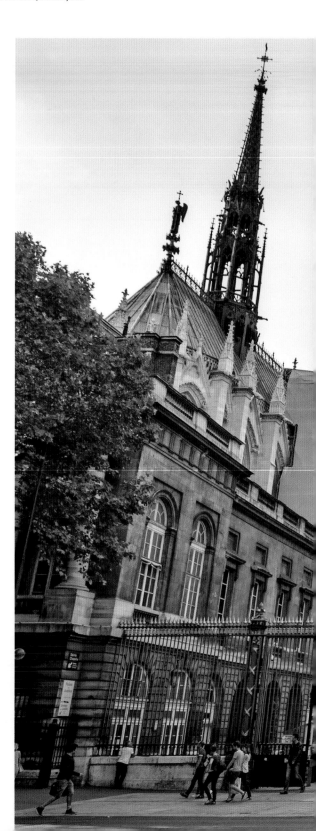

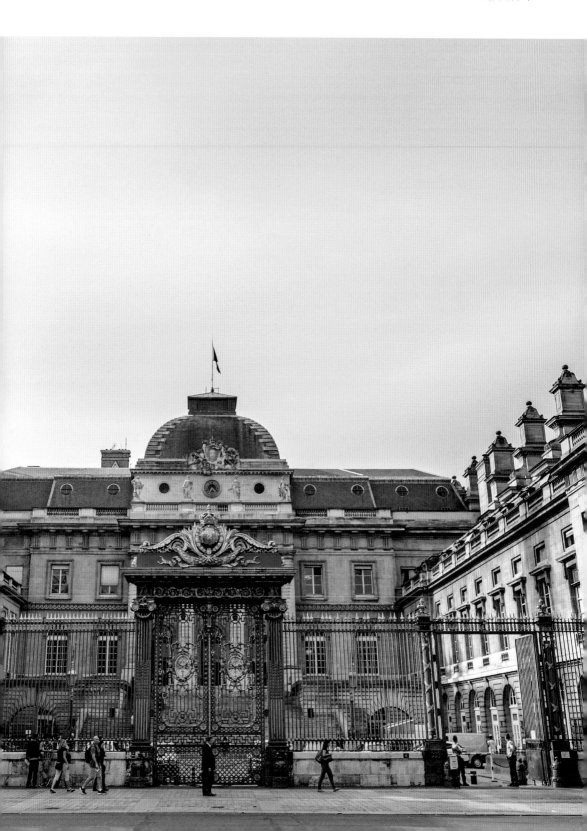

若說建築是歷史的載體，那麼在巴堤島上的一塊約50,000平方公尺土地上的建築便是法國兩千多年歷史演進的見證者。西堤島在羅馬帝國時代就已是羅馬人的軍事重地，巴黎地區的軍政中心。自梅洛溫王朝起，到瓦盧瓦王朝約翰二世（Jean II）執政期間，西堤島更是所有王朝的統治中心、王宮所在地。1364年，他的兒子查理五世繼位後，把宮殿遷往羅浮宮，原來的王宮、法庭和聖物小教堂都交予國會供行政及司法部門使用，由他的總管（concierge）全權負責執行，歷史學者稱之為「Conciergerie計劃」。後來王宮改為司法部門的監獄後，亦以「Conciergerie」為名（現稱古監獄）。現在表示酒店禮賓部的「Concierge」一詞大概也源於此。

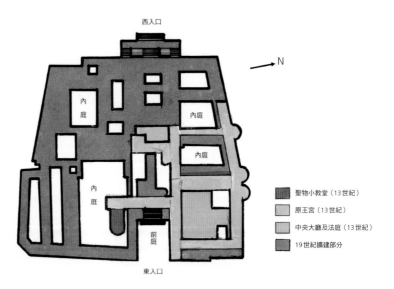

聖物小教堂（13世紀）
原王宮（13世紀）
中央大廳及法庭（13世紀）
19世紀擴建部分

▲ 司法宮平面示意圖。

　　法國大革命期間，原王宮是囚禁政治犯和重要犯人的監獄，曾關押過路易十六的妻子瑪麗·安東尼。法蘭西第二共和國總統及第二帝國君主拿破崙三世在對抗普魯士一役失敗下臺後，放逐到英國前，也一度被囚於此。最諷刺的是，原來被認為是革命英雄的司法部長羅伯斯庇爾被指叛國，處決前也是被監禁在他管轄的司法宮裡。

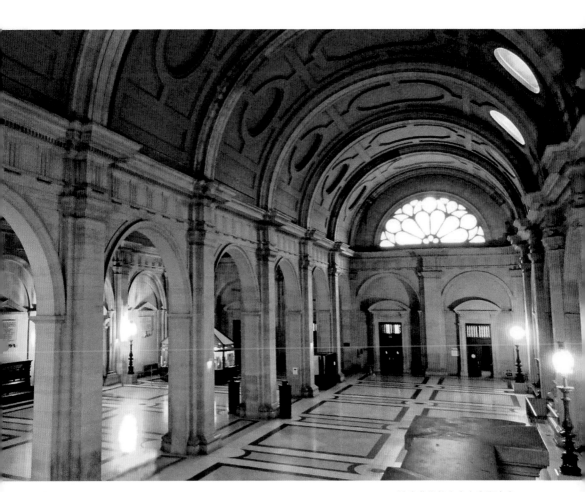

▲ 前庭北側的中央大庭及法庭。

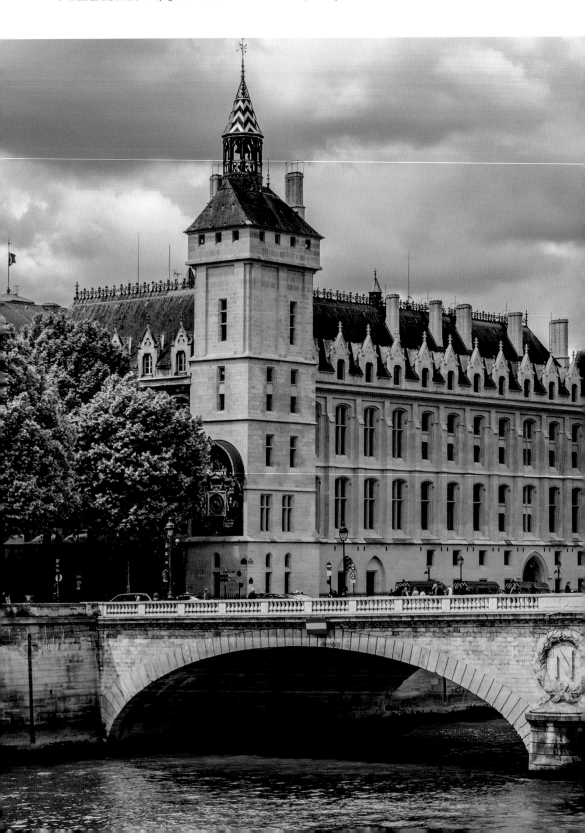

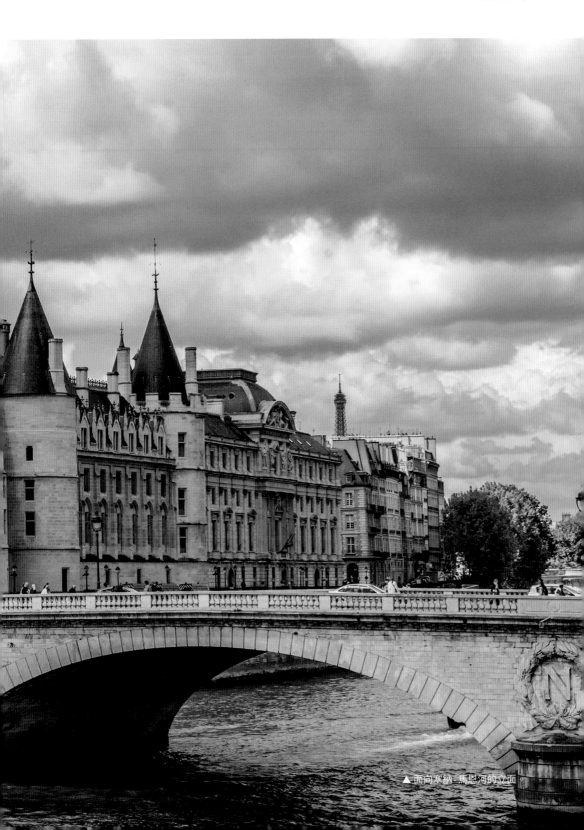

▲ 面向塞納－馬恩河的立面

　　現司法宮建築用地約3,000平方公尺，是一個集立法、司法和行政功能於一體的建築。司法宮的大部分建築是由拿破崙三世（第二帝國時期）時期所擴建，雖然經過多次的破壞和修復，但仔細去看，仍然可以根據不同的建築風格分辨出建築物的修建年代。

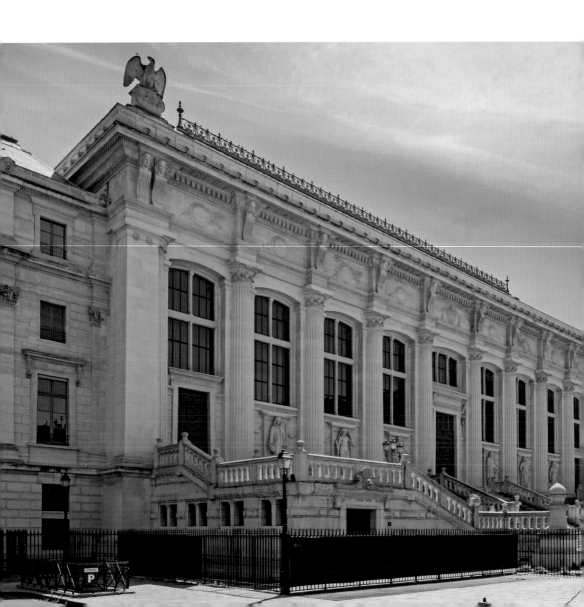

　　面向王宮大街（Boulevard du Palais）、法院前庭（Cour du Mai）南側哥德風格的聖物小教堂是保存最完整的建築物。其次是腓力四世擴建的宮殿（Palais de la Cité），雖然這部分之後被改建為法庭和監獄，內部裝修已面目全非，但從平面規劃上仍可隱約感覺當年的規模。面向塞納-馬恩河的立面仍保留著羅馬風時期的城堡建築的特色。

　　其餘都是在19世紀巴黎公社運動中被破壞後全面修復和擴建的部分，建築師是約瑟夫-路易‧杜克（Joseph-Louis Duc）。杜克早年就讀法蘭西藝術學院，曾獲羅馬獎學金到義大利深造，畢生作品不多，除了巴士底廣場（Place de la Bastille）的七月之柱（Colonne de Juillet）外，就屬司法宮最具代表性。杜克一生大部分時間都花在司法宮的修復和擴建上，因此，司法宮也可以說是反映19世紀巴黎建築藝術流行的作品。據說，司法宮西立面的造型靈感來自古埃及哈索爾神廟（Temple d'Hathor）和古希臘神廟，反映了設計者不拘一格，認為什麼最好、最適當，就怎樣做的布雜藝術之創作理念。

◀ 西立面造型的靈感來自古埃及哈索爾神廟和古希臘神廟。

先賢祠

羅馬萬神廟在法國的後嗣
（Panthéon, 1758 – 1790）
巴黎

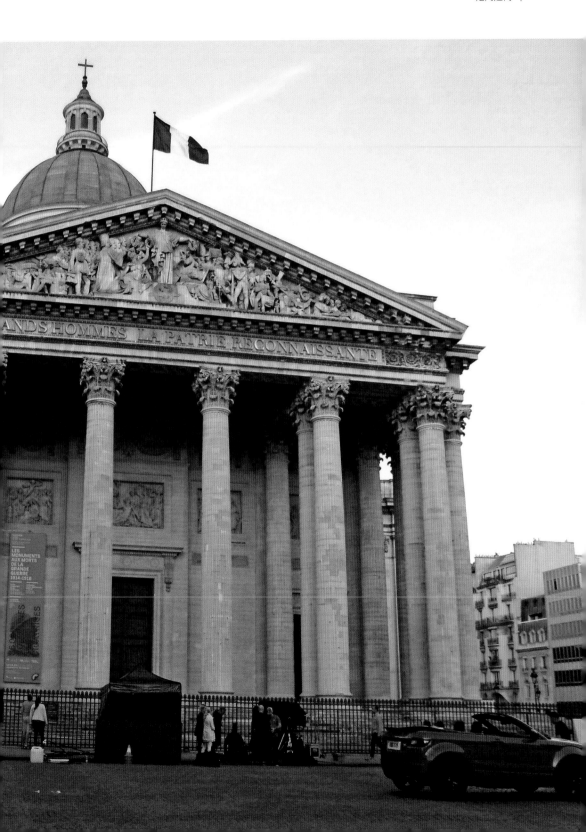

巴黎先賢祠與義大利羅馬萬神廟同採用英語單字「Pantheon」，兩者興建時間相距16個世紀，乍看有點相似。先賢祠被稱為新古典主義風格（néo-classicisme）的代表，在18世紀後被成為共和國的建築象徵，美國國會大樓更引用這種建築風格來表達政治理念；萬神廟則被視為經典的古羅馬建築，象徵著專制政權和神權。為什麼它們有著相同的建築基因，但在歷史、社會和建築意義上又截然不同呢？

　　波旁王朝君主路易十五在1744年的一場大病中，祈求法國保護神——聖女日南斐法庇佑，許願為她重建聖殿。病癒後，路易十五為了實現承諾，委任皇家建設總監馬里尼侯爵（Marquis de Marigny）負責籌畫重建案。聖殿的建築師是索弗洛（Jacques-Germain Soufflot），早年曾獲羅馬獎學金到羅馬的法蘭西藝術學院攻讀，對古希臘和古羅馬建築認識很深，並成功地將這些古典元素和哥德建築融合在一起，創造出一種新的建築風格，學術界稱為「新古典主義」。

　　聖殿於1758年動工，由於經濟困難，進度十分緩慢，路易十五和索弗洛於1774年、1780年相繼去世後，聖殿工程由路易十六和索弗洛的學生尚·朗德萊（Jean-Baptiste Rondelet）於1790年大革命風起雲湧之際完成。

▶ 羅馬萬神廟。

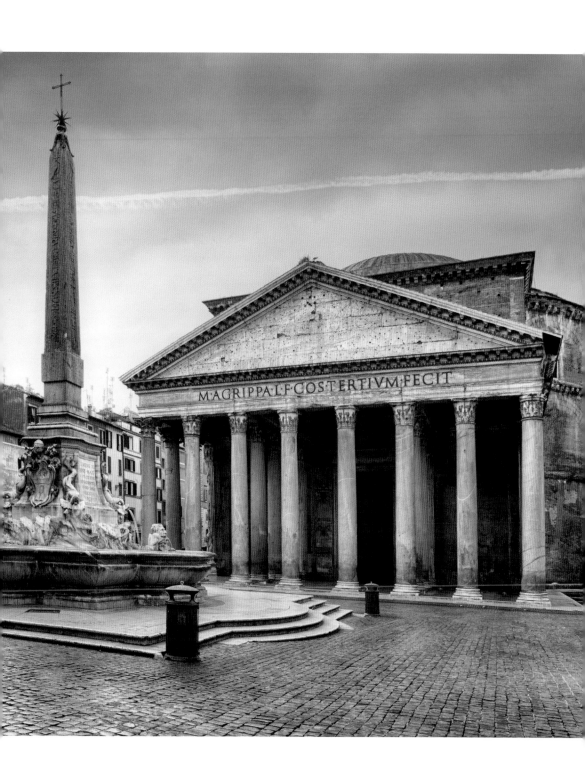

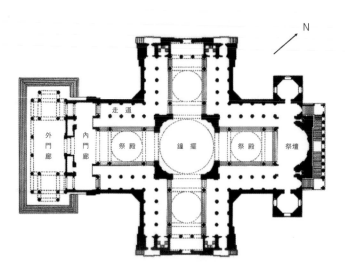

N

走道

外門廊　內門廊　祭殿　鐘擺　祭殿　祭壇

▲ 先賢祠平面示意圖。

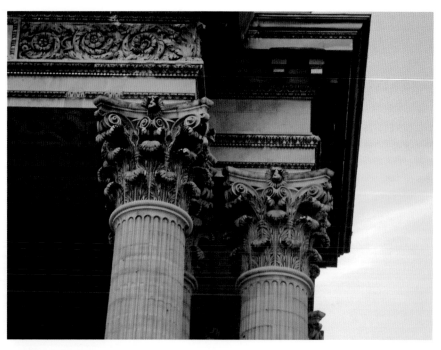

▲ 與羅馬萬神廟不同的轉角柱式。

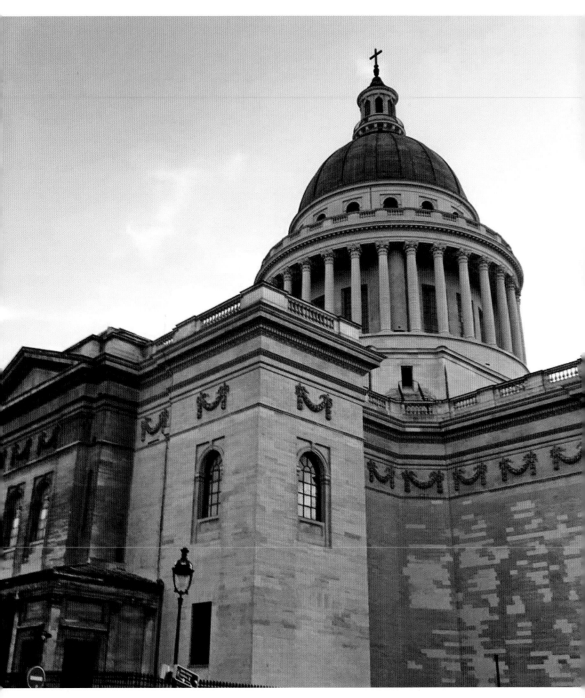

▲ 東北立面。

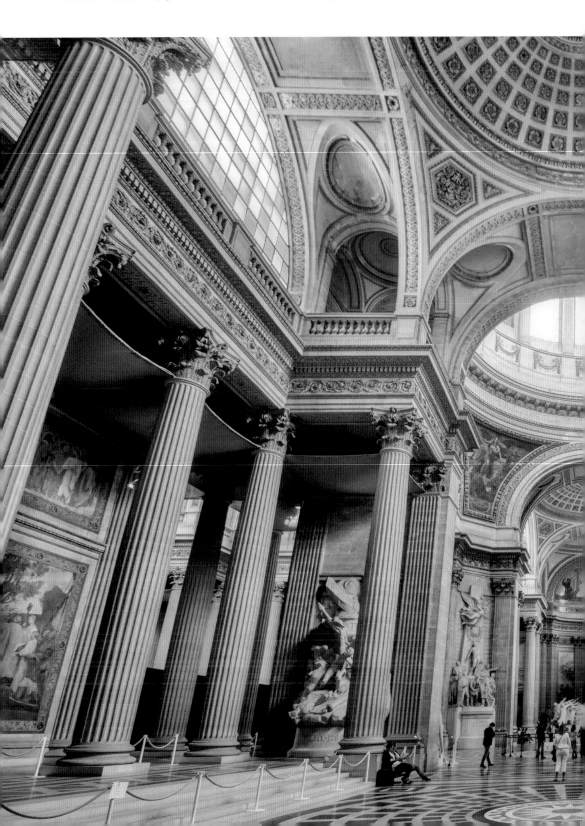

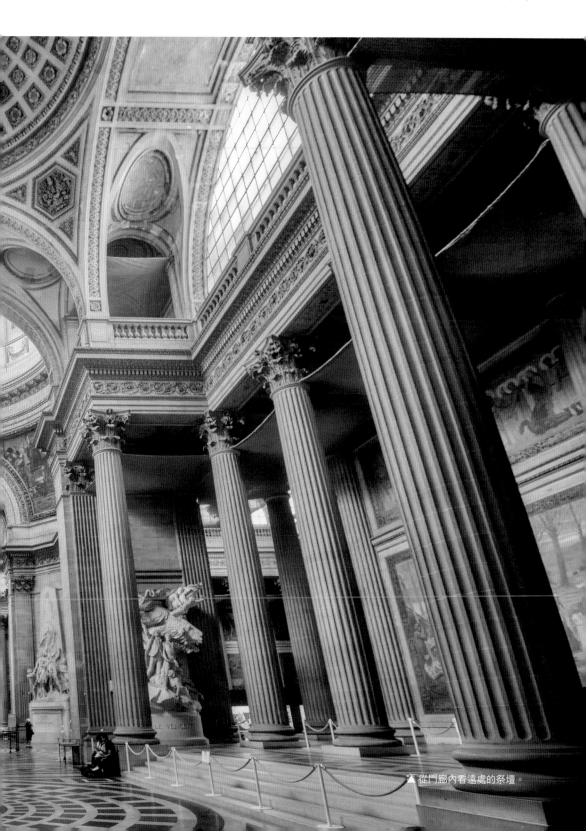

▲ 從門廊內看遠處的祭壇。

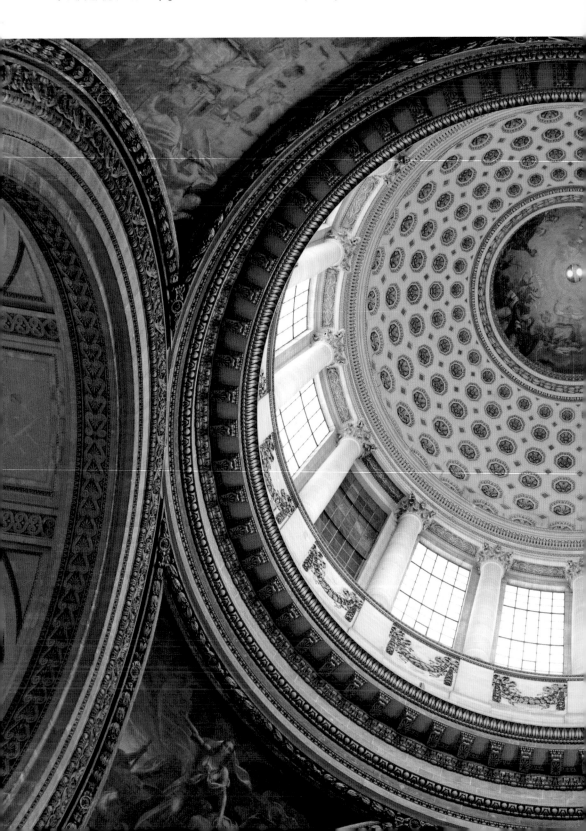

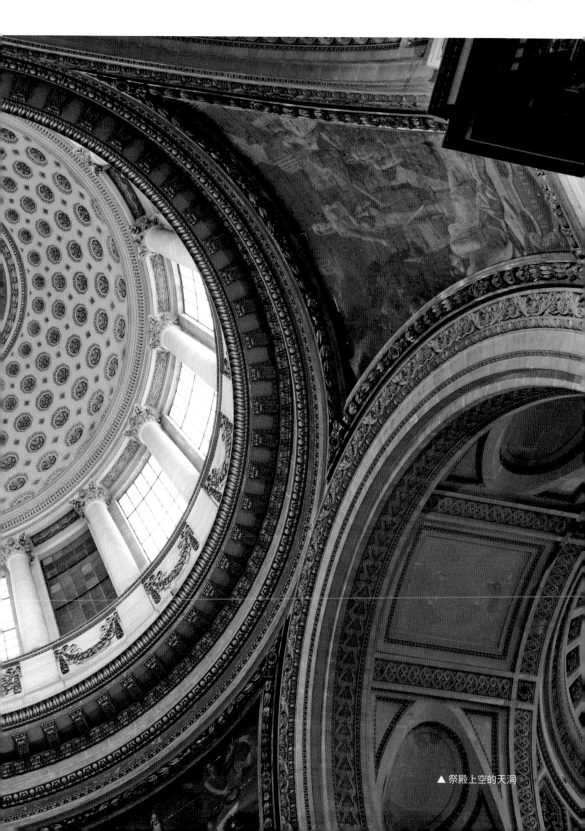

▲ 祭殿上空的天洞。

其後，米拉波伯爵（Comte de Mirabeau）在他主持的國民制憲議會（Assemblée nationale constituante）中宣佈把聖殿改為紀念革命英雄的墓塚，易名為先賢祠，意思是被供奉於此的都是國家的守護神。米波拉於1791年去世，是第一位被埋葬於此的人物。其後，一些對國家有傑出貢獻人士如小說家雨果、思想家伏爾泰、發明家布雷爾（Louis Braille）、社會主義學者尚・饒勒斯（Jean Léon Jaurès）、物理學家居禮夫婦（Pierre Curie and Marie Curie）等，均安葬在先賢祠。至2015年先後有75位法國名人被供奉於祠內。

法國是傳統的天主教國家，先賢祠也位於巴黎的拉丁區內，但是平面規劃並沒有選用宗教建築的會堂或拉丁十字架樣式（Croix latine），而是採用古希臘人象徵「生命」和「光」的十字（Croix grecque）模樣，和現代的瑞士十字國徽、國際紅十字會的的十字標誌所表達的意義相同，這說明索弗洛的設計一開始便脫離了宗教象徵。

整座建築長110公尺、寬84公尺、高83公尺，設有相同面積的地下墳塚。主入口在西立面，門廊設計採用古希臘科林斯柱式的六柱制，和羅馬萬神廟的八柱制十分相似。為了強調結構的穩固性和藝術效果，門廊柱式在轉角處稍稍作了修改。東面是可以直接進入地下墳塚的入口，沒有門廊，立面是典型的羅馬風建築風格。南北立面十分簡單，除頂楣下一些花彩和兩扇方便小門外，沒有窗戶，更沒有任何裝飾。

奇怪的是，從外觀來看，整幢建築物窗戶甚少，但進入祠內，自然光線卻十分充沛，原來那些高大的哥德式採光窗戶都被外牆「隱藏」起來。室內除壁畫、聖女日南斐法像、有關

法國大革命和國民議會的雕像外，沒有以往繁瑣的洛可可裝飾，反而顯得格調清雅，建築構件比例均稱，形態優美。特別是承托那巨大穹頂的四個柱墩，更是顯得嬌柔無力，難怪尚·朗德萊起初也有些擔心，要為它們稍作加固。其實索弗洛的設計案不是把穹頂的全部重量壓在這些柱墩上，而是採用了哥德建築的飛扶壁設計，把部分重量轉移到翼堂的柱子上。

　　穹頂直徑21公尺，從天洞上看，是三層的複合式建築，最低的是先賢祠的天棚，由帆拱承托在柱墩上，帆拱用以聖女為題材的壁畫裝飾。中層是透光層，也是承托穹頂的鼓座。外部以獨立柱子裝飾，那是從羅馬風時期演變而來的裝飾手法。頂層是保護層，採用了當時最普遍的建造方法，即內部用石塊和鐵箍搭建，外部用鉛塊鋪成。

　　此外，穹頂下的鐘擺設施，是法國物理學家傅科（Léon Foucault）於1851年研究地球自轉的實驗裝置。到訪先賢祠，也不妨看看。

▼ 天洞下的鐘擺裝置。

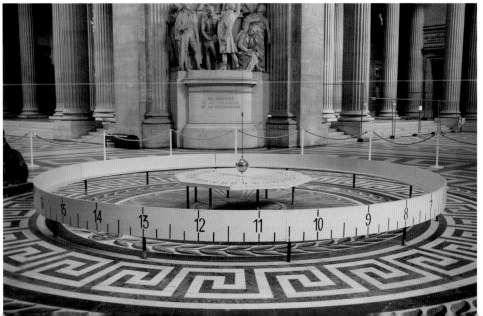

巴黎凱旋門

古羅馬建築文化與布雜藝術
碰撞的作品
（Arc de triomphe de l'Étoile,
1806 – 1836）
巴黎

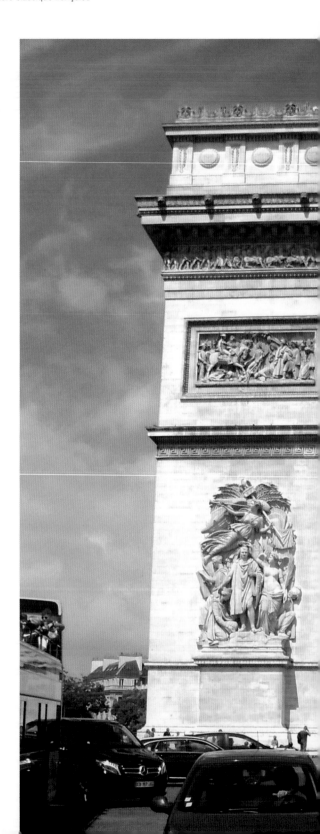

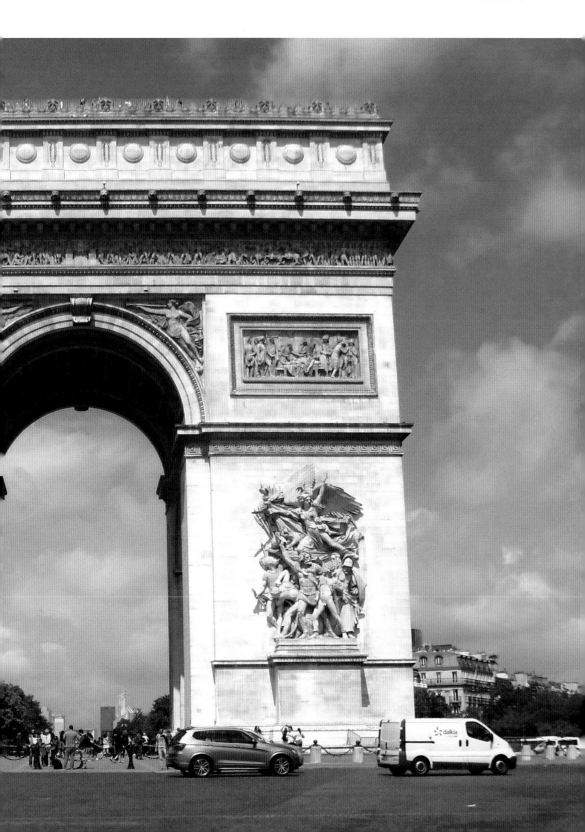

凱旋門矗立於巴黎市第八、十六及十七區交界處，巴黎十二條放射形歷史街道的交匯點——戴高樂廣場（Place Charles-de-Gaulle）的中心。法蘭西第一帝國君主拿破崙一世於1805年在對抗俄羅斯及奧地利帝國等組成的「聯軍」（第三次反法同盟〔Troisième Coalition〕）的戰爭中獲得全面勝利，聲望達到最高峰，他在此時提議修建凱旋門紀念法國人民起義推翻波旁王朝專制政權和在拿破崙戰爭中（Guerres napoléoniennes）的英雄及陣亡將士。

▶ 以拱頂技術修建的上層空間。

　　凱旋門是由法國古典建築大師艾蒂安-路易‧布雷（Étienne-Louis Boullée）的學生——著名的新古典主義建築師夏爾格蘭（Jean-François-Thérèse Chalgrin）負責設計，他的靈感來自古羅馬的凱旋門，其所代表的是一種沒有梁柱、單以拱式結構技術修建的古典建築範本。建築物的整體是以四柱狀縱向構件及一橫向構件組合而成，其間以高50公尺、寬45公尺、深22公尺的拱洞分隔。正立面拱洞高29公尺、寬14.6公尺；側面的高18.7公尺、寬8.5公尺。縱向部分內有螺旋樓梯直通上層（橫向部分）及天臺，橫向部分分為兩層。值得注意的是偌大跨度的內部空間均是以拱形技術建成的。

　　夏爾格蘭於1811年去世，後期工作由讓-尼古拉斯‧胡約特（Jean-Nicholas Huyot）接手。他是法蘭西藝術學院的高材生，曾獲羅馬獎學金到義大利深造，對古羅馬、義大利文藝復興早期和巴洛克時期建築頗有研究。

　　在拿破崙一世第六次對抗反法聯盟失敗後，波旁王朝復辟，這期間凱旋門的建造工程一度停頓，最終在路易‧腓力一世執政期間的1836年完成。1840年，拿破崙一世在聖赫勒那島逝世，他的遺體被帶回法國，在哀悼英雄的儀式中經凱旋門進入巴黎，可見法國人對這位已故的革命領導者、軍事統帥、第一共和國締造者和第一帝國君主仍有崇高的敬意。

　　要欣賞有關拿破崙一世事蹟的藝術創作，可以去看凱旋門東南和西北兩個立面上的雕塑，這些雕塑都是著名藝術家的作品。面向香榭麗舍大道有兩座雕塑，一座是《出征1792》（*Le Départ de 1792*），又名《馬賽進行曲》（*La Marseillaise*），作者是拿破崙一世的忠實支持者弗朗索瓦・呂德（François Rude）。雕塑描繪了1792年法國大革命期間，革命軍向奧地利宣戰，象徵自由、正義的女神呼籲群眾自願參與反專制政權和對抗入侵者的戰鬥。另一座是《凱旋1810》（*Le Triomphe de 1810*），作者是當時知名的新古典主義雕刻家尚・科爾托（Jean Pierre Cortot），是為紀念1809年在對抗第五次反法同盟戰爭中，於維也納簽下《申布朗條約》（*Traité de Schönbrunn*）而做的，雕塑描繪了拿破崙一世在天使報佳音的旋律下，被戴上桂冠的情景。面向軍團大街（Avenue de la Grande Armée）的是《抵抗1814》（*La Résistance de 1814*），作者是安托萬・艾戴克斯（Antoine Étex），是為了紀念1814年法國在對抗第六次反法同盟戰役中戰敗，巴黎被佔領，拿破崙第一次被放逐而創作的。雕塑表現了一位裸體的年輕戰士，左手握拳，右手持劍，決心保衛家園的模樣，雖然可能有危險，還有他父親和妻子的極力阻攔，也沒能阻止他。另一座雕塑《和平1815》（*La Paix de 1815*）也是安托萬・艾戴克斯的作品。表現了法國在滑鐵盧戰役失敗後，於1815年被迫簽訂第二次《巴黎條約》（*Traité de Paris de 1815*），拿破崙一世第二次被放逐，法國再一次割地賠款，法國人民，無論男女老幼，臉上都流露出無可奈何、愁眉苦臉的神態。

　　此外，凱旋門的地窖是各次戰役中犧牲的無名軍人墓塚。
地面上為軍人們雕刻著墓誌銘，還設置了長期點燃的「永恆之
火」，供人們弔唁。

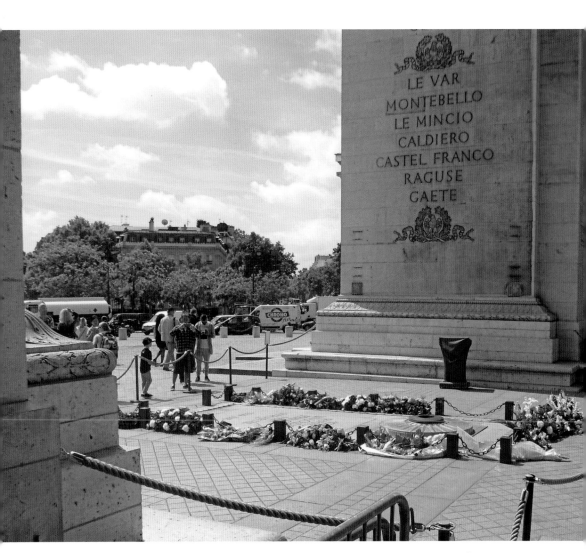

▲ 墓誌銘和「永恆之火」。

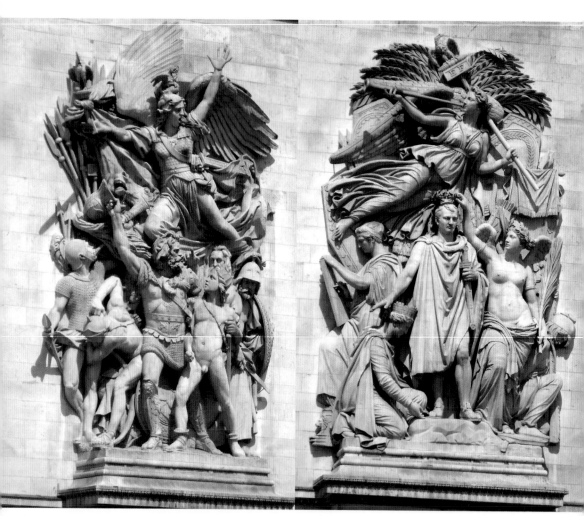

▲《出征1792》。　　　　　　　　▲《凱旋1810》。

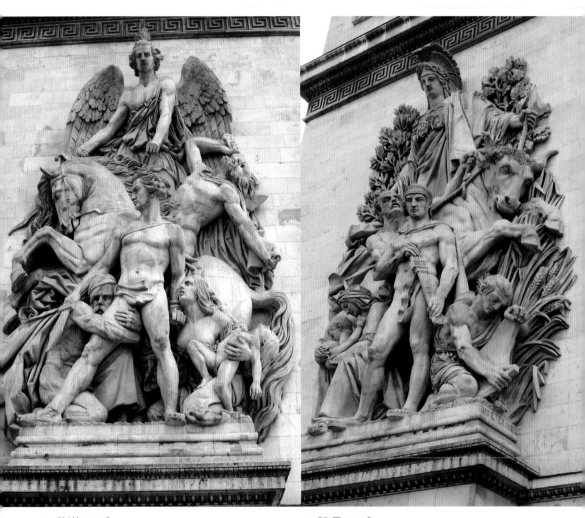

▲《抵抗 1814》。　　　　　　　　　　　　　▲《和平 1815》。

巴黎歌劇院

無遠弗屆的藝術創作
（Opéra de Paris,
1861 – 1875）
巴黎

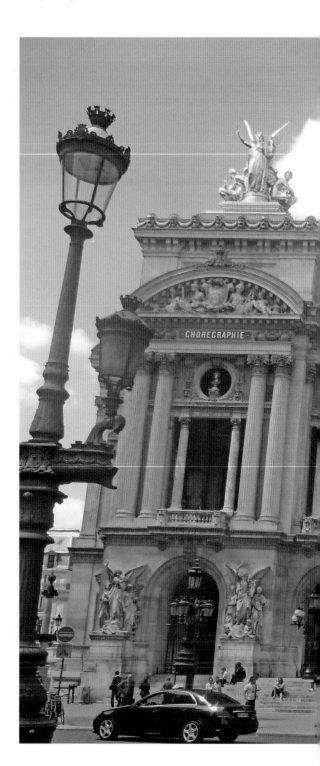

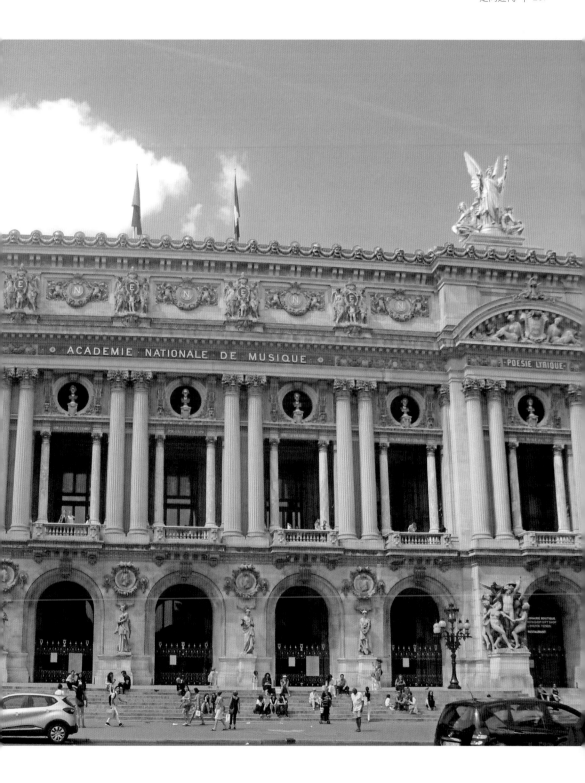

位於巴黎第八區的巴黎歌劇院，法國人多稱之為卡尼爾宮（Palais Garnier）以紀念它的創作者——建築師查理·卡尼爾（Charles Garnier）。舊劇院距現址不遠，於路易十四時期興建。拿破崙三世曾在劇院入口處被刺殺，後來決定以公開比稿的方式募集安全性更高的新劇院方案。在170個參賽作品中，卡尼爾的設計脫穎而出，評審團一致認為他的方案設計簡單、清晰、明確、美麗、豪華，三獨立入口和觀賞席的布局符合安全的要求。新歌劇院約11,000平方公尺的建築面積全以鋼鐵框架架構，可謂史無前例的嘗試。

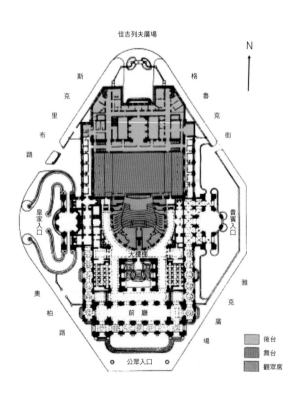

▲ 歌劇院平面示意圖。

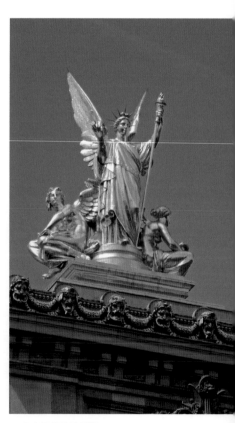

▲ 南立面的詩神雕飾。

　　卡尼爾曾獲羅馬獎學金到羅馬的法蘭西藝術學院深造，也曾公費到希臘遊學，古羅馬和古希臘建築文化都反映在他的作品中。巴黎歌劇院的成功讓他入選法國美術學院的名人堂。

　　巴黎歌劇院的藝術表現別具一格，集古希臘、古羅馬，以至義大利文藝復興各時期風格之大成，難以用歷史上的任何建築風格來簡單概括，連卡尼爾自己也說不出來。一次，拿破崙三世的妻子歐仁妮皇后（Eugénie de Montijo）問及時，他也只能支支吾吾地回答：「拿破崙三世時期的建築風格，不是嗎？」

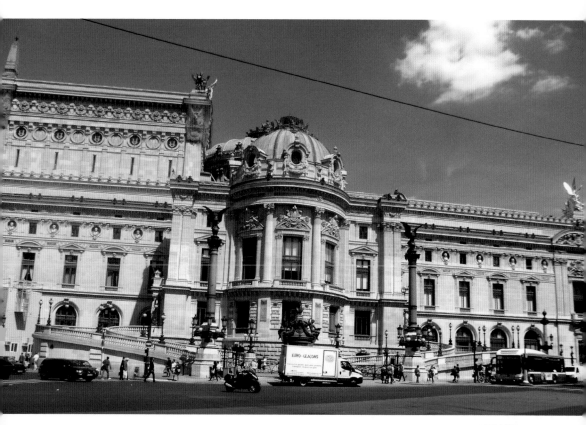

▲ 西立面。

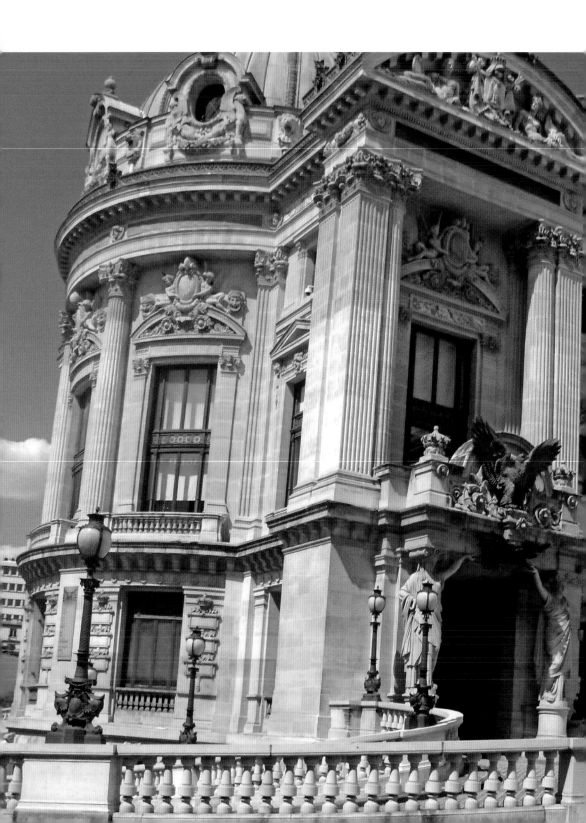

　　巴黎歌劇院的風格也被建築歷史學家稱為拿破崙三世時期的法國美術學院風格（或布雜藝術風格），特色是在工整、平衡、對稱、嚴謹的平面布局中以各式各樣的建築構件和藝術品，自由奔放，不拘一格地按設計者的想法來裝飾不同的立面。

　　歌劇院坐南朝北，面向歌劇院廣場（Place de l'Opéra）的是主立面。主立面縱向分為三部分，兩側稍突出者分別為編舞者門樓（Pavillon de Chorégraphie）和詩人門樓（Pavillon de Poésie Lyrique），是公眾的主要入口，門樓基座分別以古希臘神祇裝飾。面向門樓，由左至右是詩神（Poèsie）、掌管樂器的女神（Musicaux Instruments）、舞神（Danse）和戲劇神（Drame Iyrique）。中段是主層遊廊，雙柱式加上小間柱明顯是模仿著名的前巴洛克建築師帕拉第奧（Andrea Palladio）的設計手法。弧形楣頂是義大利文藝復興復古期的特色，楣頂內的浮雕相信是取材於米開朗基羅在義大利佛羅倫斯聖羅倫佐大教堂（Basilique San Lorenzo）的梅第奇聖殿（Chapelle des Médicis）火爐上的雕塑。門樓頂上分別以古希臘神話「和諧女神」（Harmonie）和「詩神」的鍍金銅雕裝飾。

◀ 西立面門樓的少女雕塑。

　　立面橫向也分為台基、主體和屋頂三層次。台基以柱墩構成，用以音樂為主題的雕像裝飾，柱墩背後是劇院的前廳。主層仍以採用與門樓相同的設計，小間柱承托著歐洲著名的作曲家和戲劇家，如貝多芬、莫札特、羅西尼等的雕像，背後是遊廊。屋頂主楣仍是用音樂和戲劇題材的浮雕來裝飾，楣頂的鍍金部分則屬於法國17世紀以來獨創的洛可可裝飾手法，穹頂上是太陽神阿波羅（Apollon）的雕像。

　　面向斯克里布路（Rue Scribe）和奧柏路（Rue Auber）交界處的西立面前庭是皇室人員進出劇院的必經之路。皇帝門樓（Pavillon de l'Emperur）稍向前突出，門廳採用了古羅馬圓廳

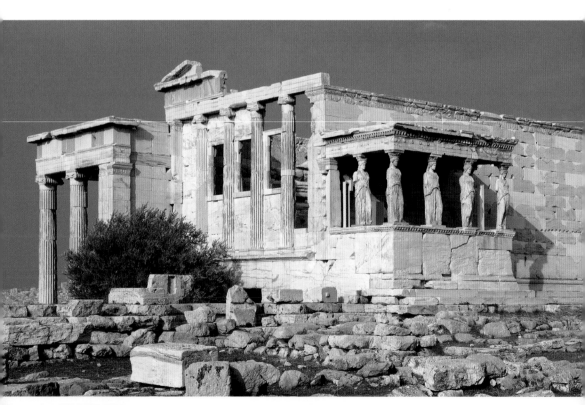

▲ 艾雷克提歐神廟南門廊。

（rotunda）樣式，側入口則讓車子可直接由兩旁的弧形坡道駛進門廳內，這樣能保障皇室人員的安全。入口位置豎立著兩座方尖碑形式的柱子，柱頂的飛鷹雕塑是皇家的標誌，兩柱之間則是卡尼爾的塑像。這些都屬於義大利文藝復興高峰期巴洛克風格的設計手法。特別值得一提的是入口兩旁的少女雕塑，她們身著柔軟的希臘袍服，像毫不費力似的用頭和單手便可以把沉重的陽臺托了起來。這雕塑的靈感應該是來自西元前六百多年古希臘衛城艾雷克提歐神廟（Érechthéion）南門廊的少女雕塑。

▲ 從東南角看東立面。

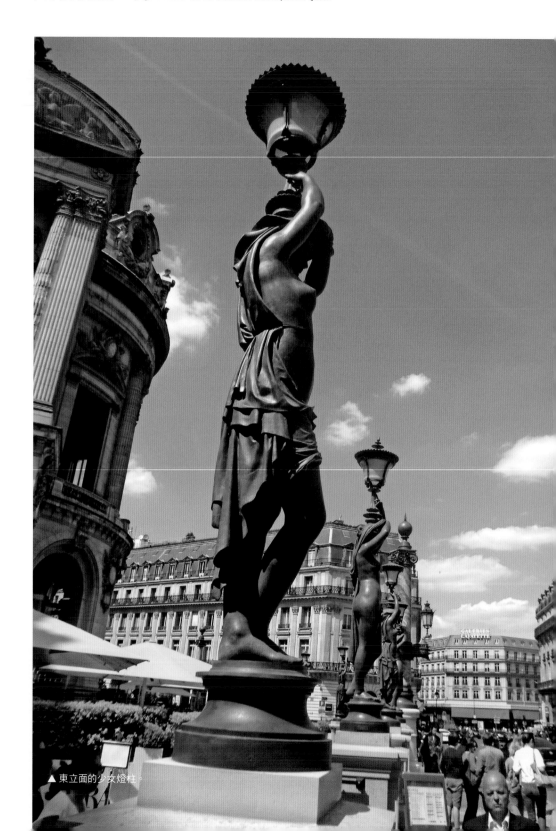

▲ 東立面的少女燈柱。

面向雅克廣場（Place Jacques-Rouché）和格魯克街（Rue Gluck）交會點的是歌劇院的東立面，建築風格大致和西立面相。貴賓門樓（Pavillon des Abonnés）裝飾比較簡單，沒有隱蔽的入口，貴賓要在前庭下車步入劇院。入口兩旁沒有了少女像，取而代之的是圍繞著前庭的少女燈柱，這些少女燈柱都是值得欣賞的藝術裝飾品。

此外，室內裝飾更是千姿百態，金碧輝煌，歌劇院裡的藝術品琳瑯滿目，融合了巴洛克風和洛可可風，讓人目不暇給。這代表了法國這一時期建築文化的特色。

巴黎歌劇院被公認為世界最美、最豪華的歌劇院，與巴黎聖母院、羅浮宮和聖心大教堂等同為巴黎的建築文化象徵。

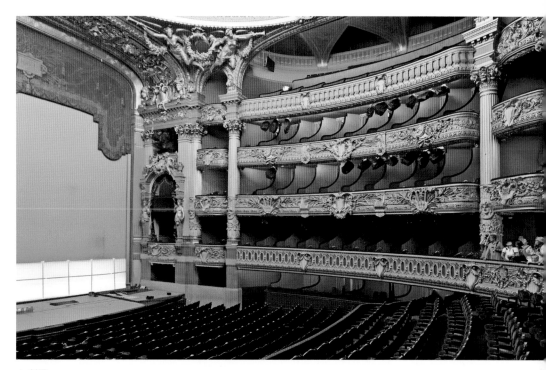

▲ 劇場。

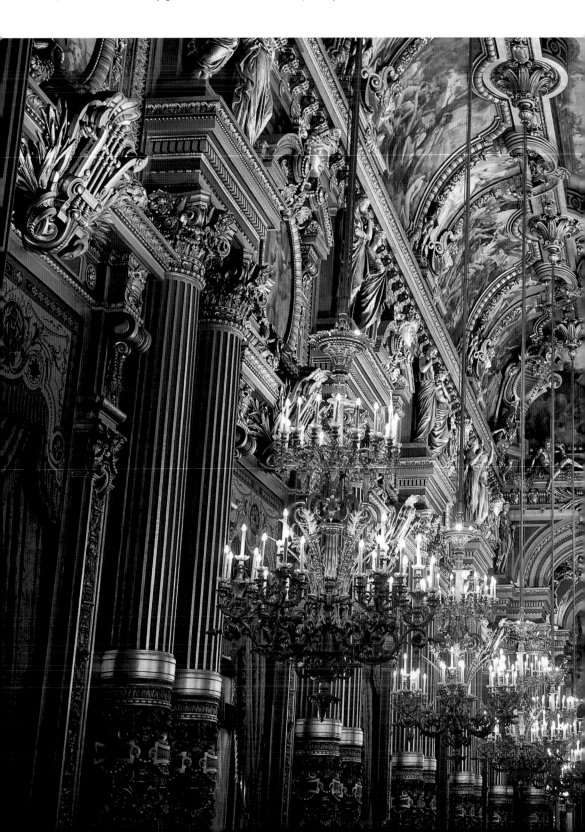

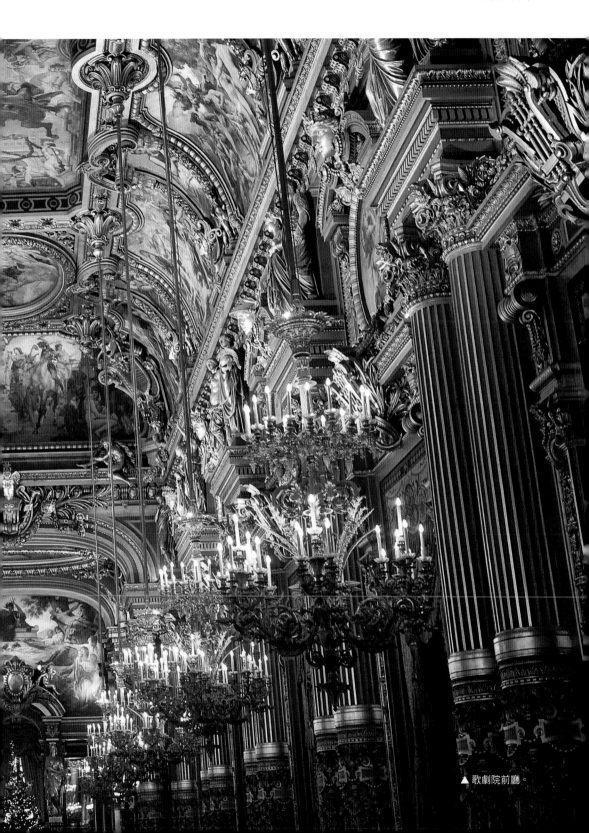

▲ 歌劇院前廳。

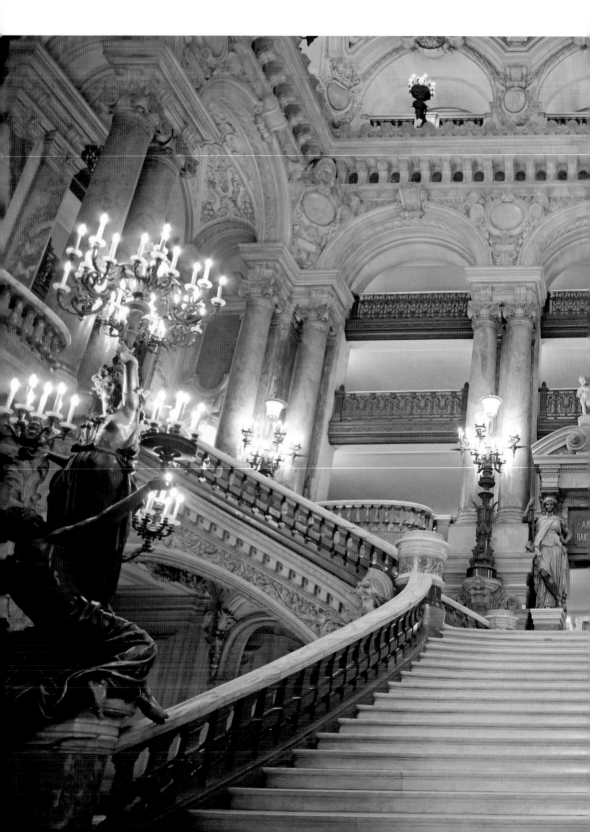

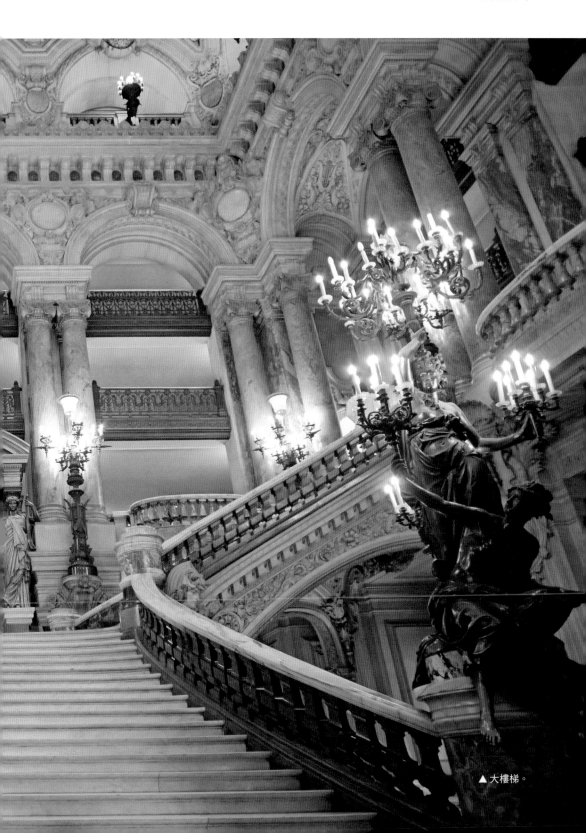

▲ 大樓梯。

聖心大教堂

國家新氣象、仁愛之心的象徵，
宗教融和的標記
（Basilique du Sacré-Cœur,
1875 – 1914）
巴黎

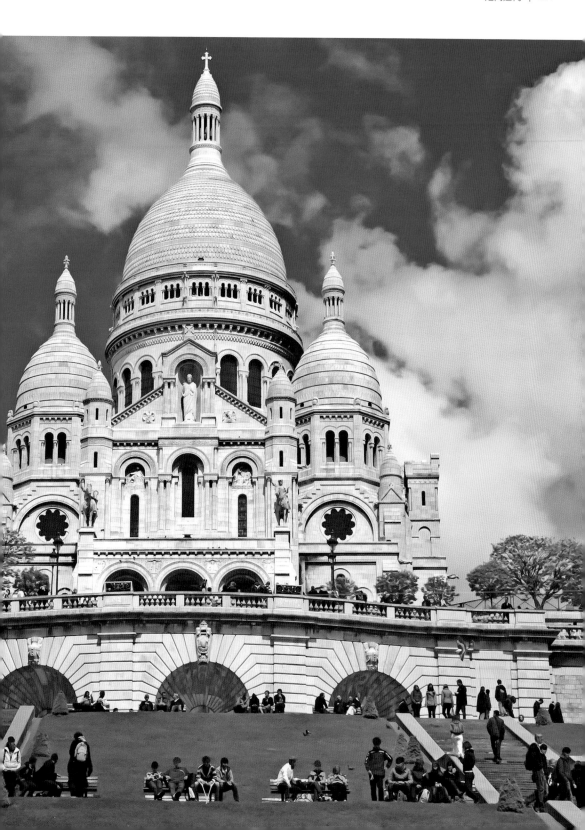

聖心大教堂矗立於巴黎蒙馬特山丘頂上，只有一百多年的歷史，卻和有三百多年歷史的羅浮宮、九百多年歷史的巴黎聖母院同被認為是巴黎最重要的歷史文物，也同樣被聯合國教科文組織列入《世界遺產名錄》。「聖心」是指基督教可以容納不同信仰、理想、價值觀的仁愛之心，大教堂的設計和建設在法國近代史有重大的歷史文化意義。

自拿破崙三世解散第二共和國，恢復帝制後，積極排除異己，同時為實現理想，努力把巴黎打造成歐洲最美麗的城市。現在看到的城區裡的許多建築都是在第二帝國時代興建的。這樣勞民傷財的大規模建設，受到不少人反對，連他最忠

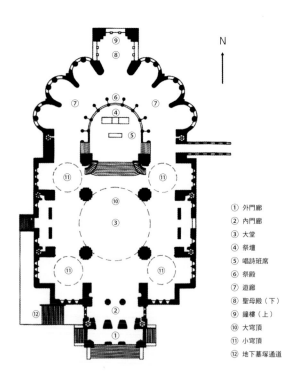

N

① 外門廊
② 內門廊
③ 大堂
④ 祭壇
⑤ 唱詩班席
⑥ 祭殿
⑦ 遊廊
⑧ 聖母殿（下）
⑨ 鐘樓（上）
⑩ 大穹頂
⑪ 小穹頂
⑫ 地下墓塚通道

▲ 大教堂平面示意圖。

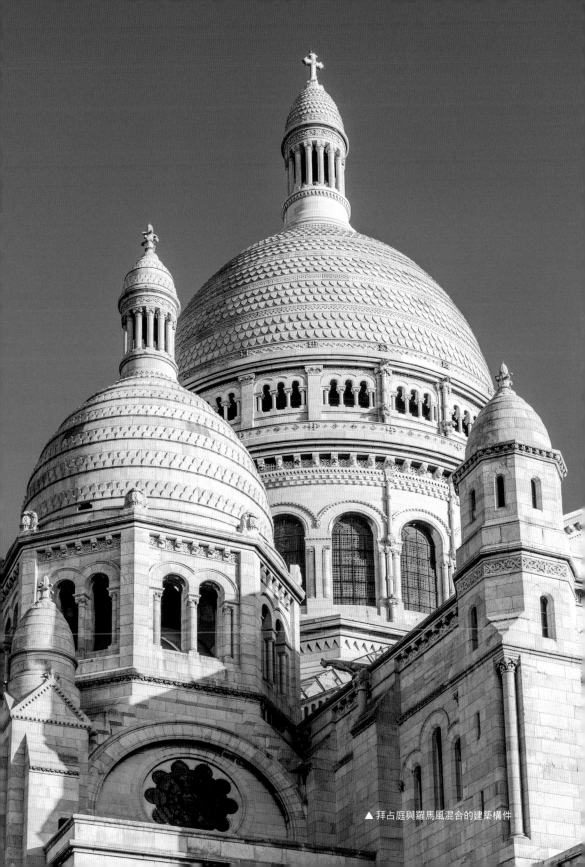
▲ 拜占庭與羅馬風混合的建築構件

實的支持者梯也爾（Adolphe Thiers）也不以為然。早在普法
戰爭之前，梯也爾已和一些宗教（天主教）人士和建制的忠實
支持者悄悄地成立了第三共和國，在第二帝國徹底戰敗後，巴
黎淪陷，新政權迅速崛起。同時期，一群激進工人在一些社會
活動家的號召下，成立巴黎公社，建立國民警衛軍，盤據在巴
黎一帶，一方面繼續對抗普魯士入侵者，另一方面拒絕第三
共和國的領導，國家面臨分裂。第三共和國新政權於1871年
與普魯士簽定休戰協議，但被公社堅決拒絕，雙方鬥爭轉趨
激烈。最終共和國軍攻入巴黎，公社武裝力量徹底被擊潰。
同年5月21日發生了歷史上著名的「五月流血週」（Semaine
sanglante）大屠殺。

　　其實，第三共和國認為國家在軍事上的失利和社會分裂
都是拿破崙三世好大喜功，在治理政策上倒行逆施的惡果，
要重整社會秩序和道德標準，需要以宗教慈愛之心來化解宗
教和非宗教人士的矛盾。聖心大教堂便是在這個背景下興建
的。修建這座教堂的意義在於表現國家的新氣象，悼念戰爭中
的受害者。教堂於1875年動工，1914年完成。由建築師阿巴
迪（Paul Abadie）設計，選用了拜占庭建築風格。較早前，他
以同樣的建築風格重建佩里格的聖夫龍主教座堂（Cathédrale
Saint-Front），阿巴迪對拜占庭宗教建築的政治和文化意義理
解深刻。

　　拜占庭位於地中海和黑海之間，歐洲大陸與西亞的交
會點上，自羅馬帝國東西分裂，東羅馬帝國皇帝君士坦丁
（Constantin）定都於此後，改稱君士坦丁堡，即今天土耳其
的伊斯坦堡。史學家所說的拜占庭帝國，實際上是西羅馬帝國

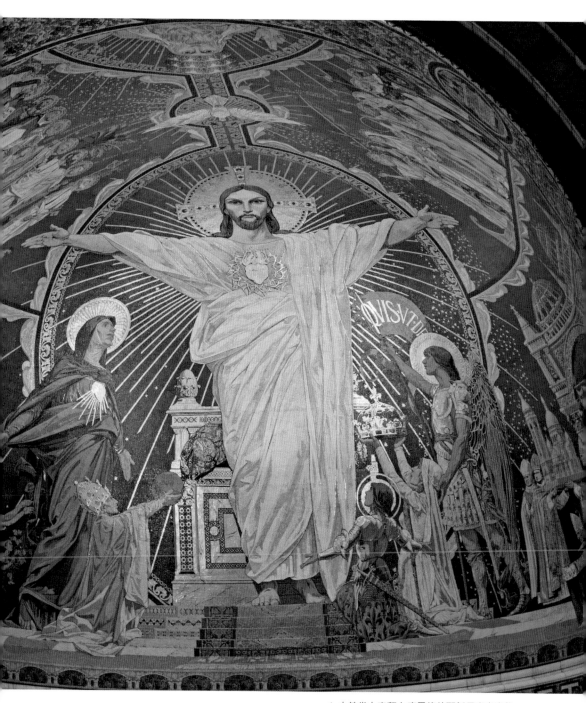

▲ 大教堂上空拜占庭風格的耶穌馬賽克畫像。

沒落後，東羅馬帝國持續發展的政治實體。東羅馬為了鞏固政權，恢復羅馬帝國的光輝，實施開放政策，鼓勵知識份子參與國家建設。所以拜占庭建築風格一詞，其實是具有宗教共融、多元文化交融的象徵意義。此外，早於11世紀，威尼斯共和國的聖馬可大教堂也採用了同樣的建築風格來表達它的政治、文化、信念。因此，第三共和國選擇了阿巴迪的設計，是認同他的設計案可以表達基督教仁愛之心，表現國家的新氣象，可以為社會帶來新的動力。（拜占庭建築風格形成的歷史因素參看《一次讀懂西洋建築》）

造型方面，從遠處看，多元的穹頂毫無疑問是拜占庭建築的特色，但走近看，那高聳在大教堂上空的鐘樓和在主體建築上的窗洞、門洞與少許的雕塑裝飾則明顯是羅馬風建築的標誌性構件。走進大教堂會發覺從入口到主殿，典型拜占庭風格的希臘十字布局被加上了羅馬風的半圓聖殿。因此，也有建築史學者認為聖心大教堂的建築風格實際上是混合了拜占庭風和羅馬風。

色彩方面，設計強調簡樸，整座建築以塞納-馬恩省出產的白色石材建造，這種石材的特點是能夠在各種天氣變化和空氣污染下長期保持它本來的色澤。

裝飾方面刻意避免昔日奢侈華麗的風尚，除大教堂上空以耶穌聖心為主題的馬賽克畫像外，其他奢華的裝飾甚少。此外，教堂內藝術作品的重心不再是宣傳宗教，而是著重於對民族英雄和其事蹟的認同與宣揚。可以說，聖心大教堂的建築理念標誌著法國在歷史文化上的一個劃時代的轉變。

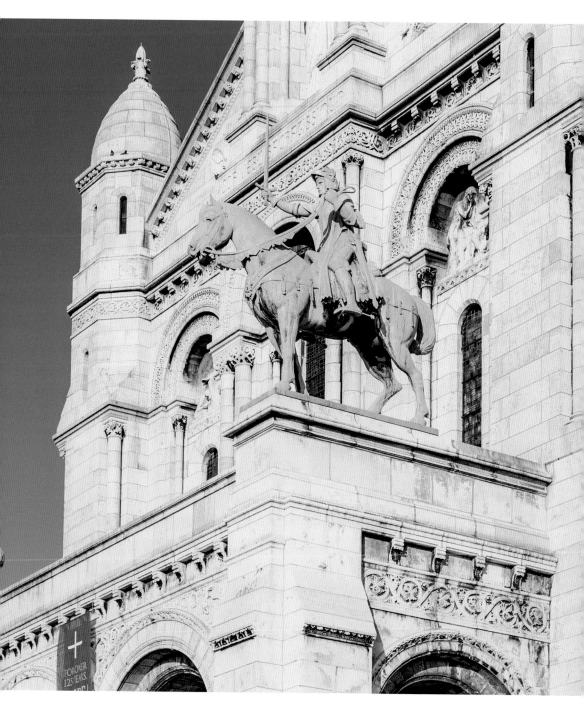

▲ 正立面上的路易九世雕像，遠處為聖女貞德雕像。

艾菲爾鐵塔

機會是留給有準備的人
（La Tour Eiffel,
1887 – 1889）
巴黎

———

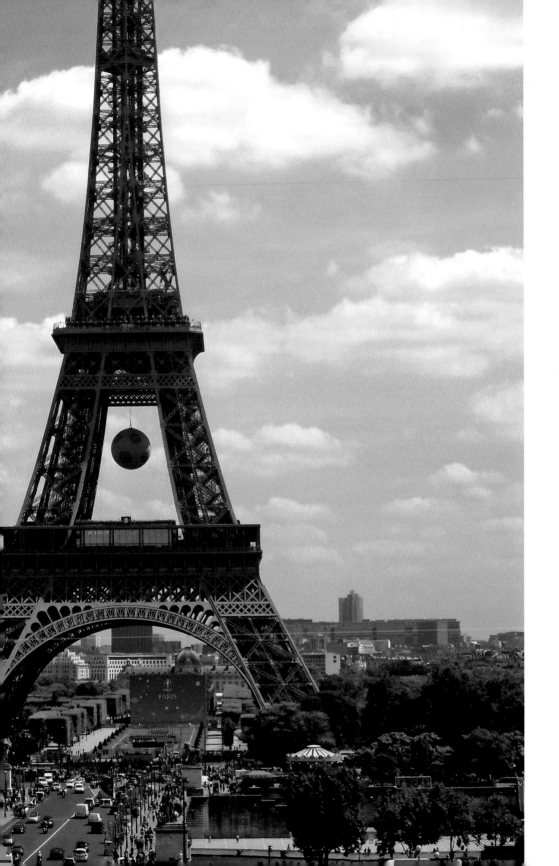

艾菲爾鐵塔當初受許多法國人討厭，巴黎市民不同意它的修建，一些著名學者、專家、畫家、雕塑家等以醜陋、怪物、野蠻、反藝術、與環境不協調、沒有實際用途、技術上不可能等詞句來形容它。但為什麼能夠建成功、現在又被公認為鋼鐵技術與藝術的精華、法國的建築符號、巴黎的象徵呢？答案就在鐵塔由開始計劃興建、設計、施工到維護所經歷的風風雨雨中。

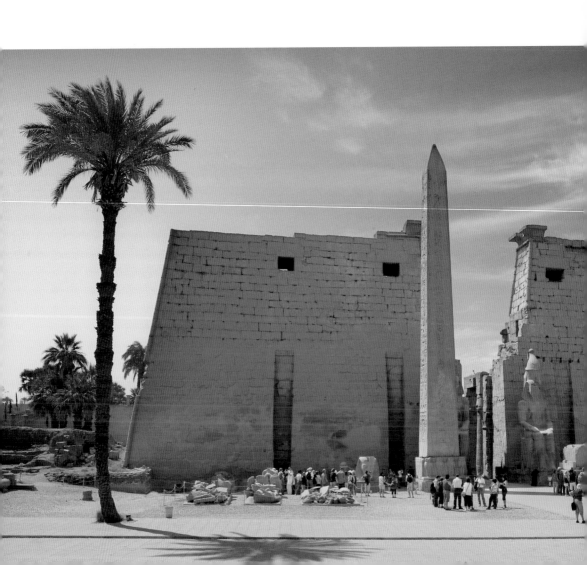

▶ 1853年紐約博覽會的木結構觀景台。

　　鐵塔於1884年開始設計，1887年動工，1889年完成，是為了紀念法國大革命100周年舉辦的世界博覽會而興建。當時是歐洲工業革命的高峰期，博覽會也是各國顯示其工業技術成果的舞台。這一時期，法國在鋼鐵技術上領先其他地區，希望透過建築設計來彰顯這方面的成就也是合情合理的。同時，一個新的、被稱為「新藝術」的藝術理念，正在法國、奧地利和比利時的一些年輕藝術家之間崛起。新藝術認為古典藝術是宗教和王朝專政的產物，真正的藝術應該是師法自然，以流動的曲線代替直線，以自然界的意象取代人工的形象。柔韌性和可塑性兼備的鋼鐵正是在建築領域詮釋這種創作理念的最佳材料。正是這兩大背景因素催生了艾菲爾鐵塔。

◀ 方尖碑是埃及神廟入口門塔前的標誌。

　　計劃中的博覽會占地960,000平方公尺，主場館範圍包括了戰神廣場（Champ-de-Mars）、特羅卡德羅宮（Palais du Trocadéro）即現在的夏樂宮（Palais de Chaillot），以及部分塞納-馬恩河及奧賽碼頭（Quai d'Orsay）地區。當知道政府有意舉辦1889年的博覽會後，作為本土工程師、鋼鐵結構專家以及化學工程師的艾菲爾便意識到，這場大規模的國際盛事需要有一個表達大會主題的標誌性建築。於是他立即分派事務所的兩位高級工程師柯奇林（Maurice Koechlin）和努吉耶（Émile Nouguier）參考埃及神廟入口門塔（Pylône）和1853年紐約萬國博覽會（Exposition Universelle de 1853）時搭建的木結構觀景台（Observatoire de Latting）的概念來設計一個以鋼鐵為材料、高300公尺的門塔。最早的設計案是安裝四支巨大的鋼柱在正東、正西、正南和正北四個方位，在此基礎上，柱身以雙曲線向內傾斜，到柱頂合而為一，其間以較小的橫向鋼架加固。艾菲爾對這個初始設計案不太滿意，請建築師蘇維斯（Stephen Sauvestre）修改，在鋼結構底部加上了裝飾拱頂、玻璃平臺，給塔身也添加了少許裝飾後，使新設計案更具藝術表現力。新設計案獲艾菲爾支持後，以事務所的名義在同年舉辦的裝飾藝術展覽會（Exposition des Arts décoratifs, 1884）上展出。翌年，艾菲爾在土木工程師協會（Société des ingénieurs civils）上介紹這個設計案時說：「這一設計方案不僅是一個工程上的藝術創作，也是法國感謝幾百年來在工業革命和科學領域裡取得的成就的創作。」

　　雖然如此，之後社會各界對設計案沒有太大迴響，直至格雷維（Jules Grévy）於1886年再次被選為法蘭西第三共和國總

統。格雷維當選後，積極推動博覽會計劃，還從國會爭取到一份六百萬法郎的預算，他委任勞克洛（Édouard Lockroy）為貿易大臣，負責博覽會的籌辦工作。同年5月1日，勞克洛以艾菲爾的設計案為藍本，公開徵求其他設計，但設計案必須於十二天內完成，同時成立了一個由當時名噪一時、巴黎歌劇院建築師卡爾尼領導的評審團。5月12日，評審團審核了所有的參賽設計案，最終一致裁定除艾菲爾的設計案外，其他所有的設計案都不符合設計、建造的要求。此外，艾菲爾承諾負責鐵塔最終的建造費用，換取博覽會期間及嗣後20年鐵塔的所有收益，最終他以私人名義獲得了修建鐵塔的合約。

鐵塔建造期間，巴黎的反對聲音仍然不絕，建築師、雕塑家和藝術家們組成了一個也是以卡尼爾為首的三百人反對組織，要求政府改變或停建這個被認為破壞傳統和環境的龐然大物。但政府卻不以為然，認為專案已經過詳細考察，且工程在進行中，時間緊迫，現在反對沒有意義。之後，艾菲爾表示，他不擔心這些反對聲音，因為設計案評審時，卡爾尼並沒有說出任何反對意見。

鐵塔完成後，許多巴黎市民都改變了他們的看法，但仍然有不少人保留他們原來的想法，如著名詩人、小說家莫泊桑（Guy de Maupassant）對人說：「我每天到鐵塔餐廳吃午飯的原因是，只有在那裡才看不到這醜陋的東西。」

究竟，誰對誰錯？艾菲爾鐵塔的建造過程也許應驗了西方的這句諺語：「機會永遠是留給有準備的人。」

> **小統計：**
>
> 塔　　高：原300公尺，現324公尺
> 重　　量：10,100公噸
> 嵌　　件：18,000件
> 鉚　　釘：2,500,000枚
> 漆　　油：約60公噸
> 建造時間：785天
> 建 造 費：650萬法郎（政府只撥款
> 　　　　　150萬法郎，不到建造費
> 　　　　　的四分之一）

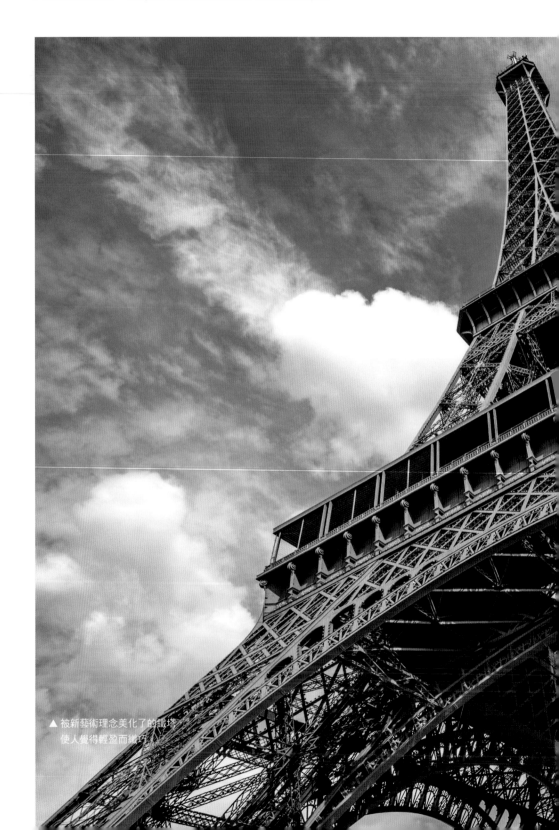

▲ 被新藝術理念美化了的鐵塔
　使人覺得輕盈而纖巧

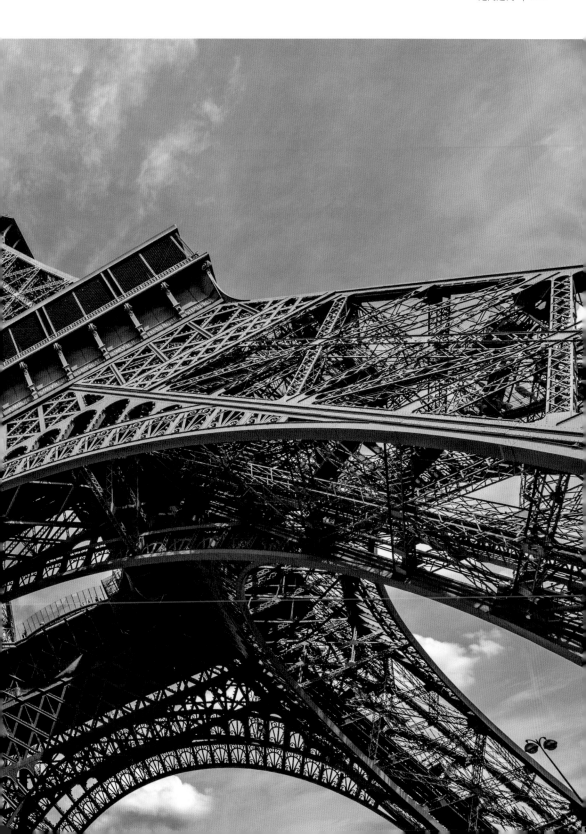

大皇宮、小皇宮、亞歷山大三世橋

法國美術學院與羅馬獎學金的成果
（Grand Palais、Petit Palais、
Pont Alexandre III, 1897 – 1900）
巴黎

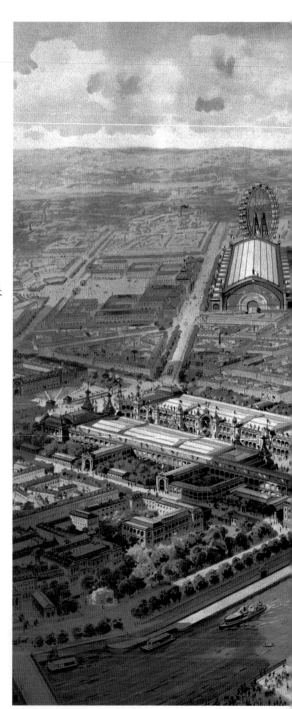

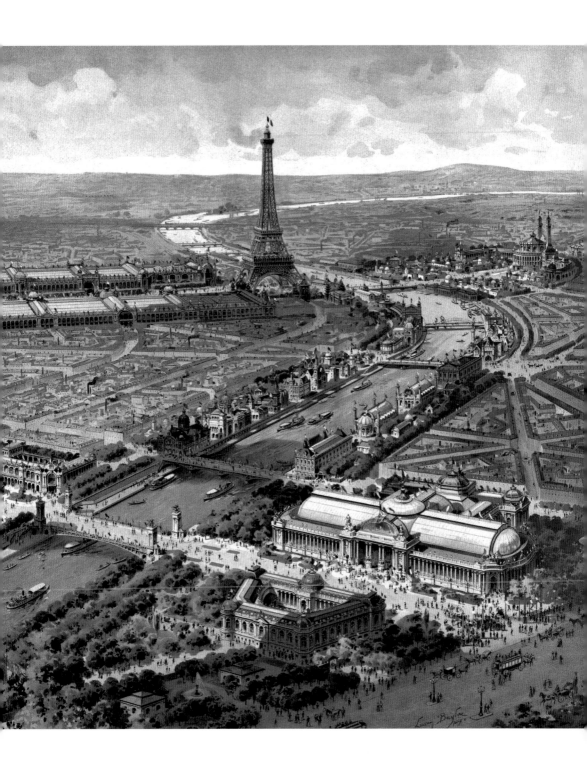

看過羅浮宮、歌劇院、艾菲爾鐵塔後，若想更清楚認識18至20世紀在西方建築史上十分重要一頁的法國美術學院藝術風格——布雜藝術風格，到第八區塞納-馬恩河畔的大皇宮、小皇宮和那橫跨河上的亞歷山大三世橋參觀，無疑是最佳的選擇。這一建築群被認為是布雜藝術高峰期的創作，也被喻為法國美好年代（Belle Époque）風格的作品。

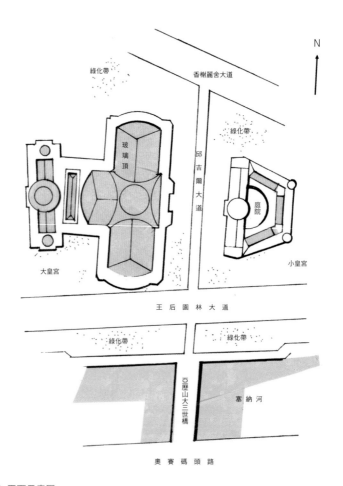

▲ 平面示意圖。

　　19世紀末至「一戰」前是法國的黃金歲月，建築創作、藝術風尚、科學技術等各方面都領先歐洲其他國家，政治地位在國際上也舉足輕重。為了彰顯國家的成就，執政的第三共和國積極主辦1900年的世界博覽會，計劃建設一些新的場館。1894年，政府舉辦公開競圖，徵求設計一組建築，用於連結塞納-馬恩河南岸的退伍軍人療養院地區和北岸的香榭麗舍大道，並且不會遮擋任何沿路的景致。

　　結果，設計案各有優缺點，沒有一個能夠全面滿足評審團的要求，最終評審團採納了吉羅（Charles Girault）提供的大、小皇宮的規劃案。建築設計則集各方之長，把大皇宮的「工」字形布局分為三個部分：中殿（Nef）是面向現邱吉爾大道（Avenue Winston Churchill）的綜合展覽大廳，入口設在艾森豪將軍大道（Avenue du Général-Eisenhower）；中間是包括貴賓休息廳的國家展廳（Galeries nationales）；立面面向羅斯福大道（Avenue Franklin Delano Roosevelt）的探索宮（Palais de la Découverte），三者的設計工作分別由建築師杜根（Henri Deglane）、盧韋（Louis-Albert Louvet）及托瑪斯（Albert Thomas）負責，吉羅擔任專案的統籌工作。小皇宮則由吉羅全權負責。杜根和盧韋是法國美術學院的畢業生，吉羅和托瑪斯則畢業於該學院的前身——法蘭西藝術學院，四人都曾獲羅馬獎學金到義大利深造，吉羅獲得的更是金獎。可以說他們都是該學院的精英，布雜藝術風格的代表人物。

大皇宮

　　20世紀以後，大皇宮就被建築界視為古典與現代、傳統與創新的完美融合之作。整座建築採用古希臘的愛奧尼亞柱式，不同立面分別按需要以不同的柱制處理，也用不同的雕塑裝飾。大皇宮的裝飾十分簡潔，建築構件在比例上強調空間效果，與巴洛克建築風格常用的手法相似，因此，大皇宮的建築風格被視為是簡約化的新巴洛克風，或稱法國巴洛克建築風格。

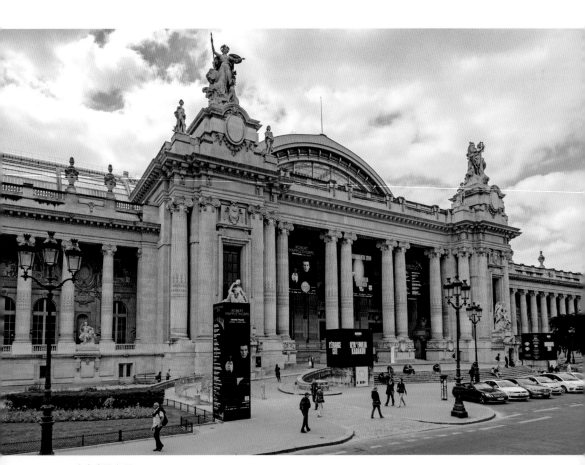

▲ 大皇宮正立面。

　　鋼鐵和玻璃頂的組合使室內各部分的空間寬敞、充滿自然光線。所有鋼鐵構件都採用了當時流行的新藝術設計手法，特別是通往半空遊廊的樓梯，是體現這個藝術理念與建築設計完美融合的代表作。

　　在原計劃中，大皇宮是臨時的展館，由於設計深受歡迎，在巴黎市民的要求下得以保留，現在是巴黎舉辦展覽的一個主要場所。

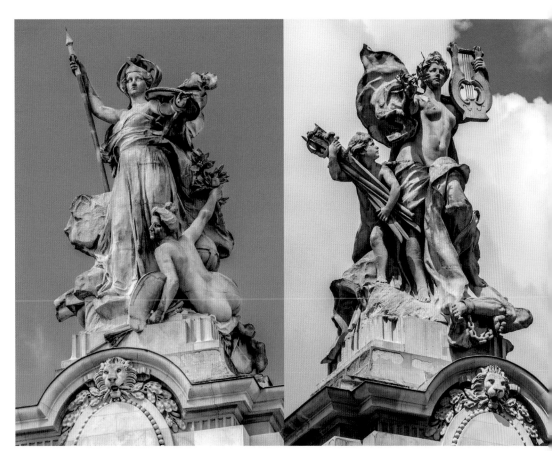

▲ 大皇宮主門樓右邊的藝術保護女神雕塑。　　　　　▲ 大皇宮主門樓左邊的和平女神雕塑。

▲ 大皇宮右側翼門樓頂上象徵和諧萬歲的銅製四馬雙輪戰車

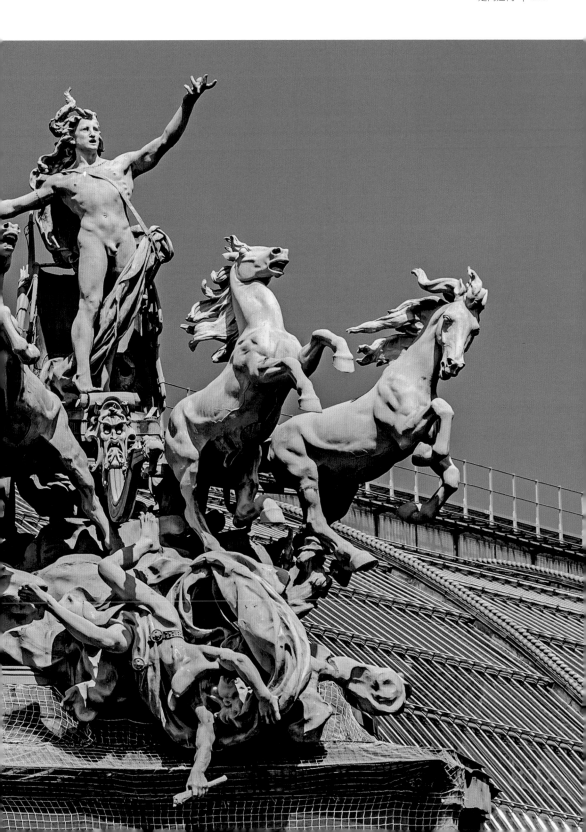

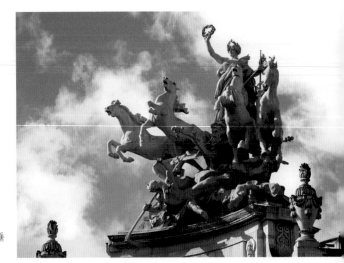

▶ 大皇宮左側翼門樓頂上象徵永垂
不朽的銅塑四馬雙輪戰車。

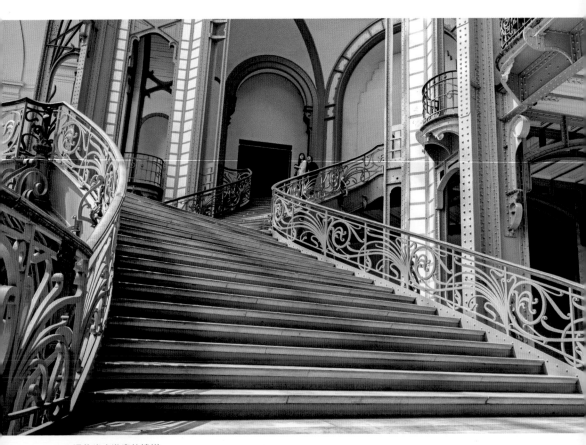

▲ 通往半空遊廊的樓梯。

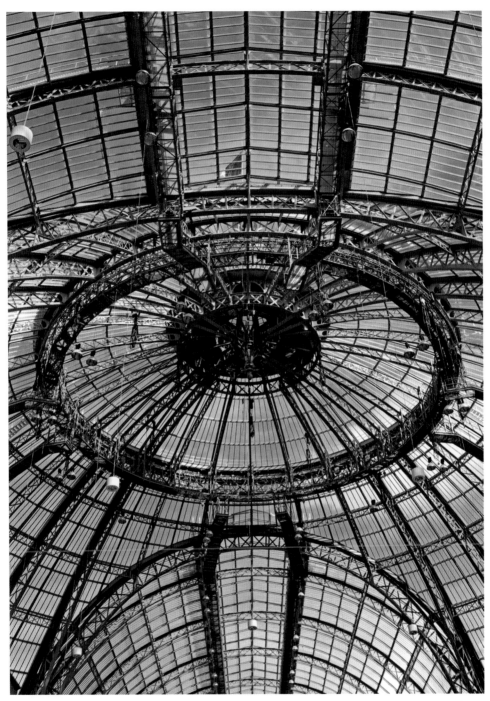

▲ 大皇宮室內的玻璃頂。

小皇宮

隔著邱吉爾大道，與大皇宮相對的是小皇宮，它在外表上有著和大皇宮相似的建築元素。在主立面中央的入口門樓是整座建築物的焦點，宗教建築傳統的嵌入式門庭和古代軍士頭盔似的穹頂創意令人耳目一新。拱內裝飾豐富，門洞頂上的壁刻象徵著巴黎是受仙女保護的城市。

▼ 小皇宮正立面。

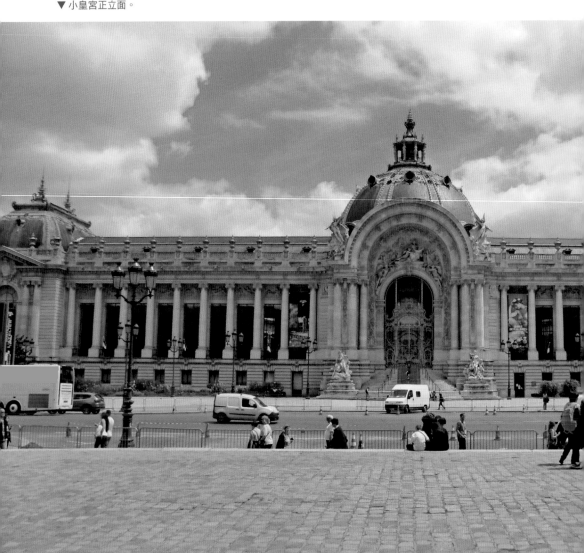

　　小皇宮平面呈梯形，四周是展廳，中央是以巴洛克風格柱廊圍繞的半圓形露天庭園。更值得一提的是那些用鋼筋混凝土澆築的、新藝術風格的室內旋轉樓梯。那時候，鋼筋混凝土技術尚在實驗階段，相信這些樓梯是最早成功的實驗品。

▼ 小皇宮主入口門樓。

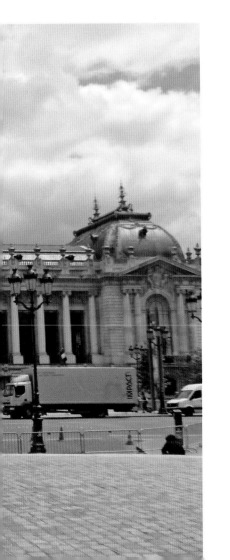

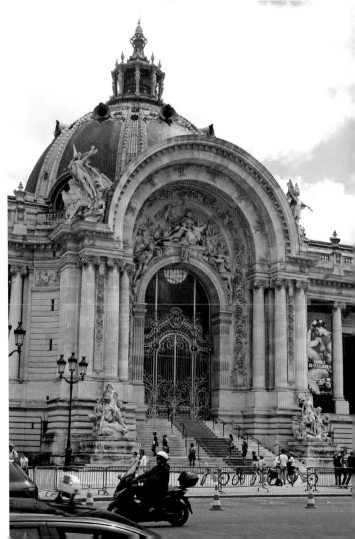

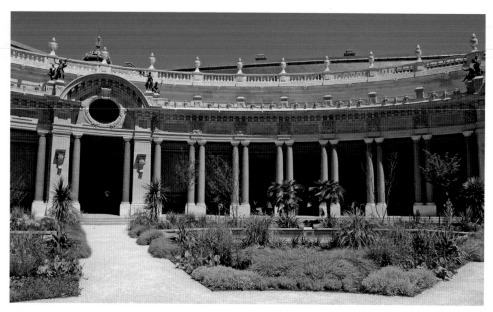

▲ 小皇宮半圓形露天庭院。

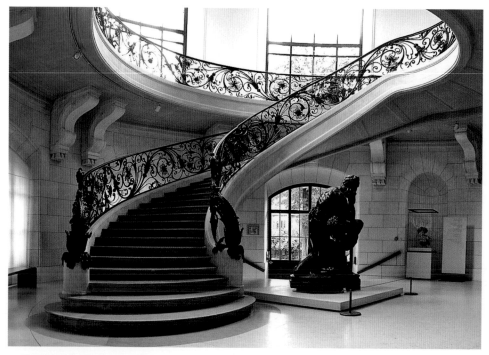

▲ 新藝術風格的鋼筋混凝土樓梯。

亞歷山大三世橋

　　無庸置疑，亞歷山大三世橋是巴黎最美麗、裝飾最豐富的橋梁。為了紀念法國與俄羅斯軍事結盟，橋梁以沙皇亞歷山大三世命名。設計由建築師伯納德（Joseph Cassien-Bernard）和工程師里塞（Jean Résal）和阿爾比（Amédée Alby）組成的團隊負責。伯納德畢業於法國美術學院里昂分校，所以運用了不拘一格、古典中充滿現代感的布雜藝術手法設計橋的造型。里塞和阿爾比是法國理工學院的畢業生，鋼結構專家，所以整座橋梁採用了預製構件在實地組裝的建造方法，是繼艾菲爾鐵塔之後另一項建築藝術與鋼結構技術完美結合的建築工程。

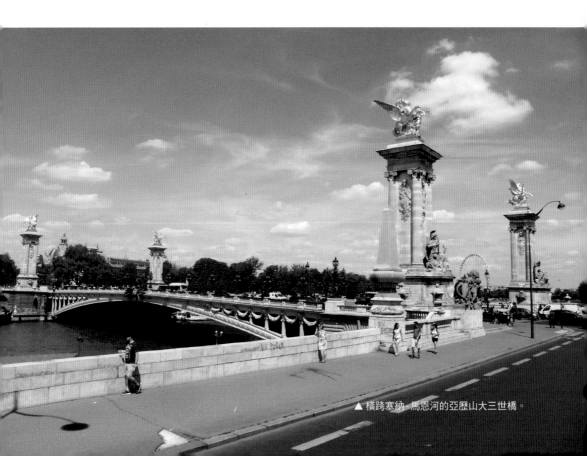

▲ 橫跨塞納 - 馬恩河的亞歷山大三世橋。

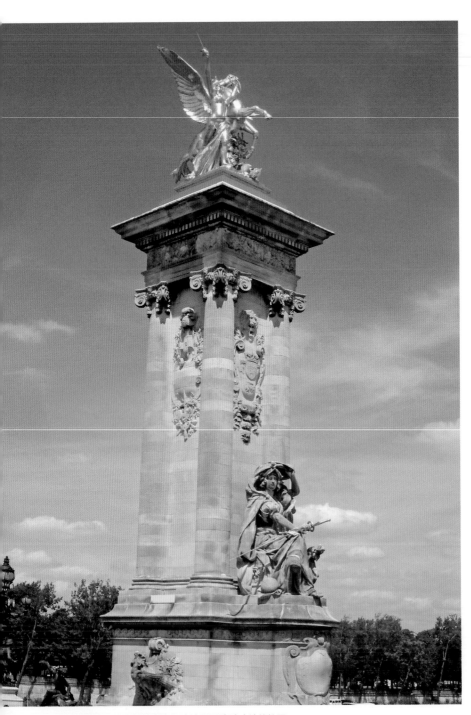

▲ 亞歷山大三世橋南岸表彰法俄盟軍戰爭功績的柱子。

　　橋的兩端有四匹鍍金的古希臘神話中的飛馬（Pégase）被安放在17公尺高的柱墩上作為裝飾，北岸的為表彰兩國在科學與藝術上的成就；南岸的則為表彰法俄盟軍在戰爭中的功績。兩旁的燈柱屬於新藝術的設計風格，中央的銅塑、浮雕是塞納-馬恩河女神和俄羅斯涅瓦河女神（Nymphes de la Neva），她們伸出友誼之手，象徵著法俄之間友誼永固。

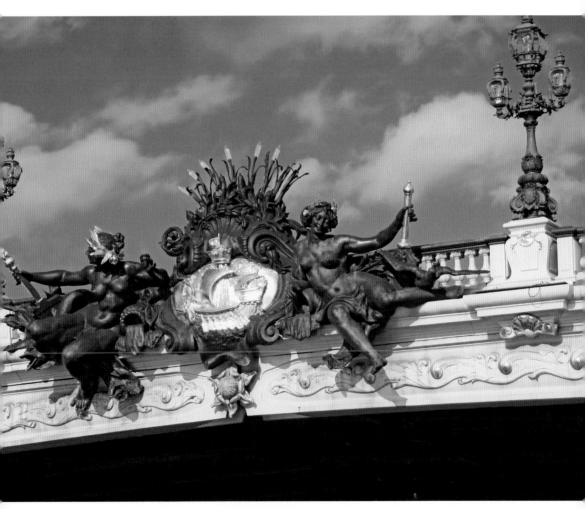

▲ 亞歷山大三世橋象徵法俄友誼永固的雕塑和新藝術設計風格的燈柱。

龐畢度中心

高科技建築風格的拓荒者
（Centre Georges-Pompidou,
1971－1977）
巴黎

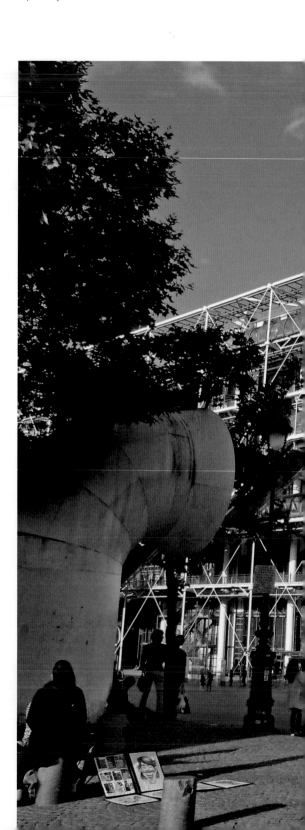

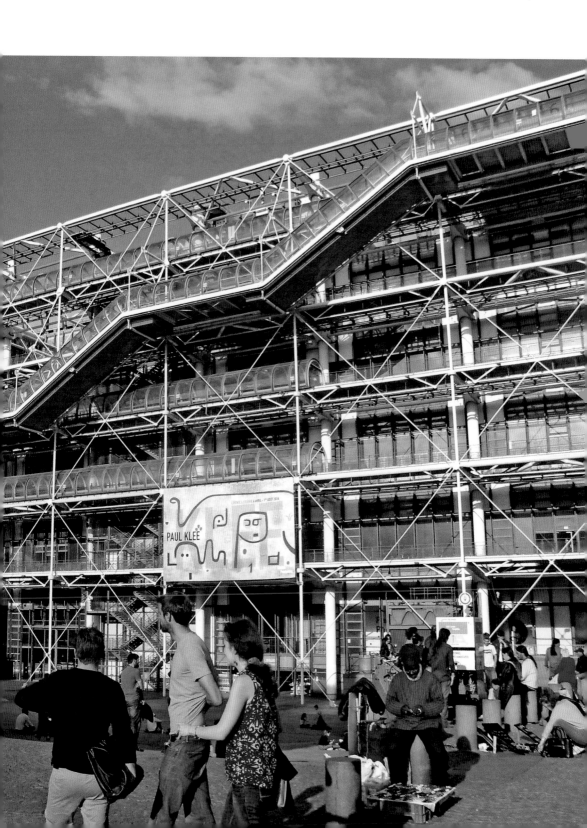

於1970年代建成的龐畢度中心，歷史並不悠久，為什麼會成為巴黎新的地標、熱門旅遊景點、藝術家的溫床，每年都吸引無數來自世界各地的旅客到訪呢？因為它在近代建築史上的地位十分重要。

　　放眼望去，從香港上海滙豐銀行大樓到北京的中央電視臺總部，從紐約的《紐約時報》大樓到倫敦那既像是復活節彩蛋、又像小黃瓜的倫敦瑞士再保險公司大樓，以至數不勝數、分佈於全球各地的高科技建築，無不直接或間接地受到龐畢度中心建築理念和藝術風格的影響。

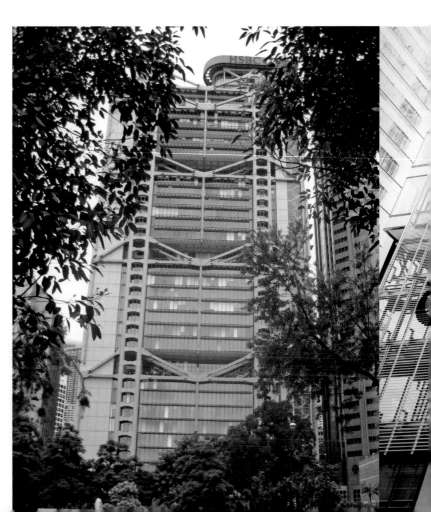

▶ 高科技建築風格的
　香港上海滙豐銀行
　大樓。

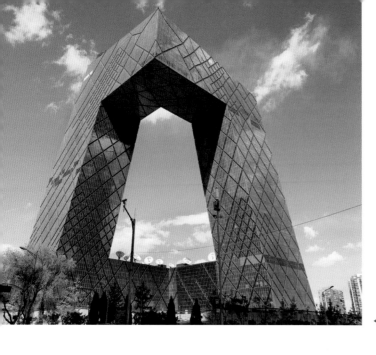

◀ 北京的中央電視臺總部。

▼ 美國《紐約時報》大樓。

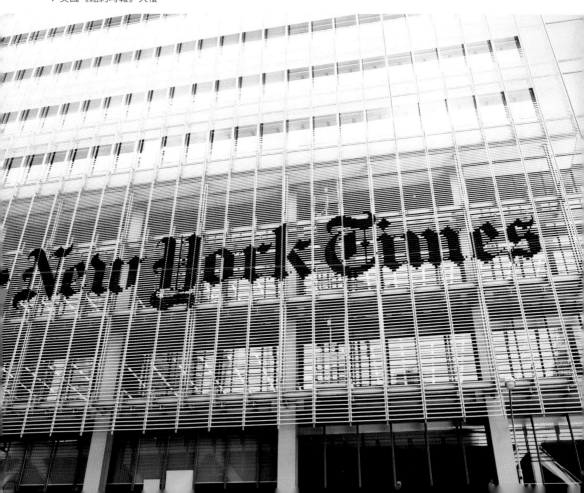

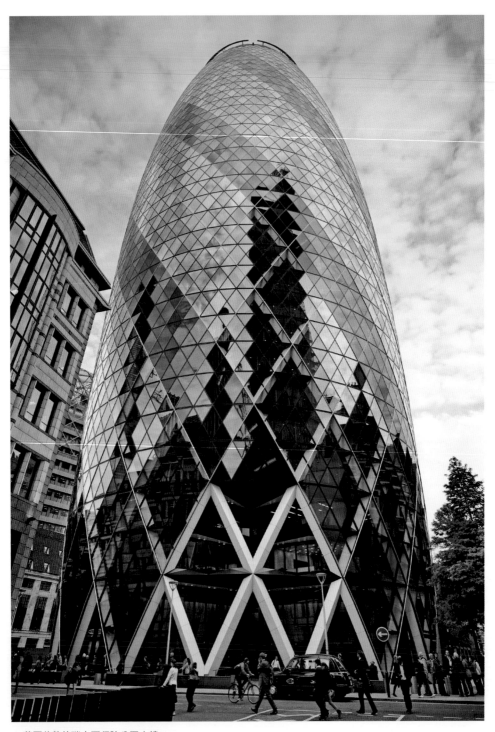

▲ 英國倫敦的瑞士再保險公司大樓。

▲ 立體主義藝術風格示意圖。

▲ 風格派藝術風格示意圖。

▲ 表現主義藝術風格示意圖。

◀ 達達主義拼合式藝術
風格示意圖。

　　繼新藝術後，同樣是反傳統思想下，藝術理念百花齊放
（統稱為現代藝術）。其中較具影響力的有：以平面來描繪立
體、空間、物體的立體主義（Cubisme）；以簡單橫、豎線和
色彩來表達的風格派（De Stijl）；以誇張手法來表現作品內涵
的表現主義（Expressionnisme）和拼合不同圖像來表達主題的
達達主義（Dadaïsme）。從龐畢度中心的造型和藝術手法中，
不難看出受到這些藝術理念的影響。

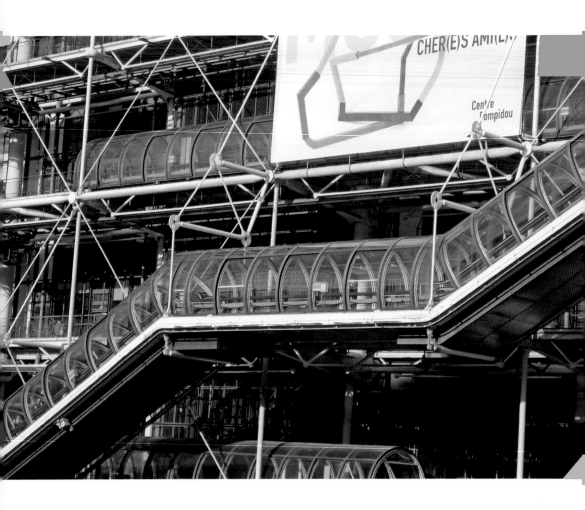

　　建築方面也同樣採用反傳統的手法。首先，磚、瓦、木、石，甚至鋼筋、水泥都沒有了，取而代之的是預製的、可拼合的、工業生產的建築構件。其次，大量使用可隨意拆卸和重新組合的牆板，使空間靈活多變以滿足多功能的使用需求。再者，建築結構、所有機電設施和管道都被視為藝術元素，暴露在建築框架之中；強調工業技術生產之特性——準確、細緻、明確和流暢表現出來的機械美等。

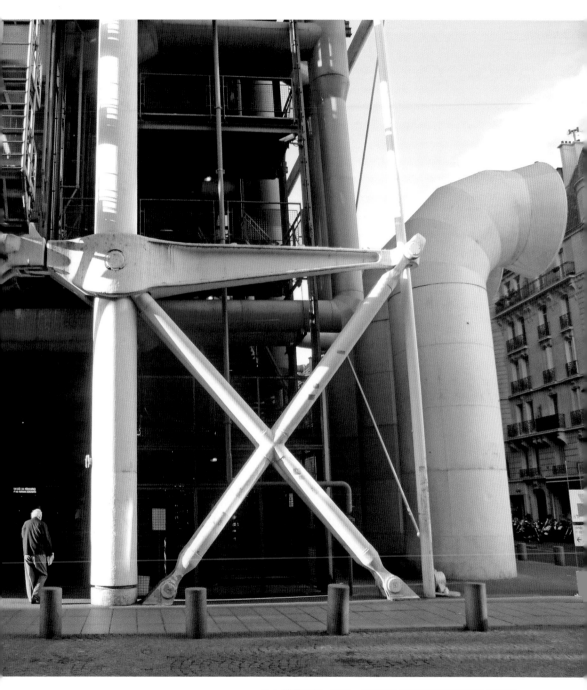

▸▲ 機電設施、管道、建築構件等都被視為藝術拼合的元素。

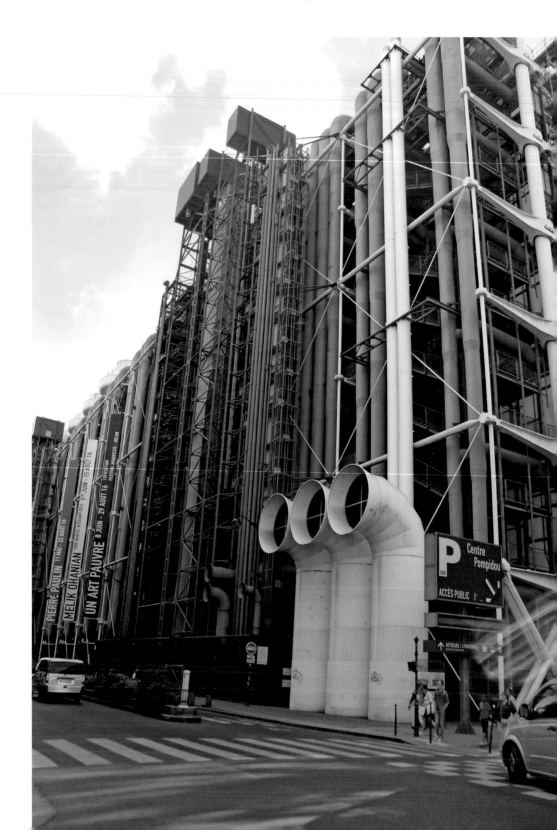

　　1960年代，現代藝術發展得如火如荼之際，法蘭西第五共和國的第二任總統龐畢度在二戰後成立了文化部，委任馬爾侯（André Malraux）為首任文化部部長，他是當時社會要求文化藝術和政治、宗教傳統脫離的支持者。到任後，馬爾侯把前總統戴高樂計劃興建的圖書館大樓改建為一座將現代化的藝術與生活結合在一起的綜合大樓，命名為龐畢度中心。目的是創風氣之先，將其打造為歐洲藝術文化中心。

　　建築設計案首次採用國際競圖的方式，評審團由當時國際知名的建築師和藝術家組成，包括巴西現代主義（Modernisme）大師尼邁耶（Oscar Niemeyer）、擅長工業生產的法國著名建築師普魯威（Jean Prouvé）等。在681個參賽作品中，由英國建築師羅傑斯（Richard Rogers）、義大利的皮亞諾（Renzo Piano）和美國的建築評論家奧浩索夫（Nicolai Ouroussoff）組成的國際團隊的設計案脫穎而出。評審團一致認為他們的設計案徹底顛覆了傳統建築文化，能為巴黎創造一個新的文化心臟，為世界創造一個革命性的建築標竿。

　　到龐畢度中心會發現這個與鄰近建築格格不入，與環境極不協調的龐然大物，其實是揉合了各種現代藝術的理念，用現代工業技術創造出來的成果，也可以說是現代藝術和建築科技拼合的辭典。難怪每年都有成千上萬來自世界各地的建築師、工程師、藝術家及遊客，抱著朝聖的心情來觀摩這個被認為是高科技先驅的作品。

致　謝

感謝各位老師多年的指導：

香港珠海書院蘇超邦教授

加拿大不列顛哥倫比亞大學亞伯拉罕・羅加尼克教授
（Professor Abraham Roganik, University of British
Columbia, Canada）

中國廣州市華南理工學院龍非了教授

特別感謝
法國駐香港及澳門總領事館文化、教育及科學領事
安妮・鄧尼斯・布蘭查登夫人（Mrs. Anne Denis-
Blanchardon），劉新瓊女士（Ms. Kenis Lau）和李俊
傑先生（Mr. Steven Li）鼎力協助文本的整理工作。

附錄一

法國經典建築地圖

羅馬風時期（Période Romane）

① 卡爾卡松城堡（Cité de Carcassonne）

② 聖米歇爾山（Le Mont-Saint-Michel）

③ 聖塞寧大教堂（Basilique Saint-Sernin）

④ 安古蘭主教座堂（Cathédrale Saint-Pierre d'Angoulême）

哥德時期（Période Gothique）

⑤ 亞維儂古城、斷橋、教宗宮（Avignon、Pont Saint-Bénézet、Palais des Papes）

⑥ 聖德尼聖殿（Basilique Saint-Denis）

⑧ 亞眠主教座堂（Cathédrale Notre-Dame d'Amiens）

⑩ 克呂尼大宅（Hôtel de Cluny）

⑪ 盧昂司法宮（Palais de Justice, Rouen）

⑫ 布洛瓦皇家城堡（Château Royal De Blois）

文藝復興時期（La Renaissance）

⑬ 雪儂梭河堡（Château de Chenonceau）

⑱ 凡爾賽宮（Château de Versailles）

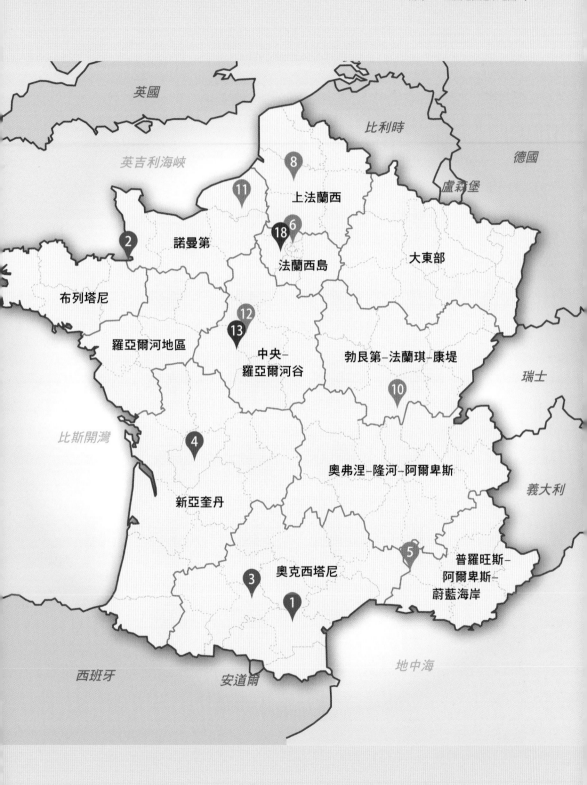

英國

比利時

德國

英吉利海峽

盧森堡

8

上法蘭西

11

諾曼第

大東部

2

18　6

法蘭西島

布列塔尼

瑞士

羅亞爾河地區

12

13

勃艮第-法蘭琪-康堤

中央-
羅亞爾河谷

10

比斯開灣

奧弗涅-隆河-阿爾卑斯

義大利

4

新亞奎丹

5

普羅旺斯-
阿爾卑斯-
蔚藍海岸

奧克西塔尼

3

1

西班牙

安道爾

地中海

巴黎地區建築地圖

⑦ 巴黎聖母院（Cathédrale Notre-Dame de Paris）

⑨ 聖物小教堂（Sainte-Chapelle）

⑭ 巴黎市政廳（Hôtel de ville de Paris）

⑮ 羅浮宮（Musée du Louvre）

⑯ 盧森堡宮（Palais du Luxembourg）

⑰ 軍事博物館（Musée de l'Armée）

⑲ 協和廣場、瑪德萊娜教堂、國民議會大樓
（Place de la Concorde、L'église Sainte-Marie-
Madeleine、Assemblée Nationale）

走向近代（Lâge moderne）

⑳ 巴黎司法宮（Palais de Justice, Paris）

㉑ 先賢祠（Panthéon）

㉒ 巴黎凱旋門（Arc de triomphe de l'Étoile）

㉓ 巴黎歌劇院（Opéra de Paris）

㉔ 聖心大教堂（Basilique du Sacré-Cœur）

㉕ 艾菲爾鐵塔（La Tour Eiffel）

㉖ 大皇宮、小皇宮、亞歷山大三世橋
（Grand Palais、Petit Palais、Pont Alexandre III）

㉗ 龐畢度中心（Centre Georges-Pompidou）

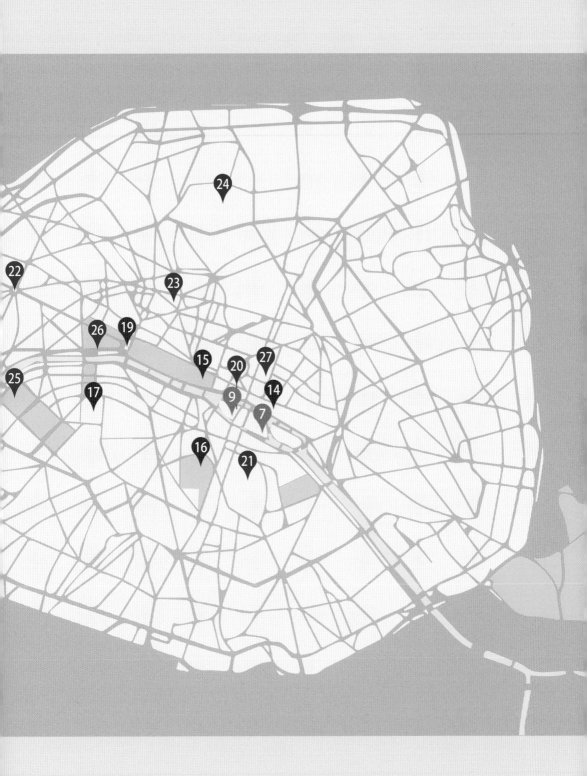

附錄二

圖片來源

p.16	www.shutterstock.com
p.22	www.shutterstock.com
p.24-32	www.shutterstock.com
p.33	作者
p.34-35	www.shutterstock.com
p.37-40	www.shutterstock.com
p.41上圖	作者
p.41下圖	www.shutterstock.com
p.43-45	www.shutterstock.com
p.47-49	www.shutterstock.com
p.51-54	www.shutterstock.com
p.55	作者
p.56-58	www.shutterstock.com
p.59	JMaxR
p.60	www.shutterstock.com
p.62-63	www.shutterstock.com
p.64	Michelle B.
p.65	作者
p.67-68	www.shutterstock.com
p.69上圖	Tourisme en France L'zangoumois
p.69下圖	Images of Medieval Art and Architecture
p.70, 107	www.shutterstock.com
p.76-77	www.shutterstock.com
p.79-81	www.shutterstock.com
p.83	作者
p.85-87	www.shutterstock.com
p.89	Tangopaso
p.90	www.shutterstock.com
p.91上圖	作者
p.91下圖	infobretagne.com
p.92-93	Sebastian on Unsplash.com
p.95-96	作者
p.97	Yi-chun Lin
p.98-99	Isabella Lor
p.101	www.shutterstock.com
p.102-103	作者
p.104-105	www.shutterstock.com
p.107	www.shutterstock.com
p.108	作者
p.109-110	www.shutterstock.com
p.111	不詳
p.112-113	www.shutterstock.com
p.115-119	www.shutterstock.com
p.121	www.shutterstock.com
p.122-123	Helytimes
p.124	作者
p.125	www.shutterstock.com

p.126左圖	www.shutterstock.com	p.224	作者
p.126右圖	Eviatar Bach	p.229	Hermann Wendler
p.127	Musee-Cluny-frigidarium	p.230	作者
p.128-129	www.shutterstock.com	p.231上圖	www.shutterstock.com
p.131左圖	Rouen et Region	p.231下圖	Myrabella
p.131右圖	Google earth	p.233-235	www.shutterstock.com
p.132-135	www.shutterstock.com	p.236	Isabella Lor
p.136	作者	p.237上圖	www.shutterstock.com
p.137-139	www.shutterstock.com	p.237下圖	羅偉鴻
p.142-144	www.shutterstock.com	p.238-239	www.shutterstock.com
p.152-153	www.shutterstock.com	p.240	作者
p.154	作者	p.241	Paris Historic Walfs
p.155-156	www.shutterstock.com	p.242-244	www.shutterstock.com
p.158-159	www.shutterstock.com	p.246-247	作者
p.160-161	Yi-chun Lin	p.249	www.shutterstock.com
p.162左圖	Google earth	p.250	作者
p.162右圖	作者	p.251	Isabella Lor
p.164-165	International Claire	p.252-255	www.shutterstock.com
p.166-167	www.shutterstock.com	p.257	www.shutterstock.com
p.168-169	Chris Karidis on Unsplash.com	p.258-260	作者
p.170	www.shutterstock.com	p.263-270	作者
p.171上圖	作者	p.272	www.shutterstock.com
p.171下圖	www.shutterstock.com	p.273-274	作者
p.172	www.shutterstock.comv	p.275-281	www.shutterstock.com
p.173	作者	p.282	作者
p.174-175	www.shutterstock.com	p.283	www.shutterstock.com
p.176	羅偉鴻	p.285	www.shutterstock.com
p.177	Isabella Lor	p.287	www.shutterstock.com
p.178-179	www.shutterstock.com	p.288-289	作者
p.180-181	羅偉鴻	p.290	www.shutterstock.com
p.182-183	www.shutterstock.com	p.291	The Bowery Boys: New York City History
p.184	作者	p.294-297	www.shutterstock.com
p.185	www.shutterstock.com	p.298	作者
p.186	FLLL	p.300-305	www.shutterstock.com
p.187-191	www.shutterstock.com	p.306-307	作者
p.192	作者	p.308上圖	The Creative Commons Attribution 2.5 Generic license
p.193-196	www.shutterstock.com		
p.198-199	作者	p.308下圖	Davide Mainardi
p.201	作者	p.309-310	作者
p.202	www.shutterstock.com	p.311	www.shutterstock.com
p.203上圖	作者	p.312-314	作者
p.203下圖	www.shutterstock.com	p.315-316	www.shutterstock.com
p.204-215	www.shutterstock.com	p.317左上	www.shutterstock.com
p.217	Daniel Law	p.317右上	Myrabella
p.218-219	www.shutterstock.com	p.317左下	作者
p.221-222	Daniel Law	p.317右下	www.shutterstock.com
p.223	www.shutterstock.com	p.318-320	作者

國家圖書館出版品預行編目（CIP）資料

法國經典建築紀行／羅慶鴻著.
-- 初版. -- 臺北市：大塊文化, 2021.01
　　面；　　公分（tone；035）

ISBN 978-986-5549-22-0（平裝）

1. 建築　2. 建築史　3. 法國

923.42　　　　　　　　109016540